中国音乐剧
经典唱段选编（一）
Selected Classics of Chinese Musicals

顾　问　王章华　张　勇
主　任　杨向东
副主任　刘一矛　王含光　贺冬梅
　　　　王长红　徐耀芳　李雄辉
主　编　魏娉婷　王巾杰
副主编　周小勇　李　欢　唐亚薇
　　　　胡晓天　陈物华
编　委　姚　广　吴少晖　任珂漪
　　　　陈瑞莎　吴厚平　杨　璟

图书在版编目(CIP)数据

中国音乐剧经典唱段选编.一/魏娉婷,王巾杰主编.—苏州:苏州大学出版社,2019.1(2024.1重印)
ISBN 978-7-5672-2691-3

Ⅰ.①中… Ⅱ.①魏…②王… Ⅲ.①音乐剧-歌曲-中国-现代-选集 Ⅳ.①J642.42

中国版本图书馆 CIP 数据核字(2018)第 268749 号

书　　名:	中国音乐剧经典唱段选编(一)
主　　编:	魏娉婷　王巾杰
责任编辑:	孙腊梅
装帧设计:	吴　钰
出 版 人:	盛惠良
出版发行:	苏州大学出版社(Soochow University Press)
社　　址:	苏州市十梓街1号　邮编: 215006
网　　址:	www.sudapress.com
邮　　箱:	sdcbs@suda.edu.cn
印　　装:	苏州工业园区美柯乐制版印务有限责任公司
邮购热线:	0512-67480030　销售热线: 0512-67481020
网店地址:	https://szdxcbs.tmall.com/ (天猫旗舰店)
开　　本:	889mm×1194mm　1/16　印张: 15.75　字数: 470 千
版　　次:	2019 年 1 月第 1 版
印　　次:	2024 年 1 月第 3 次修订印刷
书　　号:	ISBN 978-7-5672-2691-3
定　　价:	60.00 元

凡购本社图书发现印装错误,请与本社联系调换。
服务热线:0512-67481020

序 一

音乐剧是一种融音乐、戏剧、舞蹈等艺术元素为一体的综合性舞台表演艺术。它源于美国,风靡于西方社会,近百年的发展让其形成了独特的审美趣味及标准。时至今日,音乐剧已是世界音乐戏剧里不可或缺的舞台样式,它不仅影响欧美,更成为各国艺术创作、经营领域的朝阳产业。

当来自我的母校湖南艺术职业学院的魏娉婷、王巾杰两位老师将《中国音乐剧经典唱段选编》《外国音乐剧经典唱段选编》这套教材的清样放在我面前的时候,我由衷地感到欣慰。仔细阅读之后,更感振奋,因为我国关于音乐剧声乐演唱的专业教材本就稀缺,而这套教材的编写更是对中国音乐剧表演教学的系统化发展的一种非常有意义的尝试。之所以这么说,原因有四:

一是该套教材确立了"以剧目为核心"的整体理念,通过围绕剧情和人物来诠释如何更好地演唱作品。二是全方位地解读唱段。书中不仅附有每一个剧目的简介,还对每首唱段演唱时的情境、曲风、结构及演唱技巧等进行了分析。三是着力推广优秀的中国原创音乐剧,传承中国传统文化。四是不仅呈现每个剧目的歌唱谱、钢琴伴奏谱,还附有所有唱段的伴奏音乐以供读者参考使用。

当然,本套教材的编写,离不开编者所在学校——湖南艺术职业学院开设音乐剧表演专业10年经验的积累。该院拥有一批敢于创新实践与拼搏付出的音乐剧教师们,他们在精心培育中国音乐剧专业人才的道路上不断地探索和总结。而该套教材的出版,正是该院音乐剧教研室老师们十年潜心钻研的一个小小缩影。

作为同行,我为王巾杰、魏婷婷老师的教研成果能够出版而喝彩;作为一名音乐剧表演的舞台实践者,我对该套教材在中国音乐剧表演教学发展中将起到的作用,充满期待。衷心祝愿我的母校湖南艺术职业学院日益辉煌,有朝一日能够统领湖湘舞台艺术人才培养的潮流,争取成为全国培养专业音乐剧表演人才的领头人。

<div style="text-align:right">

李雄辉

2018 年 11 月

</div>

序 二

近年来,随着西方音乐剧的不断涌入,在中西文化艺术的碰撞之下,中国的舞台上各种音乐戏剧形式开始相互影响、互相渗透融合。音乐剧这一西方舶来品也逐渐成为中国当下广受关注的舞台艺术形式,不少艺术专业领域的佼佼者都对此表现出浓厚的兴趣。如何有机地、合理地融入中国文化元素,让音乐剧在中国生根发芽,创作出根植于民族文化土壤的剧目,并塑造出一批鲜活的、中国观众喜闻乐见的人物形象,是当下中国音乐剧人的梦想与追求。

演唱是音乐剧的重要表现手段之一,它不仅需要娴熟的演唱方法和技巧,还应把剧目体现作为首要目的。任何音乐剧的唱段都是建立在剧中人物情感表达的基础之上的,所以不能把音乐剧的唱段当作一首单一的歌曲来演唱,而应该先有"剧"的概念:需要明白剧中情境、人物的性格特点以及需要表达的情感,然后再用适当的演唱技巧和方法来对作品进行诠释,成功地塑造人物,这样才能称之为"音乐剧演唱"。

2008年,我院开设音乐剧表演专业。十年来,该专业团队一直对音乐剧表演专业的教学进行探索和总结,牵头制定了全国艺术职业院校音乐剧表演专业建设标准,承办了全国艺术教育行业指导委员会音乐剧专业师资培训班。欣闻我院两位优秀青年教师编写了《中国音乐剧经典唱段选编》《外国音乐剧经典唱段选编》这套教材,这是对这一领域的有益探索。他们基于多年的音乐剧表演专业教学经验和研究,遵循本课程的规律,根据教学目标、过程和结果来进行选曲,编写了这套教材。

这套教材的编定我认为有以下优点：一、选取传唱度较高的经典音乐剧唱段。二、选取的剧目风格多样，便于不同类型的演唱者学习。三、针对音乐剧演唱课堂的教学特点，曲目以独唱、二重唱作品为主，还有少量三重唱作品，不包含合唱作品。四、作品难度适中，高难度作品的选择较少。五、书中附有所有曲目的伴奏音乐，以便读者参考学习和使用。

该套教材分为中外作品两部分，中国作品收录了7个剧目中的37首唱段，涵盖《新白蛇传》《妈妈再爱我一次》《蝶》《金沙》《同一个月亮》等优秀音乐剧。外国作品收录了6个剧目的32首唱段，多为大家熟知的西方经典音乐剧，如《歌剧魅影》《猫》《西贡小姐》《悲惨世界》《巴黎圣母院》等。

在此，我对两位青年教师的辛劳付出和积极探索表示肯定，衷心希望此套教材可以成为音乐剧声乐教学的有益参考，并能对音乐剧的研究产生积极意义。由于篇幅的局限，这次收录的曲目还具有一定的局限性，相信随着中国音乐剧表演创作的不断发展和编者的不断深入研究，该系列丛书的后续教材会陆续与大家见面，衷心祝愿他们取得更大的成绩。

王章华

2018年10月

目　录

扫二维码获伴奏音频

新白蛇传(1998 年)

爱也来,恨也来　女声独唱 ……………………………… 赵小源 词　三宝 曲　姚广 钢琴编配（ 2 ）

等待你出现　男女声二重唱 ……………………………… 赵小源 词　三宝 曲　姚广 钢琴编配（ 7 ）

别了,我的爱人　女声独唱 ……………………………… 赵小源 词　三宝 曲　姚广 钢琴编配（ 12 ）

金　沙(2005 年)

飞鸟和鱼　女声二重唱 …………………………………… 关山 词　三宝 曲　姚广 钢琴编配（ 16 ）

总有一天　男声独唱 ……………………………………… 关山 词　三宝 曲　侯田嫒 钢琴编配（ 25 ）

想　念　男女声二重唱 …………………………………… 关山 词　三宝 曲　侯田嫒 钢琴编配（ 30 ）

天边外　男声独唱 ………………………………………… 关山 词　三宝 曲　侯田嫒 钢琴编配（ 38 ）

当　时　女声独唱 ………………………………………… 关山 词　三宝 曲　侯田嫒 钢琴编配（ 42 ）

忘　记　女声独唱 ………………………………………… 关山 词　三宝 曲　佚名 钢琴编配（ 47 ）

同一个月亮(2006 年)

我吻我的爱人　男女声二重唱 …………………………… 易介南 词　戴劲松 曲　姚广 钢琴编配（ 56 ）

找月亮　男女声二重唱 …………………………………… 易介南 词　戴劲松 曲　姚广 钢琴编配（ 62 ）

彩色的梦想　女声独唱 …………………………………… 易介南 词　戴劲松 曲　佚名 钢琴编配（ 66 ）

海　浪　女声独唱 ………………………………………… 易介南 词　戴劲松 曲　姚广 钢琴编配（ 71 ）

海报下的咏叹　男声独唱 ………………………………… 易介南 词　戴劲松 曲　金帆 钢琴编配（ 77 ）

一生的美丽只为你打扮　男女声三重唱 ………………… 易介南 词　戴劲松 曲　佚名 钢琴编配（ 82 ）

蝶(2007 年)

诗人的旅途　男声独唱 …………………………………… 关山 词　三宝 曲　三宝 钢琴编配（ 91 ）

婚　礼　女声独唱 ………………………………………… 关山 词　三宝 曲　三宝 钢琴编配（ 94 ）

他究竟是谁　女声二重唱 ………………………………… 关山 词　三宝 曲　三宝 钢琴编配（ 97 ）

消　息　女声独唱 ………………………………………… 关山 词　三宝 曲　三宝 钢琴编配（102）

1

为什么让我爱上了你　女声独唱 ·· 关山 词　三宝 曲　三宝 钢琴编配（106）

心　脏　男声独唱 ··· 关山 词　三宝 曲　三宝 钢琴编配（116）

我相信，于是我坚持　男女声二重唱 ·· 关山 词　三宝 曲　三宝 钢琴编配（123）

爱我就给我跳支舞（2009 年）

花蕊蝶翼永相随　男声独唱 ····························· 陈炜智 词　刘新诚 曲　侯田媛 钢琴编配（135）

我是欣赏你们的人　男声独唱 ······ 陈炜智、王宝民 词　刘新诚、于洋 曲　侯田媛 钢琴编配（141）

接吻时，别把眼睛闭得太紧　女声独唱 ······ 陈炜智、王宝民 词　刘新诚 曲　侯田媛 钢琴编配（149）

丽江情人（2010 年）

解放了的女人　女声独唱 ·· 李听潮 词曲　佚名 钢琴编配（157）

当星星坠落　女声独唱 ··· 李听潮 词曲　佚名 钢琴编配（165）

碎　了　男声独唱 ··· 李听潮 词曲　佚名 钢琴编配（169）

妈妈再爱我一次（2013 年）

生命中的萨萨　女声独唱 ·· 梁芒 词　金培达 曲　佚名 钢琴编配（174）

梦花园　男女声二重唱 ··· 梁芒 词　金培达 曲　佚名 钢琴编配（181）

选　择　女声独唱 ··· 梁芒 词　金培达 曲　佚名 钢琴编配（191）

等待明天　男女声二重唱 ·· 梁芒 词　金培达 曲　吴少晖 钢琴编配（200）

千个太阳　男女声二重唱 ·· 梁芒 词　金培达 曲　吴少晖 钢琴编配（213）

去爱他　女声二重唱 ··· 梁芒 词　金培达 曲　吴少晖 钢琴编配（223）

我是他妈妈　女声独唱 ··· 梁芒 词　金培达 曲　吴少晖 钢琴编配（230）

我的罪　男声独唱 ··· 梁芒 词　金培达 曲　吴少晖 钢琴编配（233）

妈妈再爱我一次　男声独唱 ·· 梁芒 词　金培达 曲　吴少晖 钢琴编配（238）

新 白 蛇 传

(1998 年)

剧目简介

音乐剧《新白蛇传》由赵小源作词,三宝作曲,于 1998 年首演。它是北京舞蹈学院与音乐剧制作人李盾共同创作的第一部大型神话音乐剧,该剧被称为"中国第一部民间故事成功改编成音乐剧的典范",也是李盾与三宝共同创作的第一部音乐剧作品。由于新奇的创意及高水准的制作,一经推出便引起了极大的轰动,在深圳就上演了一千多场,观众对剧情耳熟能详,其中的歌曲旋律更是广为传唱。

音乐剧《新白蛇传》取材于中国经典的民间神话爱情故事《白蛇传》,讲述一个修炼千年成人形的蛇精与凡人许仙的曲折爱情故事。内容包括神蛇出世、断桥相会、洞房花烛、法海捉妖、神蛇斗法、生死离别等。该剧借古喻今,用现代直白语汇诠释传统古典作品,表达了人们对自由恋爱的赞美与向往,对爱情的勇敢追求,以及对封建束缚的憎恨。

爱也来，恨也来

女声独唱
(g—g²)

赵小源 词
三 宝 曲
姚 广 钢琴编配

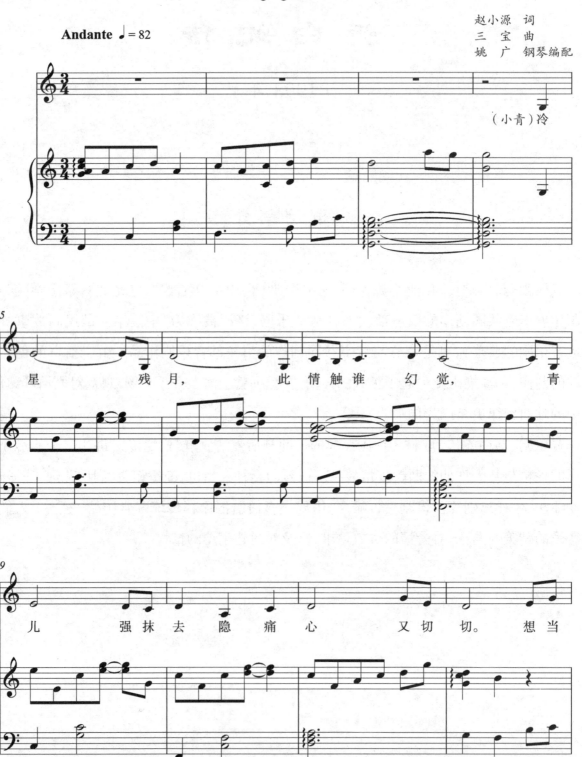

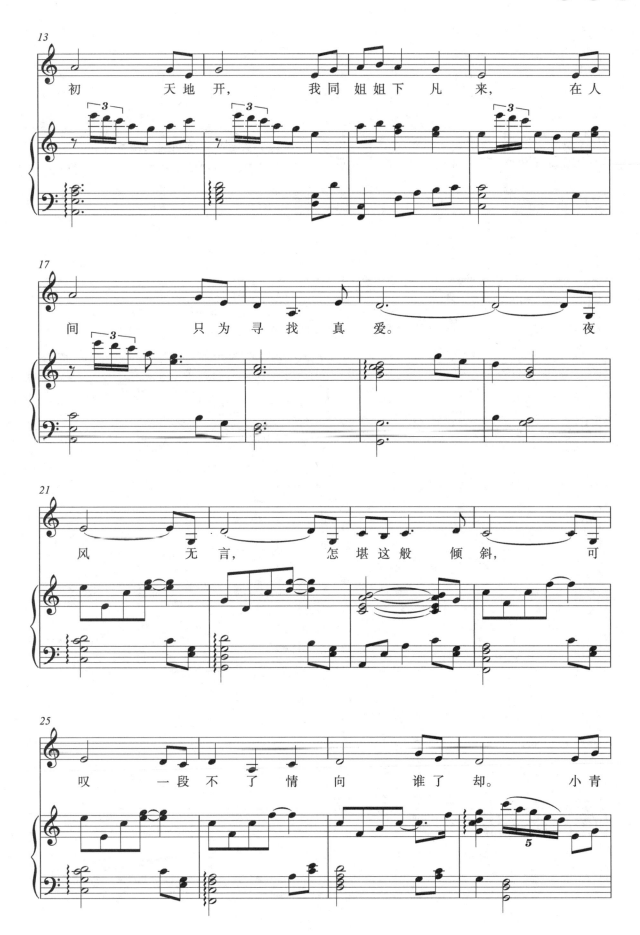

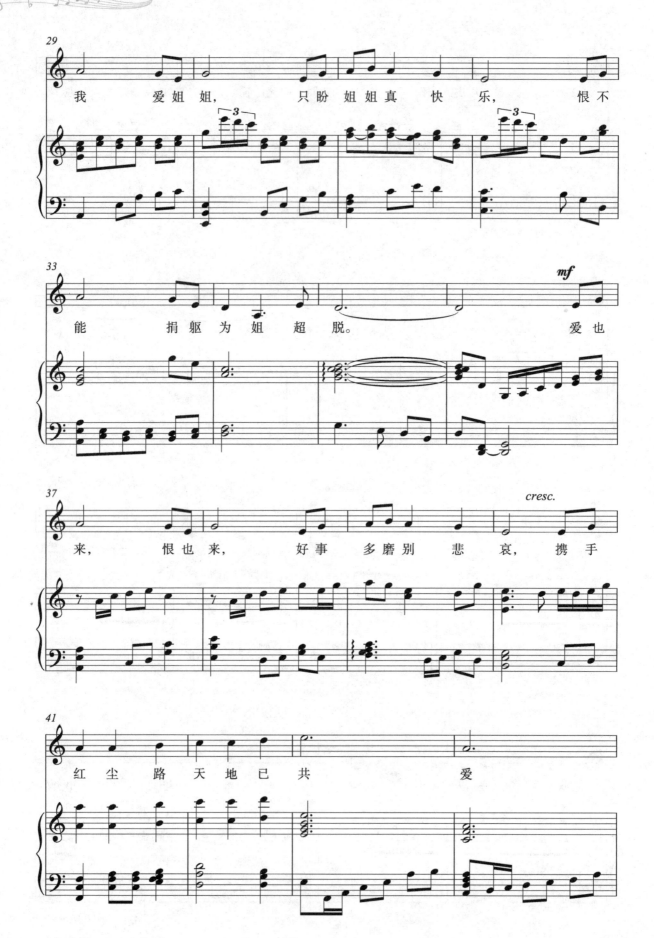

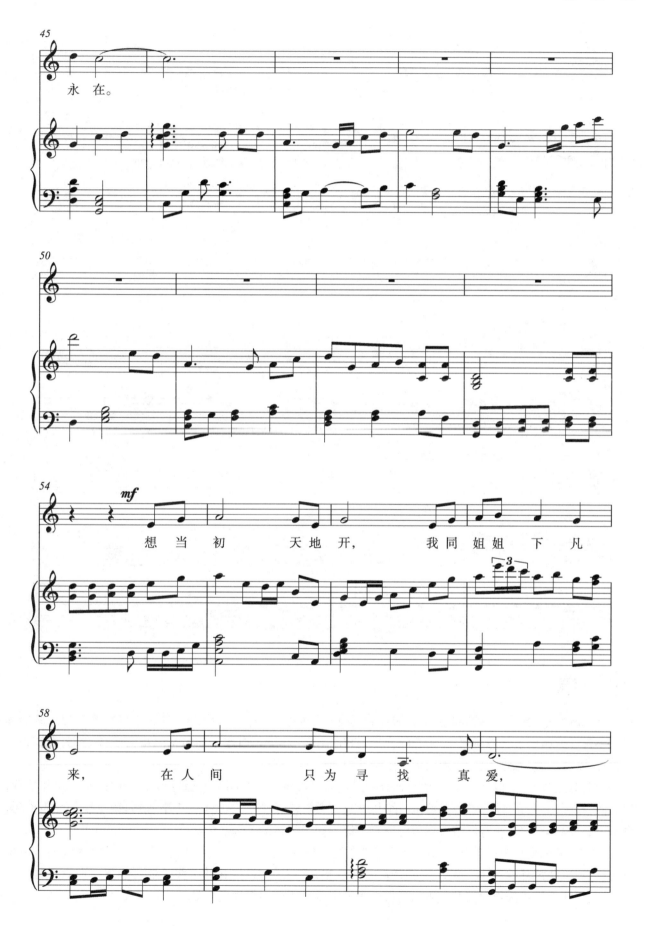

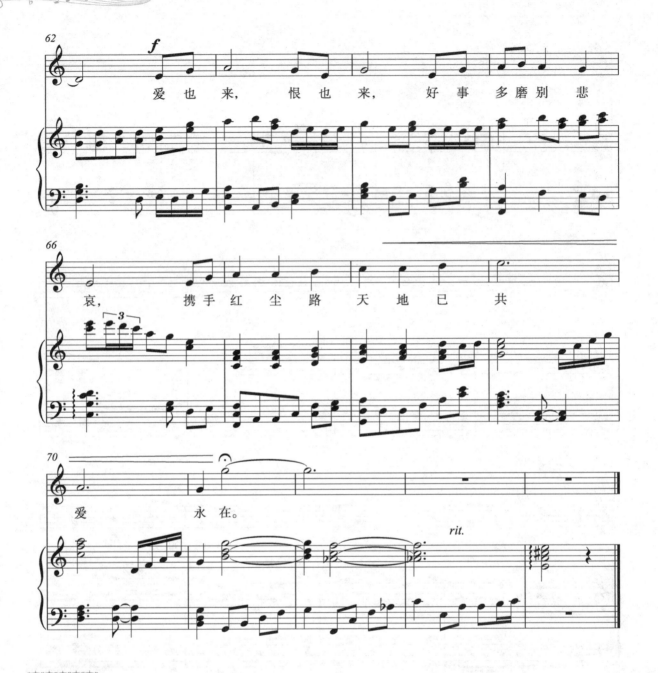

演唱提要

这是剧中小青的一个独唱唱段。白娘子修炼千年，为报恩许仙来到人间，但一片真情得不到法海的理解。小青看着姐姐被法海所抓，心中悲愤交加，誓死相搏。小青与白娘子在名义上虽有主仆之别，但实则情同姐妹，安享与共、患难相扶，该唱段表达了青儿对姐姐的情真意切。

全曲分三段：第一段(1—36小节)分为两小段，旋律相同，歌词不同，描述了小青与白娘子的姐妹情深；第二段(37—53小节)体现了小青愿与白蛇共患难的无畏精神；第三段(54—74小节)是第二段的发展再现，也是全曲的高潮部分，小青忍恨含泪地诉说着甘愿为姐姐捐躯的至深之情。

唱段的演唱重点是把握其浓郁的中国古典音韵风格，营造出孤独、凄凉的基调。唱段中弱起的节奏型不能忽视，应注意其准确性。第二、三段的高音区演唱，强调通过语气化的字头来体现小青对白娘子誓死相伴之情，要注意气息的稳定性及音乐的连贯性。该唱段属于初中级程度作品。

等待你出现

男女声二重唱

(g—g²)

赵小源 词
三 宝 曲
姚 广 钢琴编配

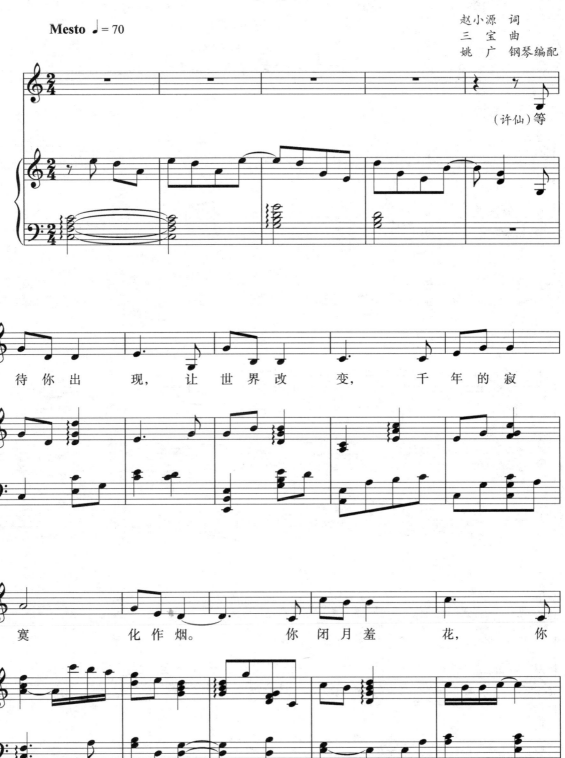

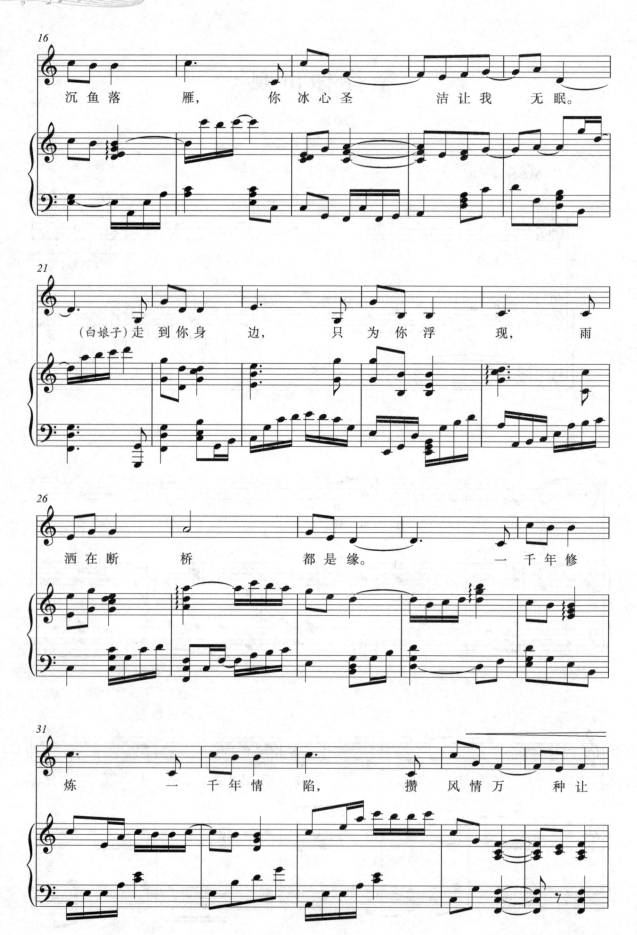

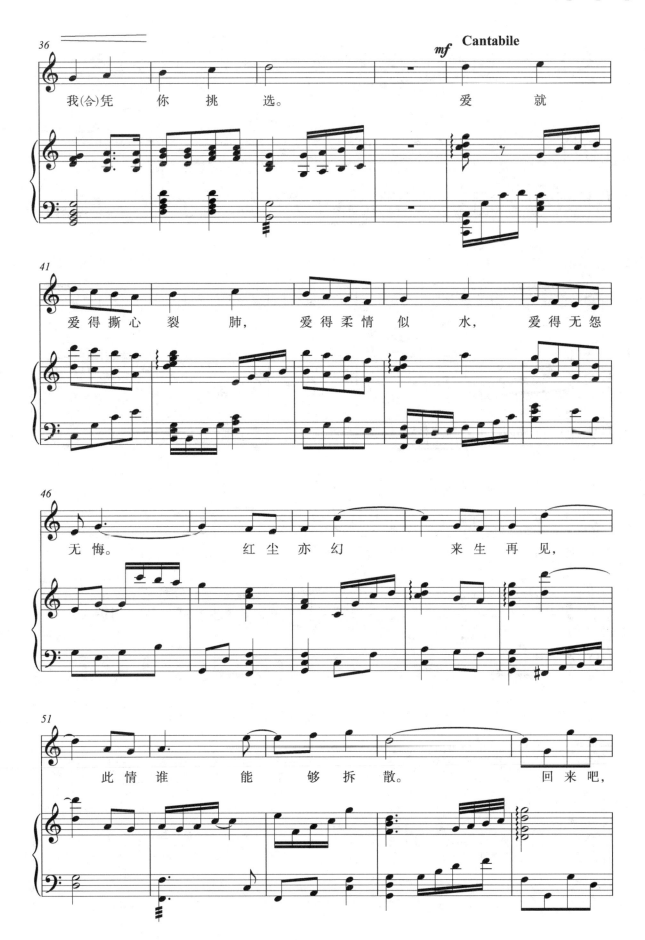

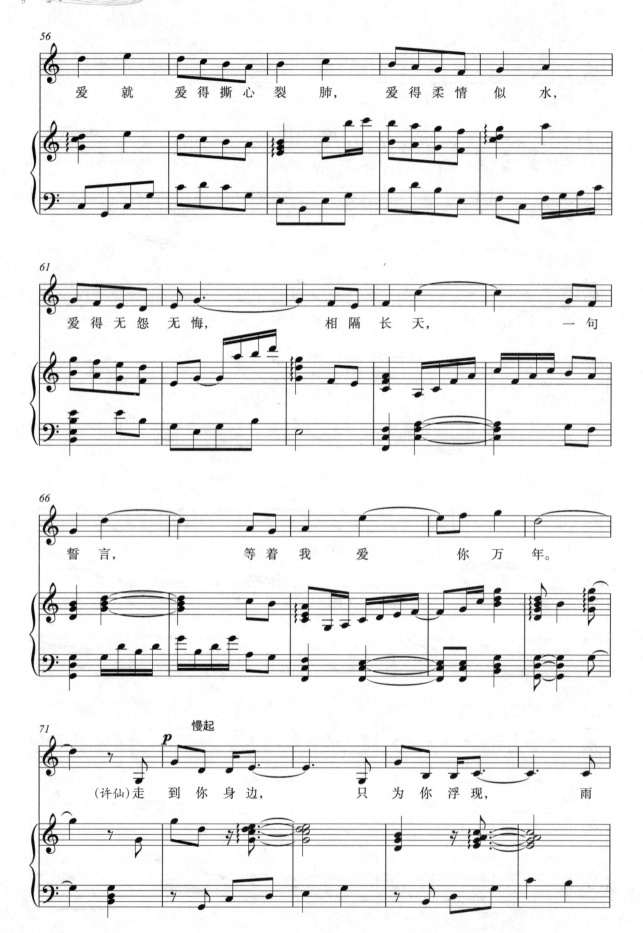

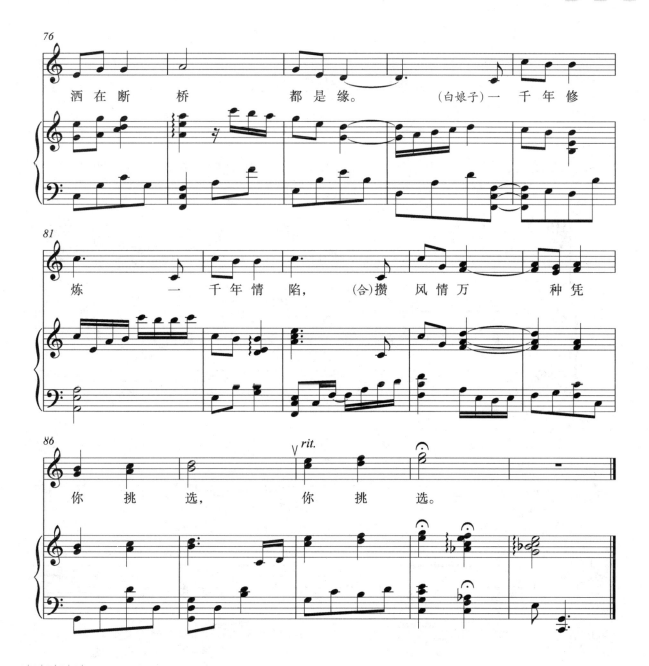

演唱提要

这是剧中白娘子与许仙的一个二重唱唱段,是该剧的主题音乐曲。白娘子被法海所抓,在挣脱痛苦之际,她仿若在梦境中与许仙再次断桥相遇,他们各自述说着连绵不绝的浓浓牵挂,诉说着对彼此的爱。

全曲分为三段:第一段(1—39 小节)分别由许仙和白娘子深情地诉说着对彼此的浓浓思念;第二段(40—71 小节)是全曲高潮部分,其中"爱就爱得撕心裂肺,爱得柔情似水,爱得无怨无悔……",词作者赵小源以现代人直白、开放的语汇来冲破古典神话作品的含蓄,尽情畅快地表现了他们的爱之浓、情之切;第三段(72—90 小节)再现第一段旋律,白蛇与许仙坚定地唱出对对方的誓言,表现了他们愿为彼此付出所有、至死不渝的爱情。

整体演唱应在柔情且极具张力的基调上进行,要注意重唱时男女声音量的比例大小、音色的协调及强弱处理的一致性,并配合肢体、眼神等方面的调度来更好地表达情感。另外,在轮唱接口处要注意情感顺接,切忌突兀。该唱段属于中级程度作品。

别了，我的爱人

女声独唱
(g—f²)

赵小源 词
三 宝 曲
姚 广 钢琴编配

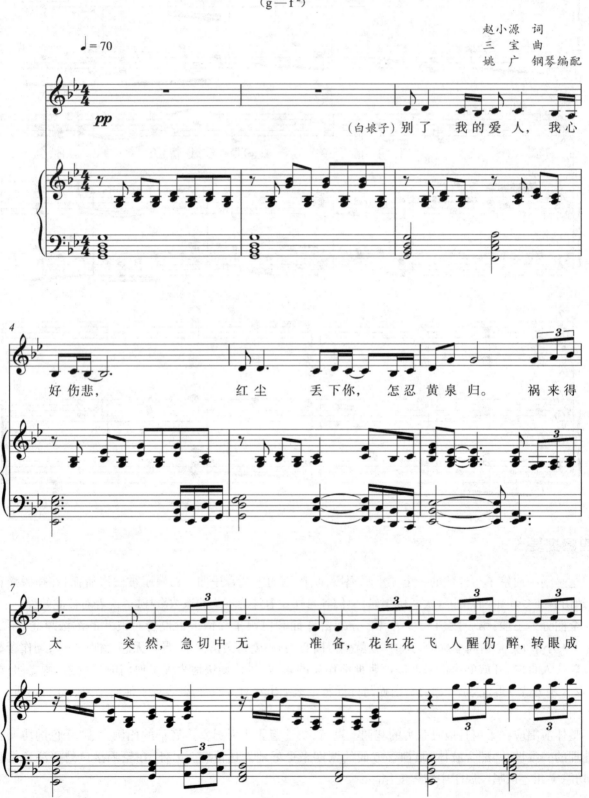

(白娘子)别了 我的爱人，我心好伤悲，红尘 丢下你，怎忍黄泉归。祸来得太 突然，急切中无准备，花红花飞人醒仍醉,转眼成

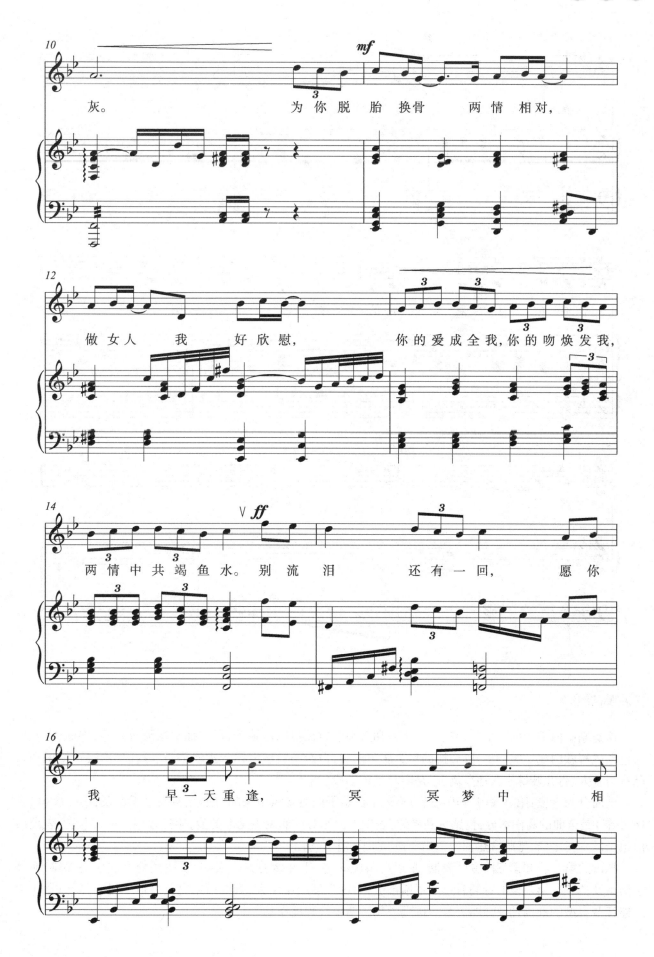

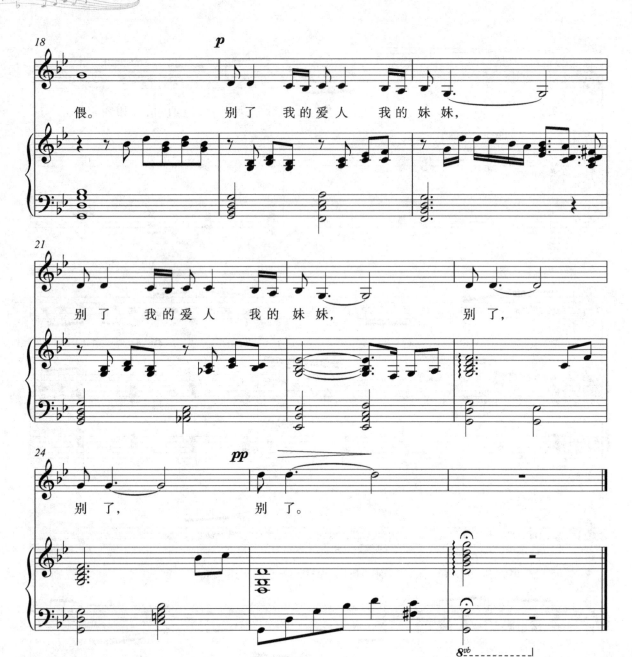

演唱提要

这是剧中白娘子的一个独唱唱段。法海和众神涌出欲捉拿白娘子,众蛇仙与法海等相斗,许仙、青儿冲入重围欲解救白蛇。突然,一阵震撼的重金属声出现,白娘子被法海镇于雷峰塔下。这时,白娘子意识到自己将与爱人、青儿妹妹永久地分离,于是唱起了该唱段。

全曲分为三段:第一段(1—10小节)描述了白娘子面对暴风雨来临时的无奈与措手不及;第二段(11—18小节)是全曲的高潮部分,情感达到极致,表现了白蛇对许仙无怨无悔的爱;第三段(19—26小节)表现出白娘子的别离之痛,她眼含热泪地道出三声"别了,别了,别了"。

唱段的第一段和第三段音区较低,多运用胸腔共鸣,用说话的方式演唱,要注意咬字的字头,清晰地表达词意及情感。第二段的音高音量应逐渐推进,力度强度层层增大,直至情绪完全释放。另外,要注意曲中三连音节奏型的准确性及强弱关系。该唱段属于初中级程度作品。

金　沙

（2005 年）

剧目简介

 首部宣传中国文化遗产的音乐剧《金沙》于 2005 年首演，该剧由关山编剧、作词，三宝作曲，并由他们共同导演。三千年金沙遗址、三千年成都、三千年印象，一次奇幻的视觉旅行、一场醉人的音乐盛宴、一段凄美的爱情绝唱、一台恢弘的舞台大戏，音乐剧《金沙》给我们留下了许多的难忘瞬间。剧中的音乐既有流行色彩的情歌，又有大气磅礴、充满史诗性的交响乐，两者相得益彰，互为补充。

 该剧讲述了男女主人公"金"和"沙"之间跨越三千年缠绵悱恻的爱情故事。在距今 3000 年前的古蜀（四川成都）金沙王都，太阳神鸟的化身"金"，鱼的化身"小鱼"，乌木精灵"丑"，"丑"的主人"沙"，幸福地生活在金沙国度里。在一场战争中，圣物"太阳神鸟金箔"被三星部落击碎，他们天各一方，只有来生再见。转世为考古学家却已经失忆的"沙"，来到古蜀金沙王都遗址这片神秘的土地上，发现了"太阳神鸟金箔"残留的印迹。当"沙"手捧着自己的半片"太阳神鸟金箔"，一种莫名的激情在他的心中油然而生，既陌生又熟悉。随后，失忆的"沙"穿越数次终于恢复记忆，与爱人"金"团聚。然而，"金"的生命在唤醒爱人"沙"的记忆的旅途中一点点消耗殆尽，随风而去。这就是那片坠落的树叶所预言的故事，一个关于遗忘和回忆的故事。

飞鸟和鱼

女声二重唱
($^\flat$a—d^2)

关 山 词
三 宝 曲
姚 广 钢琴编配

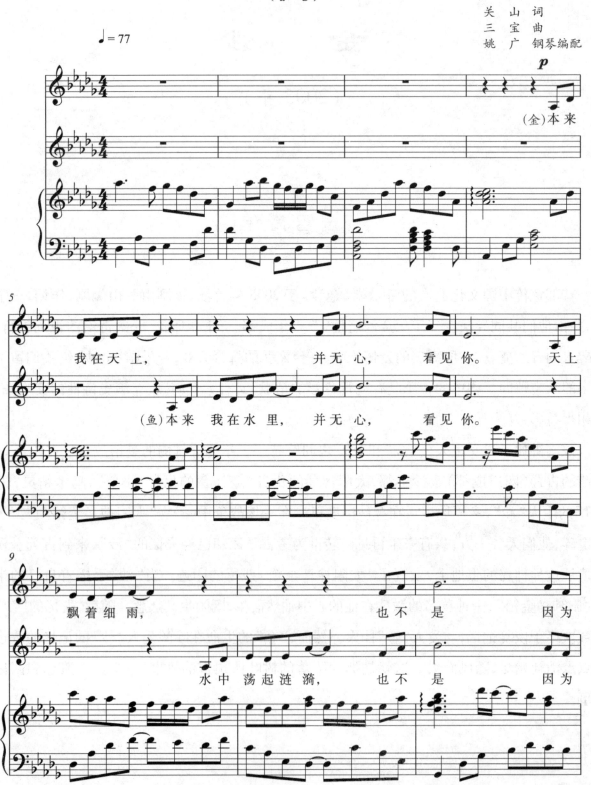

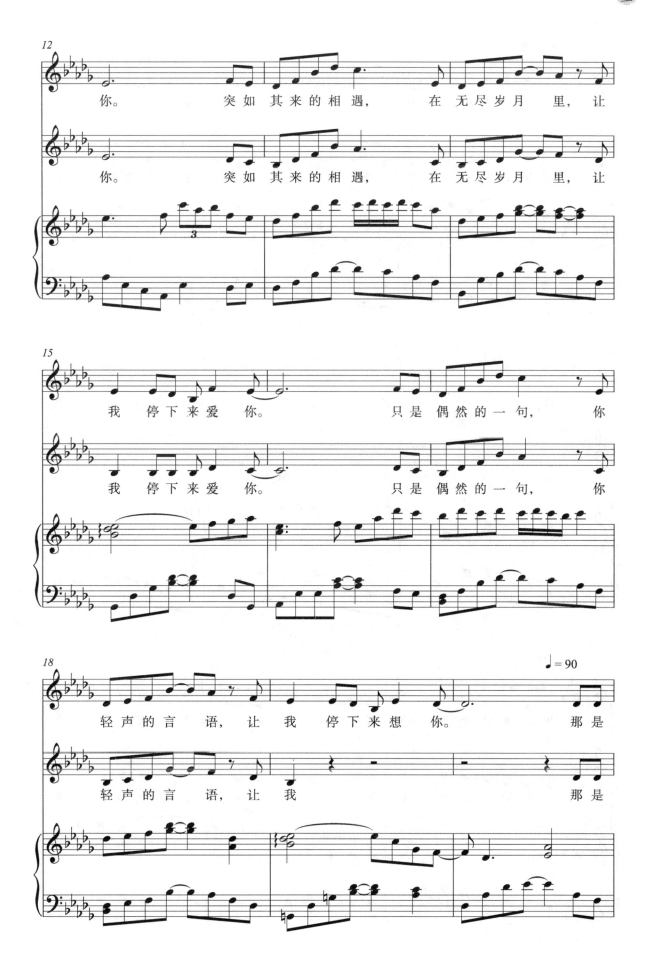

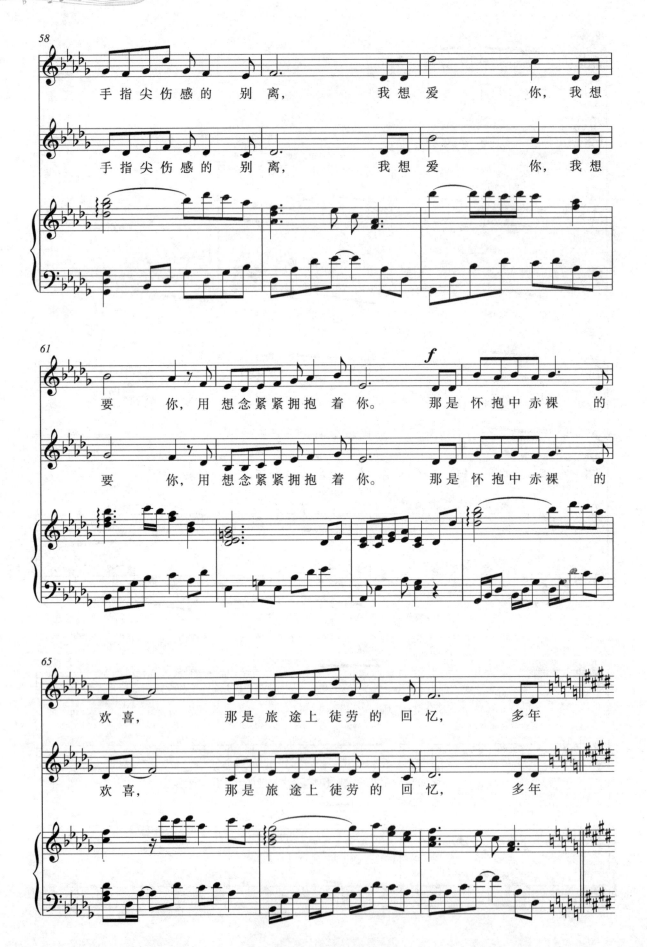

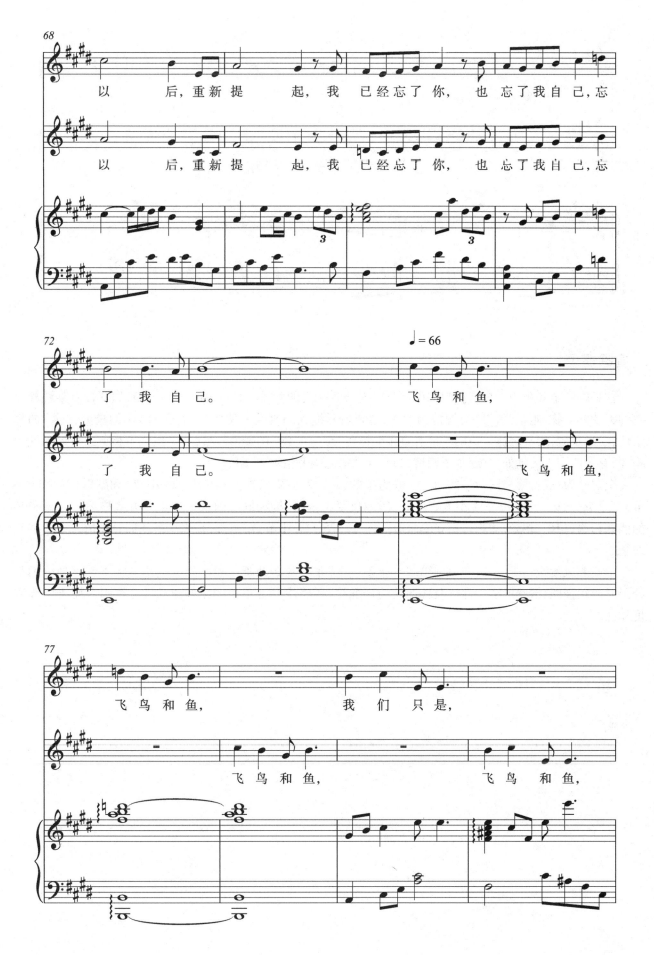

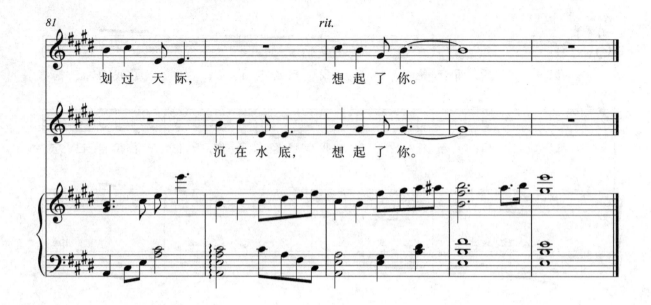

演唱提要

这是剧中金和鱼的一个二重唱唱段。"金"是飞鸟化身的女子,大气美丽、柔和干净,如同带着某种神秘感的天使般人物,她是"沙"一见钟情的爱人,背负着延续人间真爱的使命。"鱼"是水中的精灵,"金"的好伙伴,活泼跳脱,天真敏捷。该唱段没有直接地描写"金"和"沙"的爱情故事,而是用飞鸟和鱼进行形象的比喻,既有异曲同工的妙处,又超越了剧情,为金与沙的悲剧爱情埋下了伏笔。

全曲分为三段:第一段(1—39小节)分为主歌(1—12小节)、连接句(13—20小节)和副歌(21—39小节)三个部分;第二段(40—74小节)是第一段的反复再现,结构相同。两段用递进的方式描述了飞鸟和鱼的偶然相遇、相识、相爱,却难以相守的命运;第三段(75—85小节)尾声部分,表达了他们对爱情无奈的感叹之情。

唱段曲风柔婉动听,主次和声旋律基本相差三度,非常和谐动听。唱段的演唱难点在于和声部分的契合,如气口、强弱、情感的统一性以及转调处的音准等,还要注意音乐长线条的流动性。该唱段属于中级程度作品。

总 有 一 天

男声独唱

(g—♭a²)

关　山 词
三　宝 曲
侯田媛 钢琴编配

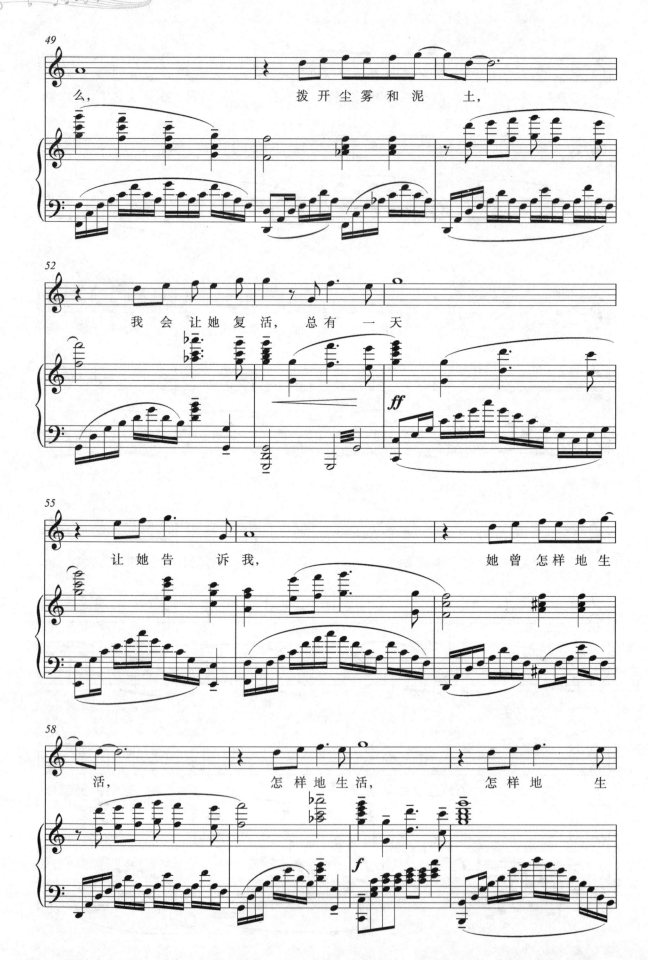

演唱提要

这是剧中"沙"的一个独唱唱段,是该剧的主题音乐,分别出现在开篇与结尾,但两个场景中所表达出的感情有所差异。开篇时重在突出一种对未知的希冀和探索,而结尾却表达出了一种分离的痛苦与刻骨的思念。开篇时失忆的考古学家"沙"来到金沙遗址,手捧那片"叶子",他感觉那些密密麻麻的纹理似乎有着许多故事,并与自己有着千丝万缕的关联,他想寻求答案。剧目的尾声处,"沙"在"金"的引领下回忆起了与"金"曾经三次离别又重逢的往事,而此时美丽的"金"却因为在唤醒爱人记忆的旅途上,将生命一点点消耗殆尽,随风而去,在离现代文明还有两厘米的地方,"金"与"沙"的旷古绝恋戛然而止,"沙"泪流满面地呼喊……

此曲是开篇唱段,分为三段:第一段(1—29小节)表现了"沙"带着尘封三千年的爱情所残存的一丝记忆,不停地思索,却始终找不到答案的迷茫与困惑;第二段(30—46小节)音乐转调,面对"沙"的遗忘,众人用歌声提醒着他,任何回忆都不是徒劳的;第三段(47—69小节)是全曲的高潮部分,音乐转回C自然大调。主题动机的高八度再现,急剧上升的音乐线条表达了"沙"对所遗忘爱情的渴望和最终揭开谜底的决心。

全曲旋律起伏较大,音乐情绪感染力很强。第三段高音区的演唱为该唱段的演唱难点,要有饱满的情感和稳定的气息支撑;曲尾可用呐喊式的演唱在高声区重复"她曾怎样地生活",让观众感受到"金"与"沙"爱情的真挚与刻骨铭心。该唱段属于中高级程度作品。

想 念

男女声二重唱
($^\sharp$f—g^2)

关 山 词
三 宝 曲
侯田媛 钢琴编配

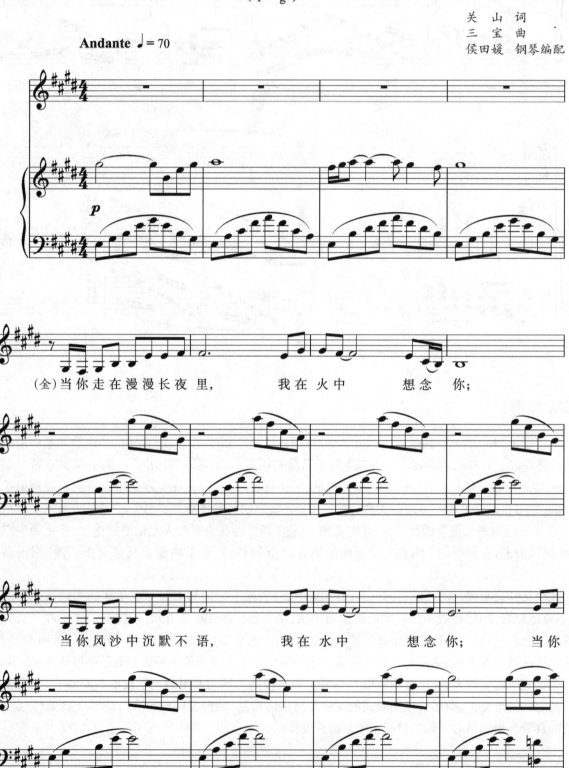

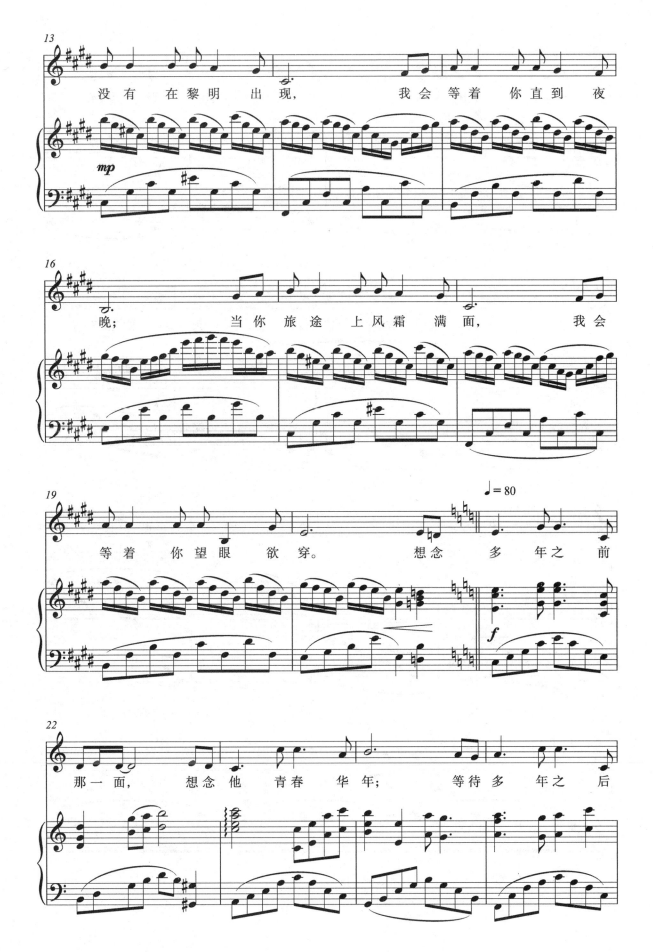

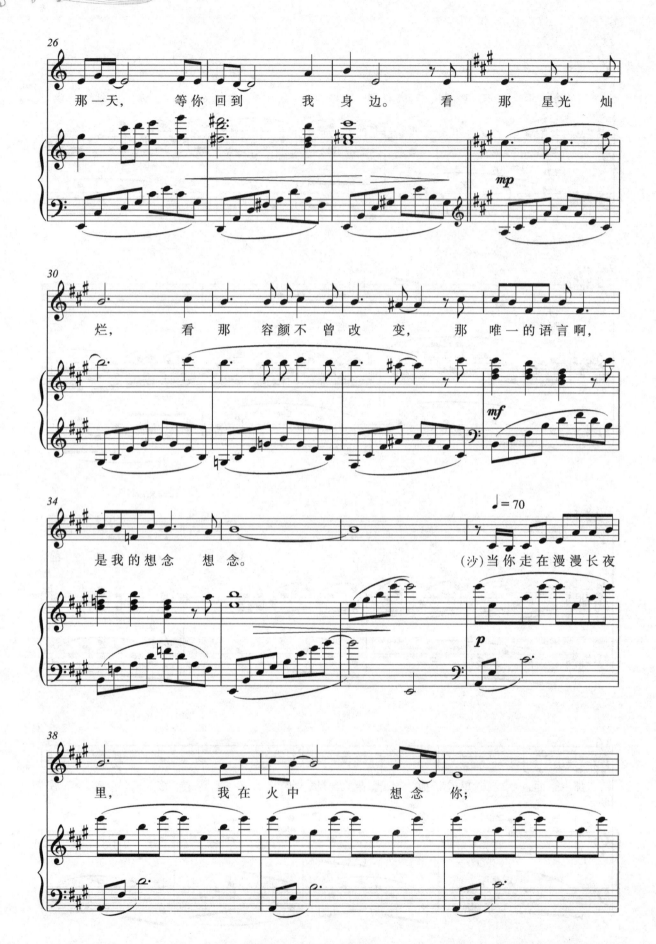

演唱提要

这是剧中"金"和"沙"的一个二重唱唱段。转世为考古学家却已失忆的"沙"来到古蜀金沙王都遗址,当"沙"手捧着自己的半片"太阳神鸟金箔",面对着似曾相识的"金",他的心中产生了一种莫名的情感冲动。在"金"的引导下,"沙"经历着数次穿越,去寻找尘封的记忆。在寻找记忆的旅途中,"金"与"沙"遥遥相对,一同唱起该唱段。

全曲分为三段:第一段(1—36小节)和第二段(37—75小节)描述的是"金"和"沙"在不同空间诉说着对彼此的想念,他们交相呼应,仿佛对方就在眼前触手可及,却又那么遥远;第三段(76—103小节)是两人重唱部分,"让大雨倾盆的想念,遮住我流泪的脸",既是点题,又是结尾,仿佛一切只是一场梦,两人终究还是没能冲破时空而相见。

唱段旋律优美,以深情为基调,运用柔美的音色演唱。演唱难点是第三段的重唱部分,一人一句的8个级进乐句互相衬托,相得益彰,音高、音量、力度从弱到强推向高潮,情感达到极致直至结束,注意结束句的和声音准。该唱段属于中高级程度作品。

天 边 外

男声独唱
(a—f²)

关 山 词
三 宝 曲
侯田媛 钢琴编配

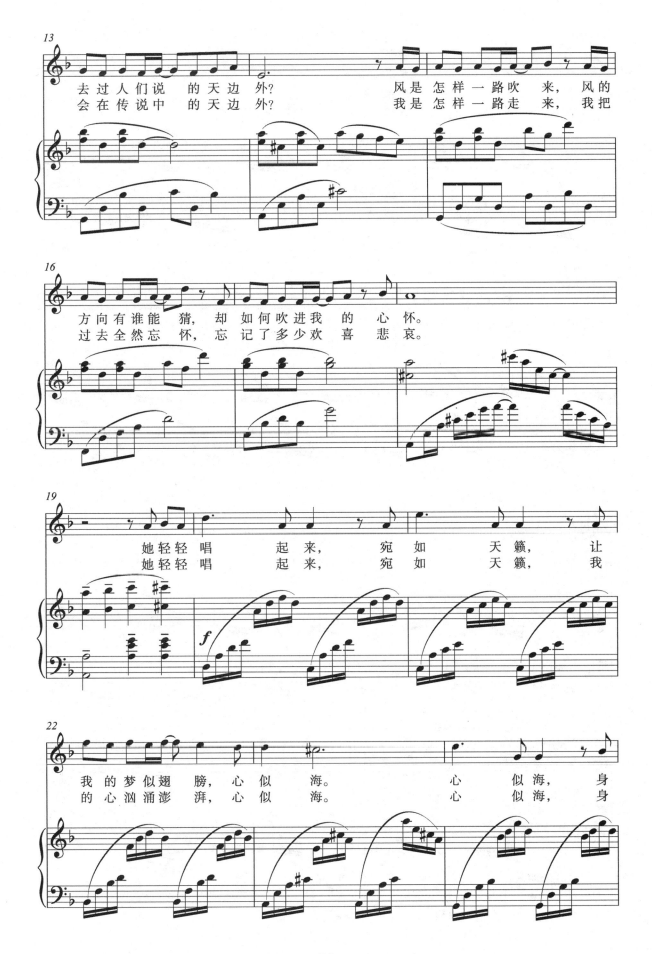

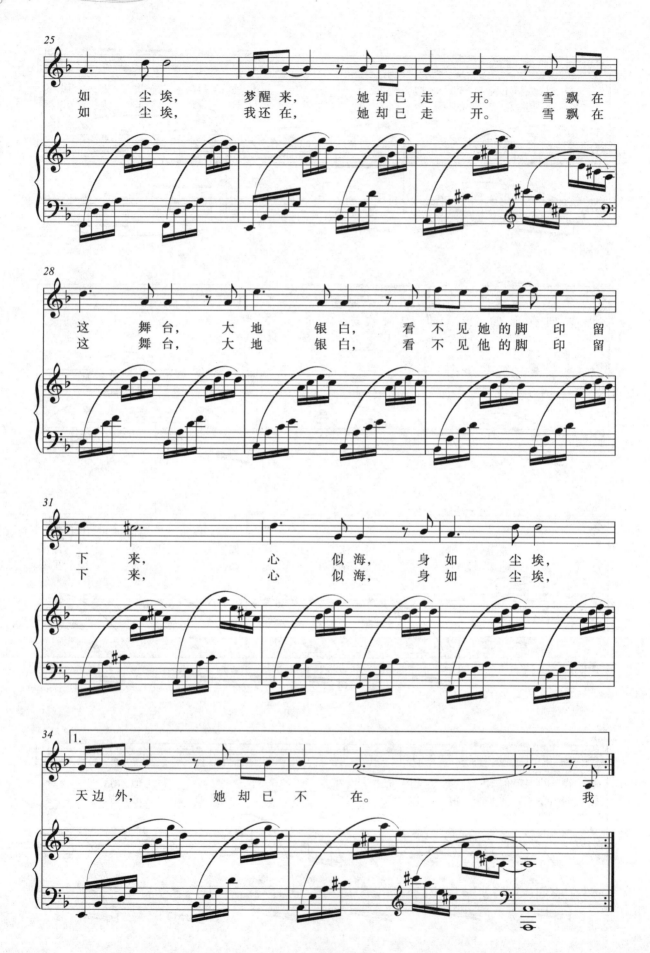

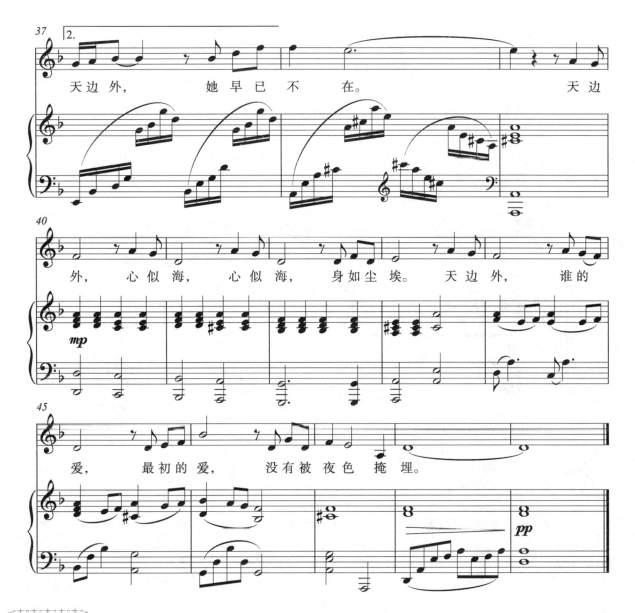

演唱提要

这是剧中"沙"的一个独唱唱段。考古专家"沙"穿越到三千年前的"古金沙城",失忆的"沙"与"金"相遇的那一瞬间,他觉得似曾相识却记忆模糊。于是,"金"开启了唤醒"沙"的记忆旅程。"沙"经历牢狱之灾,"金"将其救出后,他们一起带着"太阳神鸟金箔"穿越,离开了这个时间和空间。就在他们渴望自由之时,噩梦悄然开始。"沙"穿越到了古战场,兵马战车从身边呼啸而过,"金""小鱼""丑"被战事裹挟而走,"沙"焦急地寻找着"金",在凄冷的漫天飞雪中"沙"唱出了该唱段。

全曲分为两段:第一段(1—39小节)分为主歌(1—18小节)、副歌(19—39小节)两个部分,旋律变化反复两次,歌词不同,情绪推进,描述了"沙"对自己的处境、现状的无奈与不知所措,以及急切想要解开记忆疑问的心情;第二段(40—49小节)是尾声部分,表达了"沙"对爱的渴望和期待。

该唱段主歌音域较低,多运用胸腔共鸣、气声演唱。演唱难点在副歌部分,一是注意弱起节奏的准确性和音乐长线条的连贯性;二是整体音域偏高,尾音大多是开口韵母"ai"的延长音,在演唱中需要稳定的喉位和深气息的支撑。另外,尾声的连续几句下行旋律,可用叹气的方式来演唱,唱到"最初的爱"时,应充满希望地将声音在"爱"字上爆发,随后坚定地唱出"没有被夜色掩埋"。该唱段属于中级程度作品。

当 时

女声独唱
(#f—d²)

关 山 词
三 宝 曲
侯田媛 钢琴编配

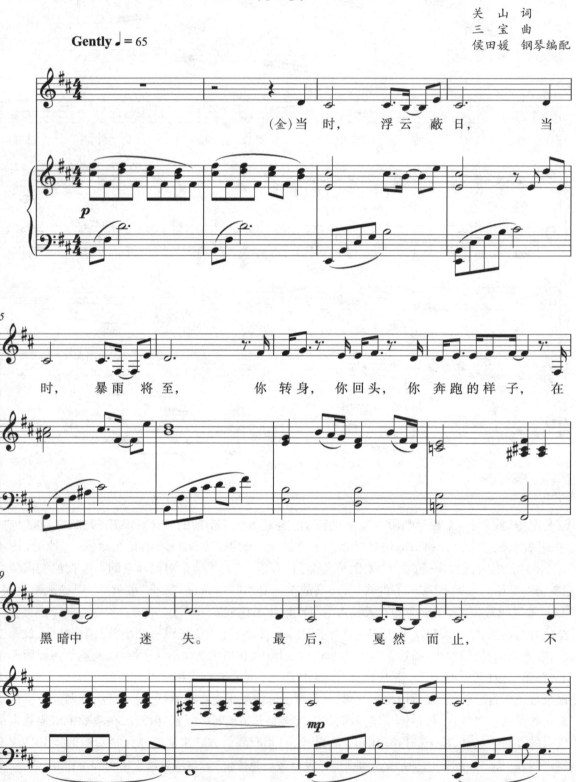

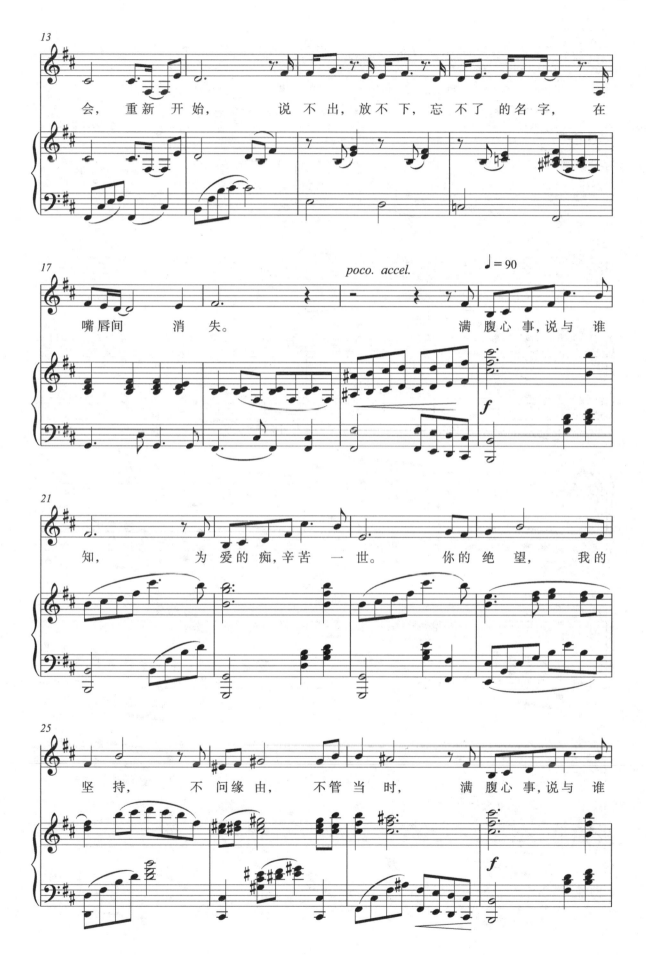

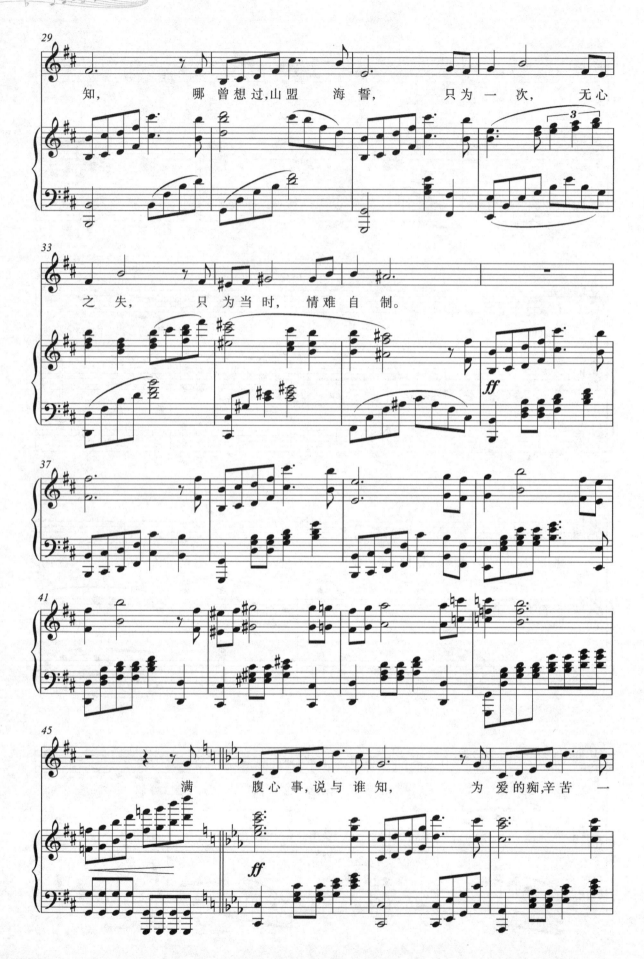

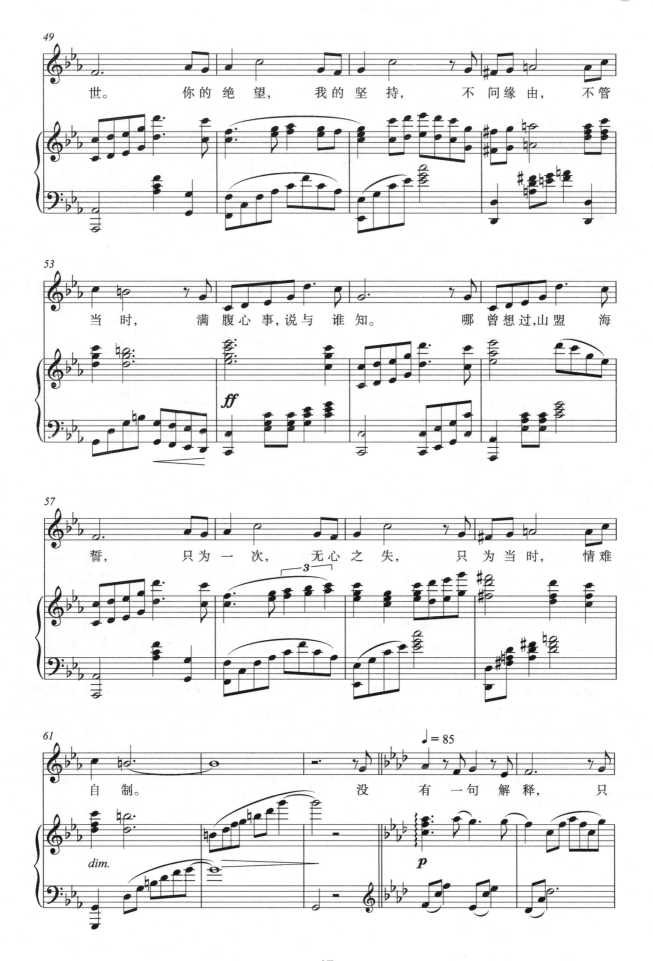

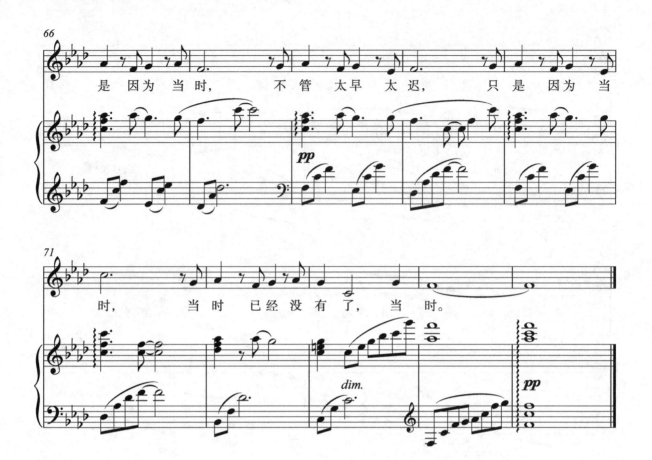

演唱提要

　　这是剧中"金"的一个独唱唱段。当"金"和"沙"被战乱冲散后,他们互相找寻着对方,于是,金唱起了该唱段,表达了他对爱情的无限期盼与渴望,以及欲唤醒沙的记忆却屡屡不成功的无尽愁苦之情。曲中浪漫的语言配合优美的曲调,有起承转合荡气回肠之势,它展现出的悲悯情愫串起了整部剧情的情感主线。

　　全曲可分为三段:第一段(1—18小节)在简单的配器和"金"悲伤的"呢喃"长短句中,描绘出了一幅难舍难分,最终走向没有圆满结局的情境;第二段(19—63小节)"金"开始了情感宣泄,随后升调的第二小段较前一小段情绪更为饱满,这种顷刻而出的感情释放,表达了"金"对"沙"的想念和对过去美好爱情的向往与不舍之情;第三段(64—75小节)整体情绪回落到一种无奈的"呢喃"中。

　　唱段的演唱重点及难点是准确把握三段间"呢喃—爆发—呢喃"差异性的演唱方式,演唱者要有较强的把控、转换声音的能力,做到情感与声音的收放自如。第一段曲调整体平稳,在中低音区盘旋,节奏缓慢,应把握好附点和连线节奏。这一段是诉说型的内心独白,应做弱声处理,看似简单实则不易。第二段是全曲高潮部分,音域随之升高,音量和音色都随之变化,表现了"金"对爱的无限渴望之情,演唱时要注意声音的舒展和连贯性,切勿随意换气。第三段情绪回落到自言自语的状态中,表现出一种极度的无可奈何之情。该唱段属于中级程度作品。

忘 记

女声独唱
(a—#d²)

关 山 词
三 宝 曲
佚 名 钢琴编配

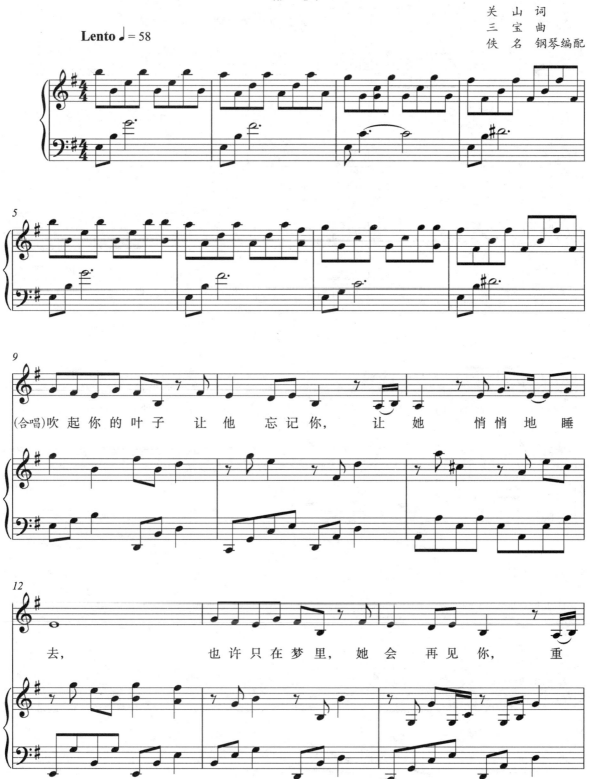

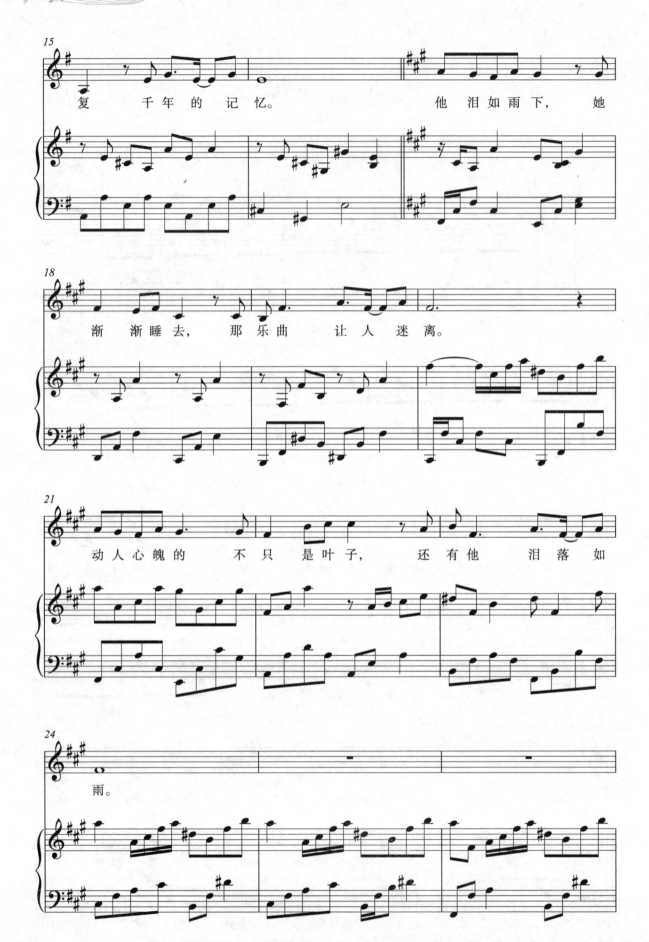

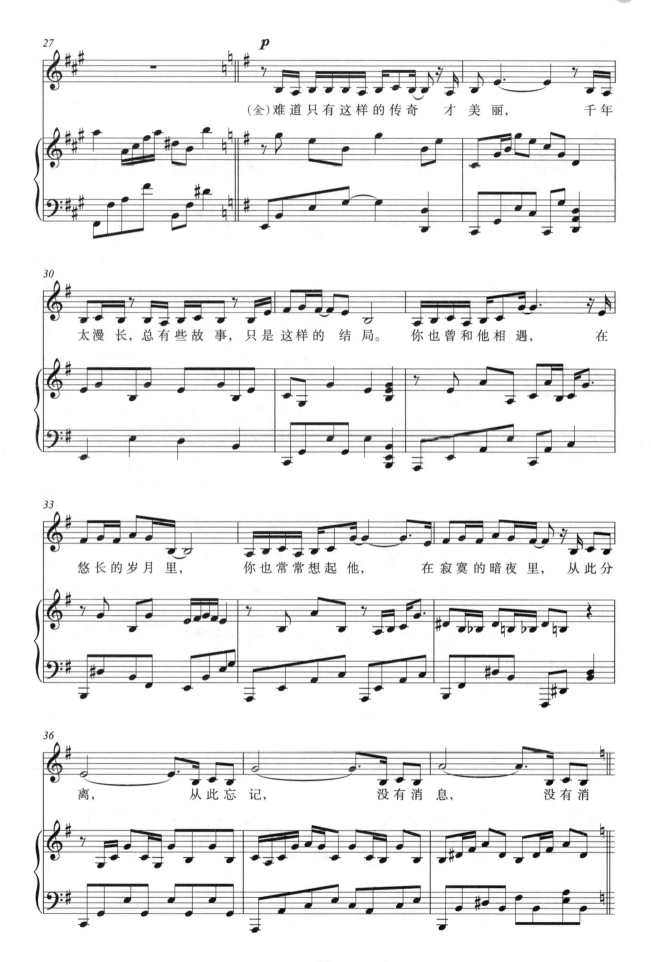

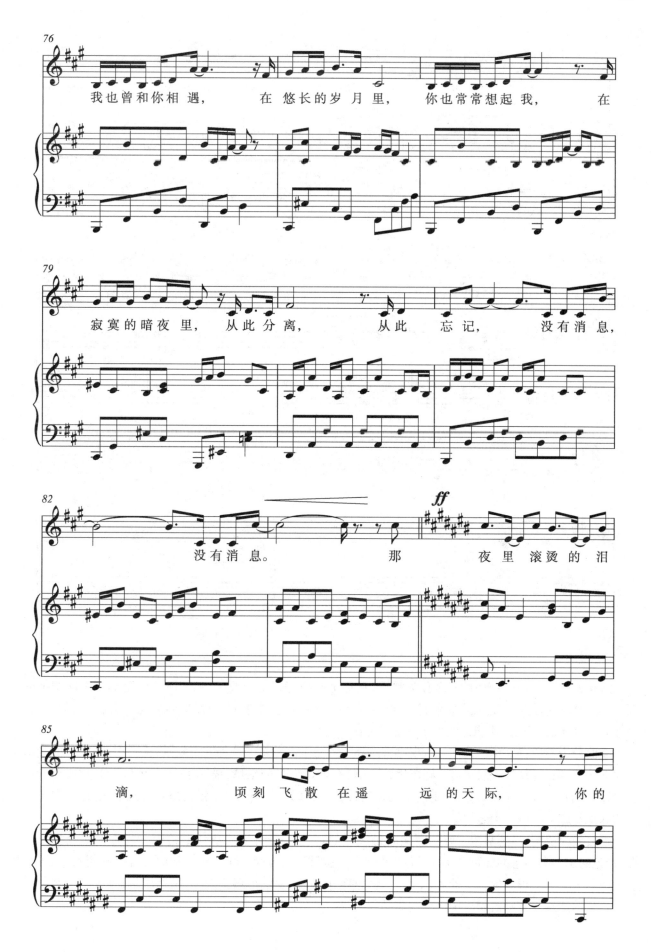

演唱提要

这是剧中"金"在尾声中的一个独唱唱段,它是全剧最悲伤的唱段,哀婉的歌词将整部剧带向悲情的氛围。"金"的生命在唤起记忆的旅途上,一点点耗尽,曲终,"金"在"沙"的怀里静静地死去,不甘却又无奈,也许只有这样的"忘记"才能让他找回真正的记忆。

全曲分为三段:第一段(1—27 小节)是合唱部分,为全曲营造了一种悲情氛围,为"金"与"沙"的爱情结局埋下伏笔;第二段(28—51 小节)旋律比较平缓,有娓娓道来的柔情,描述了"金"在临死前对他们爱情的追忆,随后的一小段合唱起到了承上启下的作用;第三段(52—98 小节)是情绪爆发的段落,表达了金对爱人沙的深深眷恋与万般不舍之情。

唱段旋律流畅,情感真挚、饱满,运用略带哭腔的音色来表现"金"凄美的绝唱。音乐大跳处要注意音准、音色的统一和情感的连贯。尾声处的"谁也想不起"重复了四次,注意每一句的处理要有所对比,可采用强—中弱—中强—很弱的方式处理,最后一句"谁也想不起"要唱得意犹未尽,表达出生命已逝,爱情却永远留在心里的情感。该唱段属于中级程度作品。

同一个月亮

（2006年）

剧目简介

 音乐剧《同一个月亮》是湖南艺术职业学院全力打造的一部反映农民工题材的本土原创音乐剧，由易介南作词，戴劲松作曲，于2006年首演。中国有着1.2亿农民工，但描述他们的作品并不多。这部作品表现了农民工的生活、情感，具有时代感和现实意义。音乐剧《同一个月亮》参加了湖南省第二届艺术节，荣获"田汉大奖"和七个单项奖；2007年荣获全国艺术职业教育优秀成果奖；2008年荣获第一届中国校园戏剧节优秀剧目奖，其男主角扮演者陈物华获得唯一的优秀男演员奖。

 该剧讲述了一群蜂拥进城的农民工，怀揣着梦想来到陌生的城市里打工。农民工凤英偶然遇到声乐老师乐子，乐子对凤英进行声乐指导并推荐其去歌舞厅以唱歌谋生。凤英的恋人酉生不希望她去灯红酒绿的场所工作，从而跟歌舞厅侯老板产生了一系列的矛盾。最终在歌舞厅一次意外火灾之后，酉生和凤英重归于好。该剧以长沙歌厅文化为背景，以农村青年男女（酉生和凤英）恋爱生活的情感变化、矛盾冲突为线索，描述了当代农民工改善自身生活的迫切愿望，以及面对城市诱惑的矛盾心理，反映了传统观念与现代潮流的碰撞，本质地表现了人性欲望和人性本身的内在冲突，从而引发我们的思考。

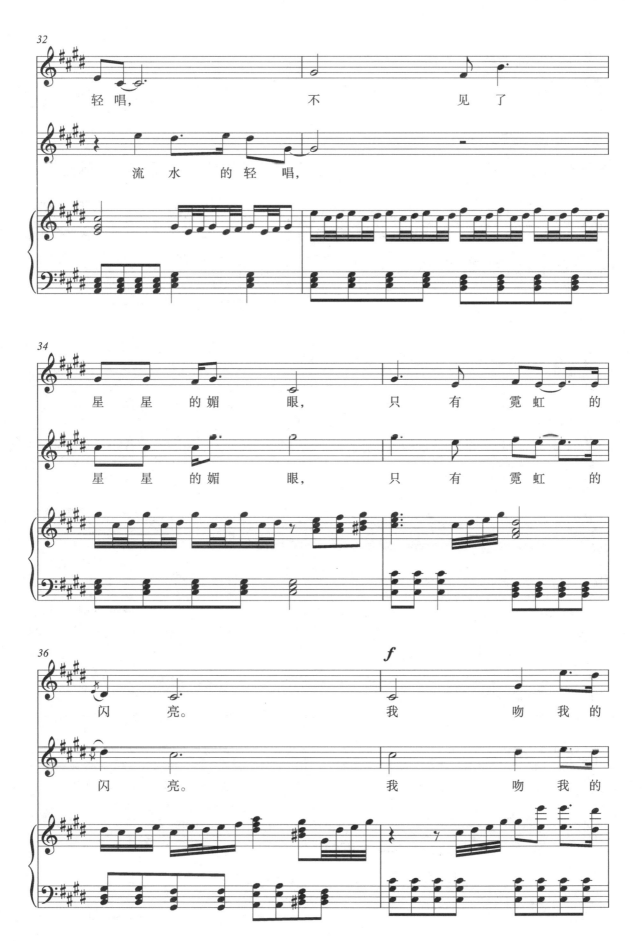

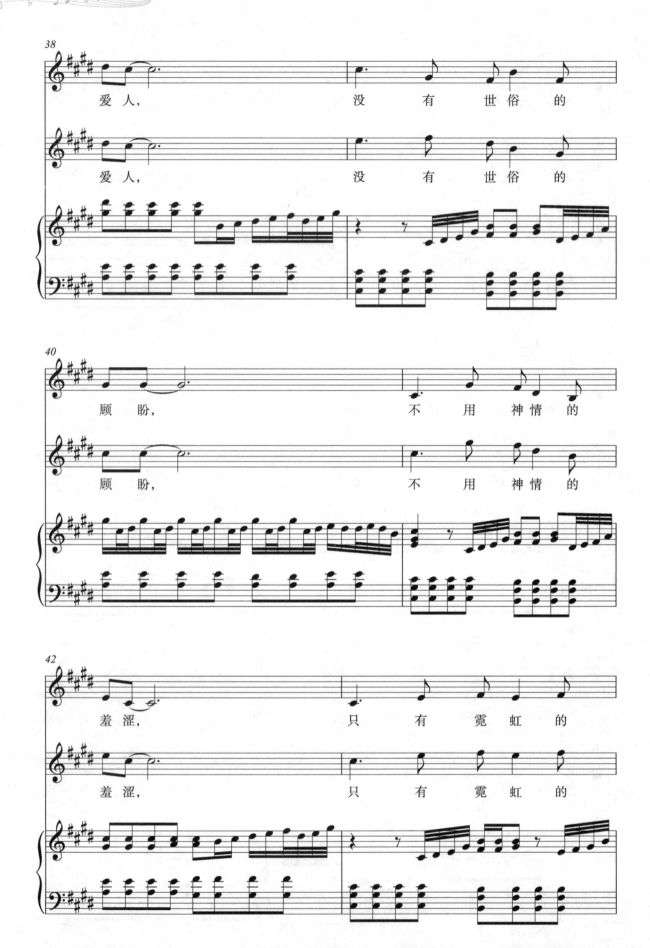

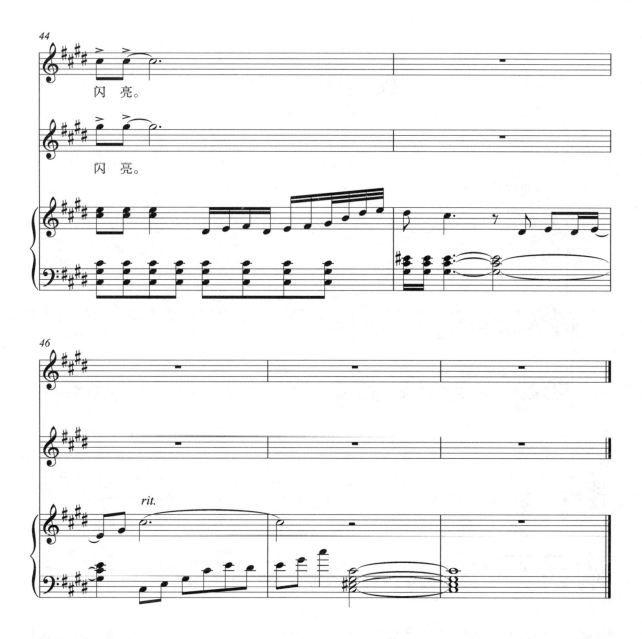

演唱提要

　　这是剧中凤英和酉生的一个二重唱唱段。作品讲述了进城务工的凤英和酉生,看到繁华的城市景色,耳边充斥着车鸣声、嘈杂声、广告声,面对着陌生又新鲜的城市生活画卷,两人唱起了该唱段。在全剧结束时,凤英和酉生再次唱起了该唱段,经过火灾的生死考验后,他们更加认定了对彼此的情意。

　　全曲分为三段:第一段(1—20小节)描述了凤英和酉生这对恋人在城市里打拼的生活场景,曲调中洋溢着他们对生活前所未有的憧憬之情;第二段(21—28小节)的合唱部分描述了农民工面对陌生城市的新奇、激动及不适应的心理变化过程;第三段(29—48小节)变化再现第一段旋律,首尾呼应,由之前的独唱发展为重唱,展现了他们在城市里相互依恋的生活状态。

　　演唱时要注意音准、节奏的准确性以及两个声部层次的变化,另外,要运用好字头的轻重来表现人物内心活动的变化。该唱段属于中级程度作品。

找 月 亮

男女声二重唱

(c^1 — $\flat e^2$)

易介南 词
戴劲松 曲
姚 广 钢琴编配

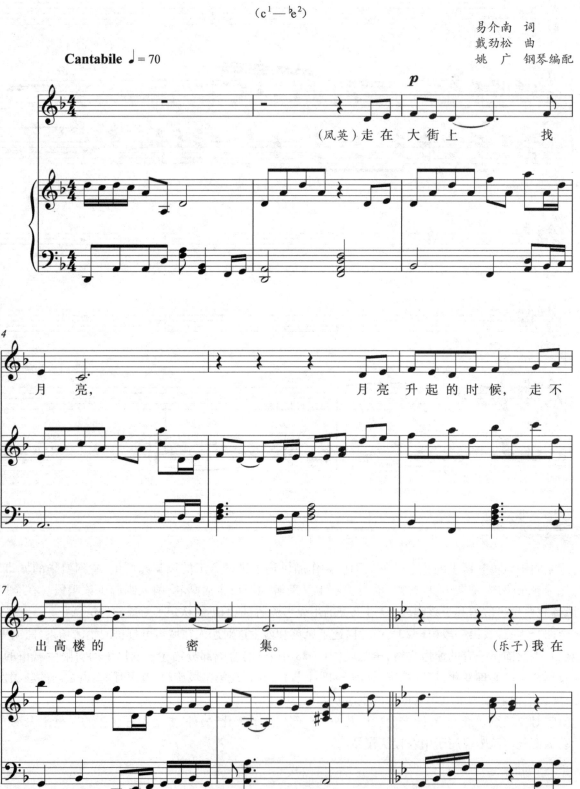

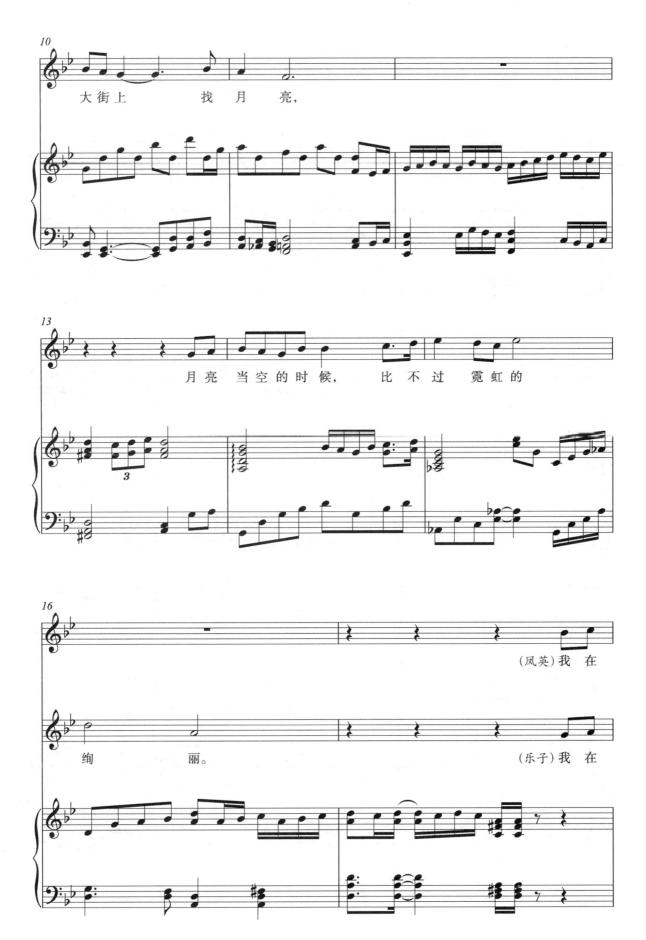

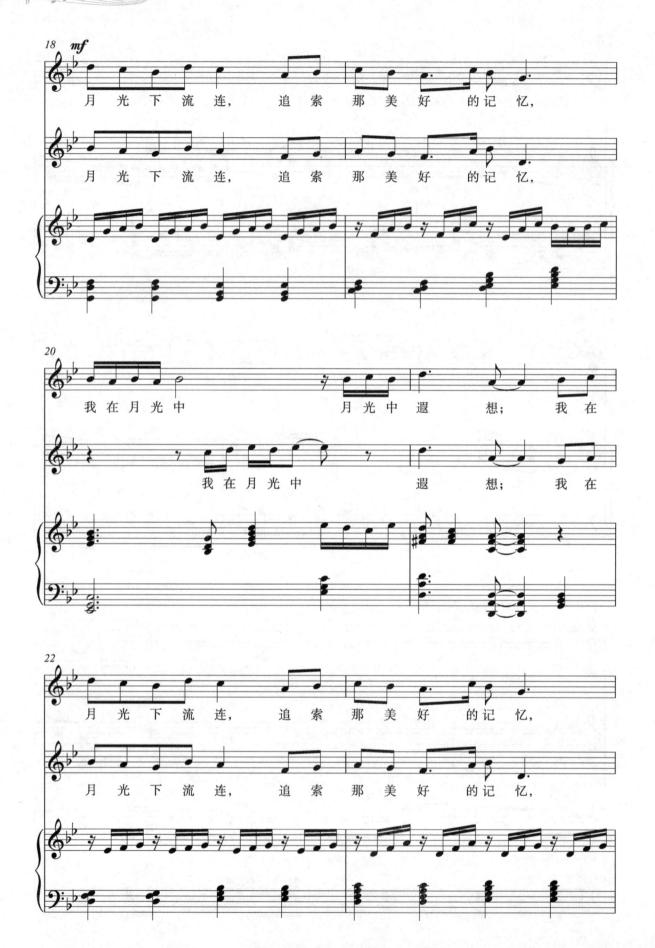

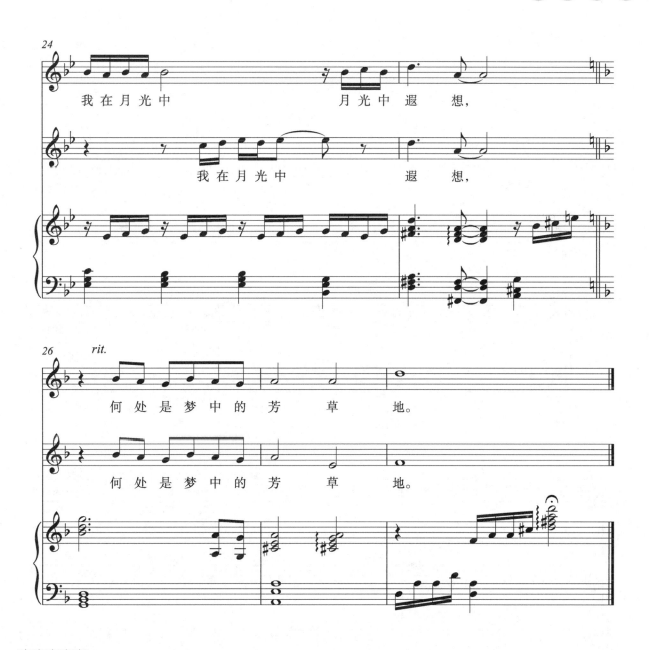

演唱提要

这是剧中乐子和凤英的一个二重唱唱段。声乐老师乐子很喜欢凤英,在凤英身上找到了久违的回归音乐的快乐,他希望凤英能延续自己对音乐的热爱。于是,乐子带着凤英去以前的学生侯子的歌厅试唱。这时,乐子与凤英便一同唱起了该唱段。

全曲分为两段:第一段(1—16 小节)是凤英和乐子各自描述对生活和音乐梦想的追逐,既有希望,也有彷徨与失落;第二段(17—28 小节)是两人的重唱部分,描述了乐子和凤英虽然有着不同的生活、文化背景,却都热爱歌唱、热爱音乐,都在追寻自己心中纯净的"月亮"。

演唱时首先要把握整体梦幻、憧憬的基调,其次是准确地定位两位人物不同的心理活动及变化,注意两个声部之间的配合,仔细处理节奏、音准和强弱关系。该唱段属于初中级程度作品。

彩色的梦想

女声独唱
(a—d²)

易介南 词
戴劲松 曲
佚 名 钢琴编配

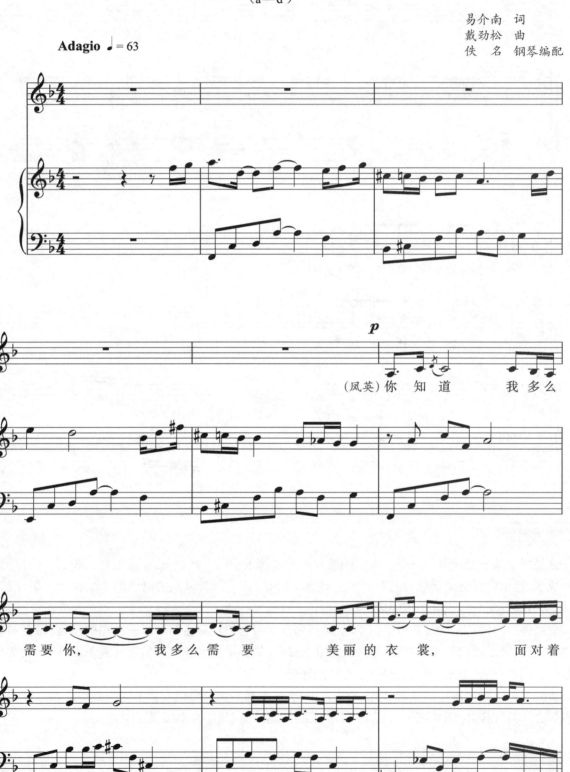

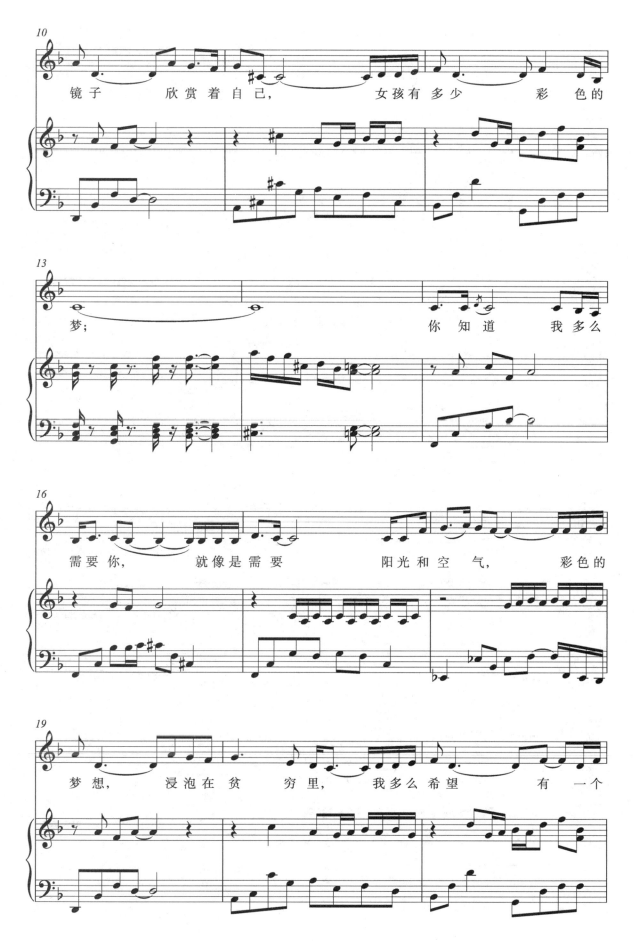

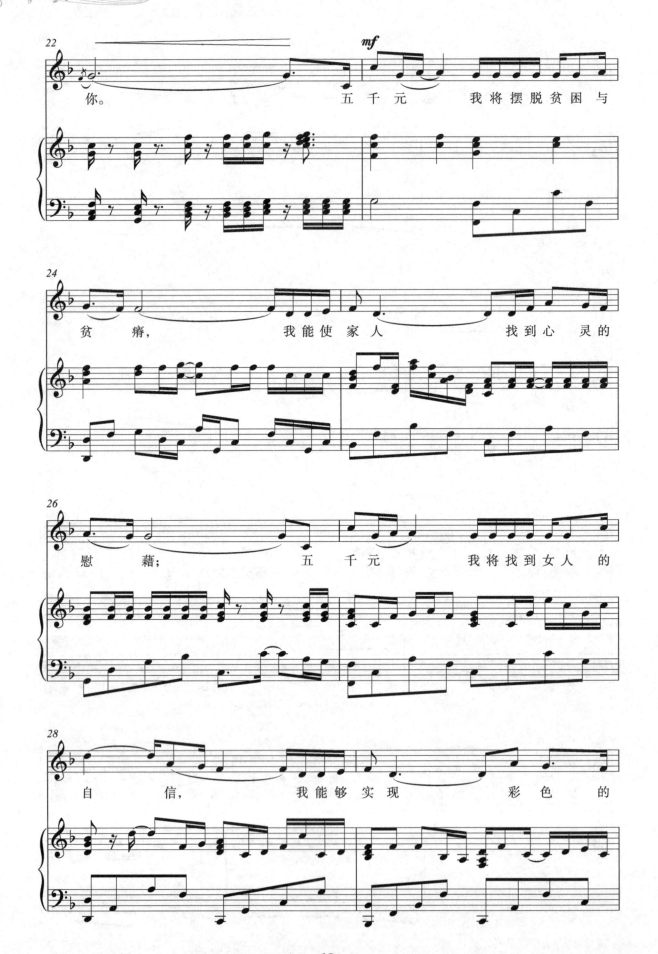

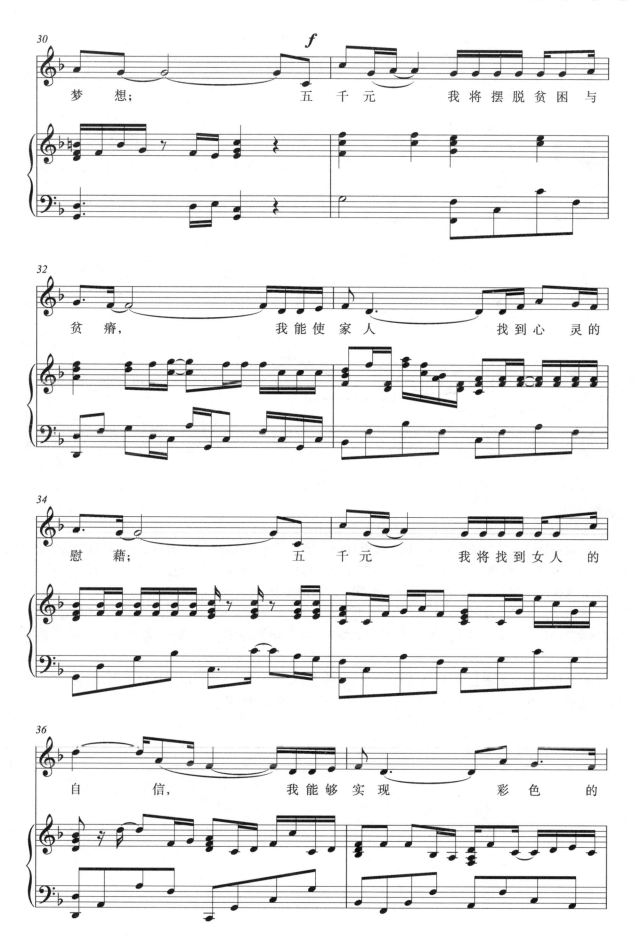

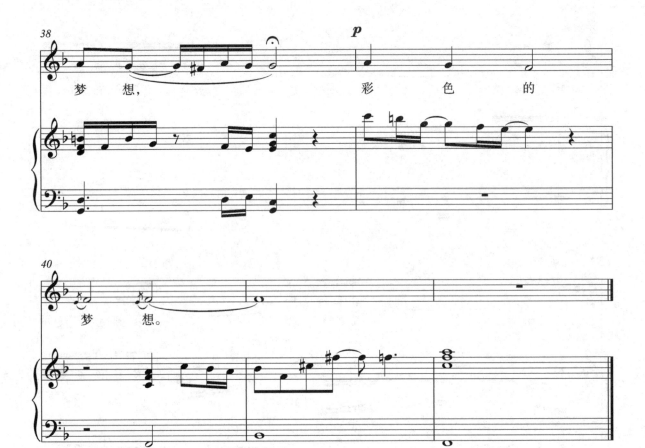

演唱提要

这是剧中凤英的一个独唱唱段。凤英被歌厅老板侯子看中,并被包装成时尚、新奇且有些性感的歌厅歌手形象。乐子老师劝阻凤英不要接受这份工作,欲将她带走。凤英虽不能接受自己装扮的改变,却十分渴望得到这份能挣钱的工作,更希望能上舞台实现歌唱的梦想,此时她唱起了该唱段。

全曲分为两段:第一段(1—22小节)由两组"你知道我多么需要你……"组成,表达了凤英对这份工作的渴望;第二段(23—42小节)由四个排比句"五千元……"构成,描述了凤英憧憬着这份工作能给她带来生活上的改变。

唱段的第一段以叙述为主,用自然的说话方式演唱,多运用真声;第二段以抒情为主,要注意四个排比句的情感层次渐进以及音乐线条的连贯性。该唱段属于初中级程度作品。

海 浪

女声独唱
($^\flat$b—$^\flat$e^2)

易介南 词
戴劲松 曲
姚 广 钢琴编配

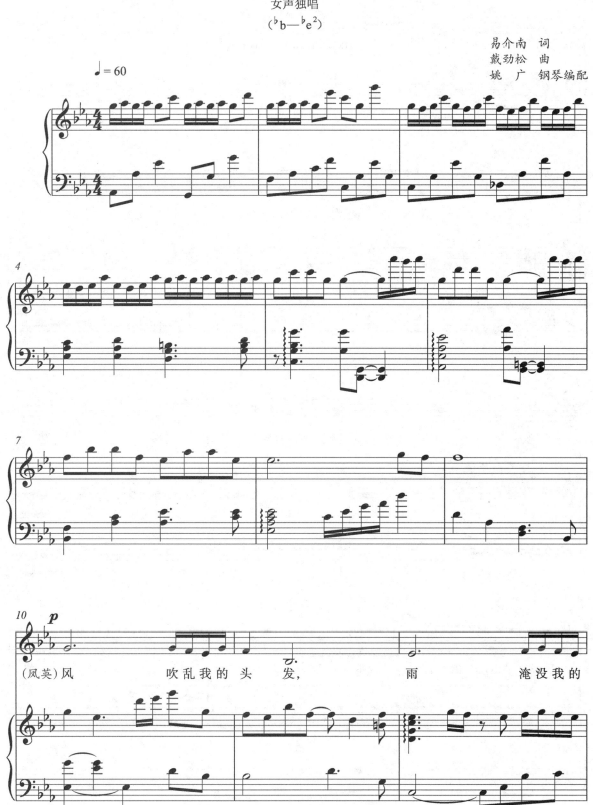

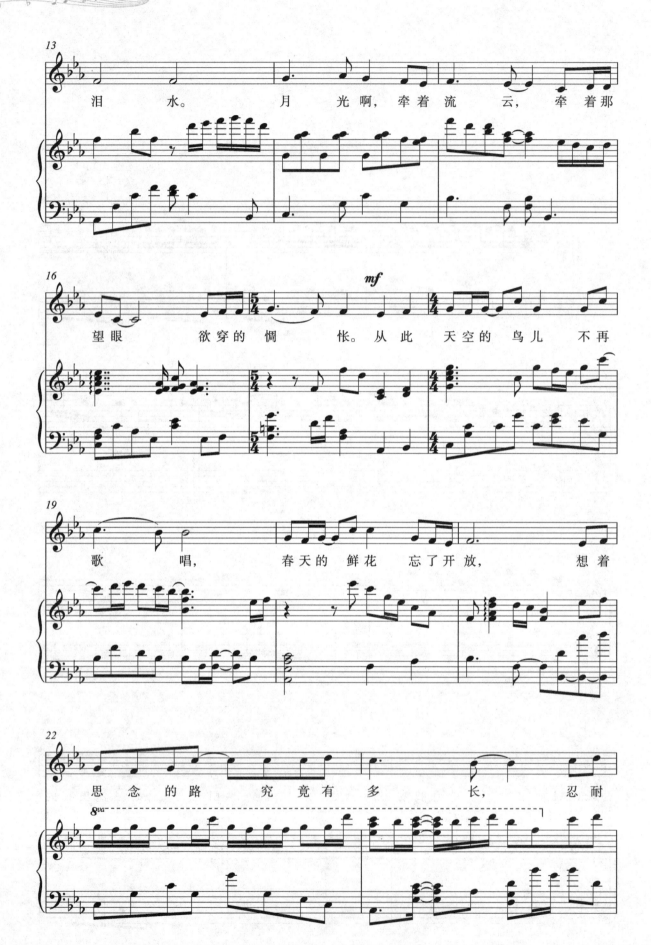

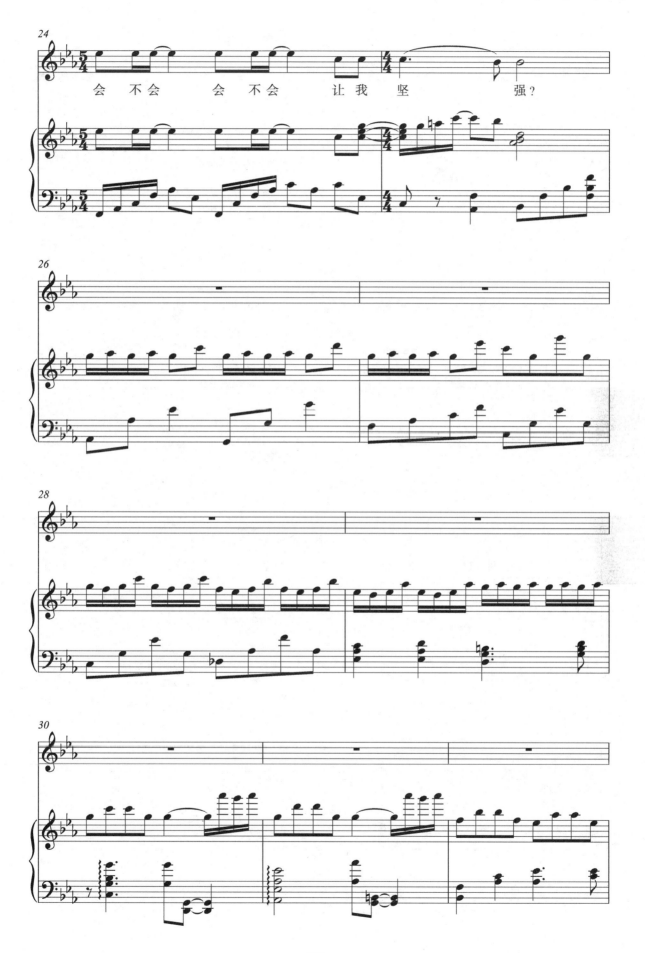

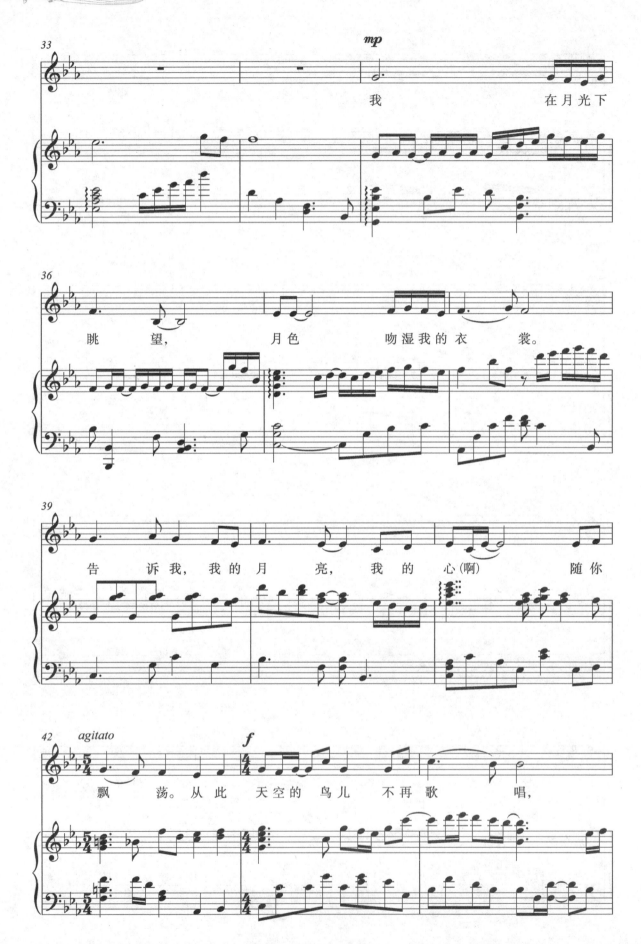

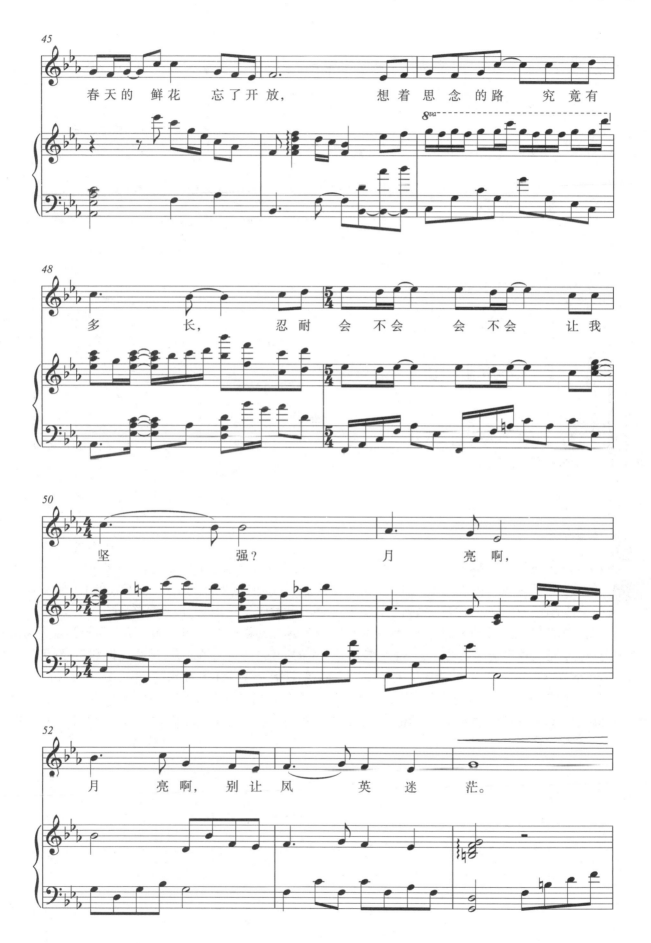

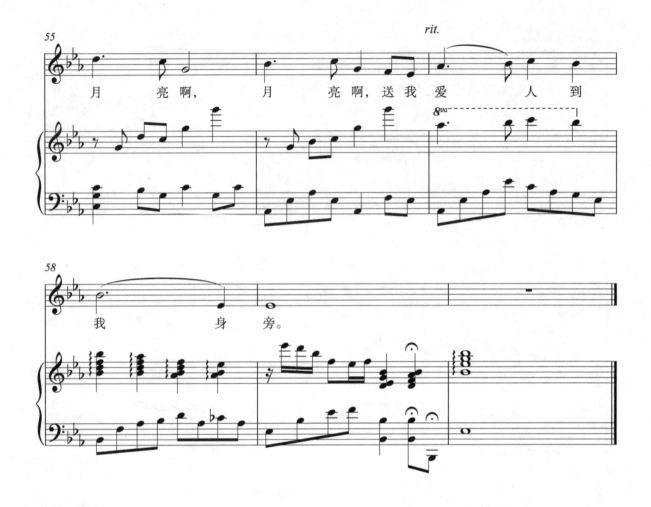

演唱提要

这是剧中凤英的一个独唱唱段。凤英在乐子老师的栽培以及侯老板的精心包装、策划下,最终登上了歌唱的舞台,成为了一道耀眼的星光。而凤英的男友酉生不满凤英在歌厅的工作,带着农民工来到歌厅打斗,此时警铃响起,酉生被抓,侯老板被酉生打伤入院,凤英面对如此不堪的局面唱起该唱段。

全曲分为两段:第一段(1—25小节)分为主歌(1—17小节)、副歌(18—25小节)两个部分,描述了凤英既不愿放弃自己喜欢又能挣钱的工作,也不愿失去酉生的信任,面对此情此景,她很无助和彷徨;第二段(26—60小节)再现第一段音乐,表现了凤英对着月亮寄物抒情,吐露着自己生活的辛酸、无奈和纠结。

唱段主歌部分应用弱声演唱,并轻柔连贯地吐字,注意气息的流动;副歌的演唱以抒情为主,特别是第二段的副歌,这是全曲的高潮部分,要用饱满的情绪把凤英内心的冲突和无助表现出来,以引起听众的回响与共鸣。该唱段属于中级程度作品。

海报下的咏叹

男声独唱
($^\flat$b—f^2)

易介南 词
戴劲松 曲
金 帆 钢琴编配

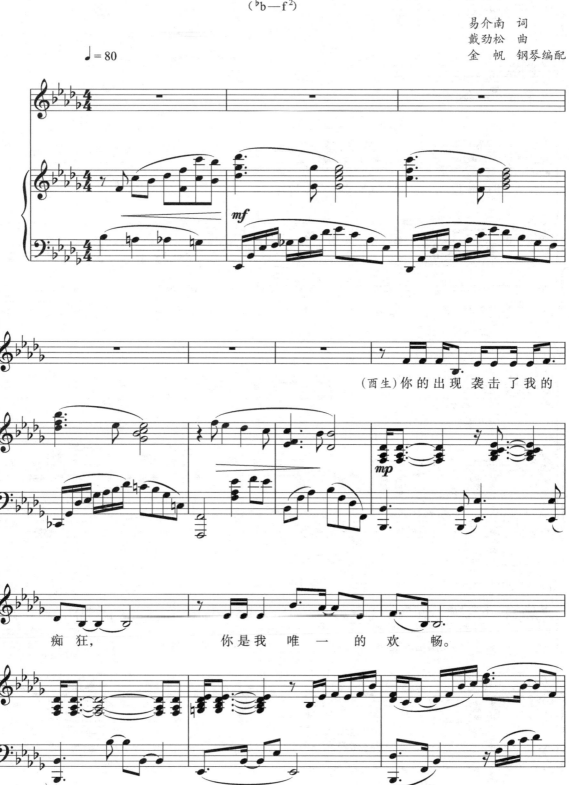

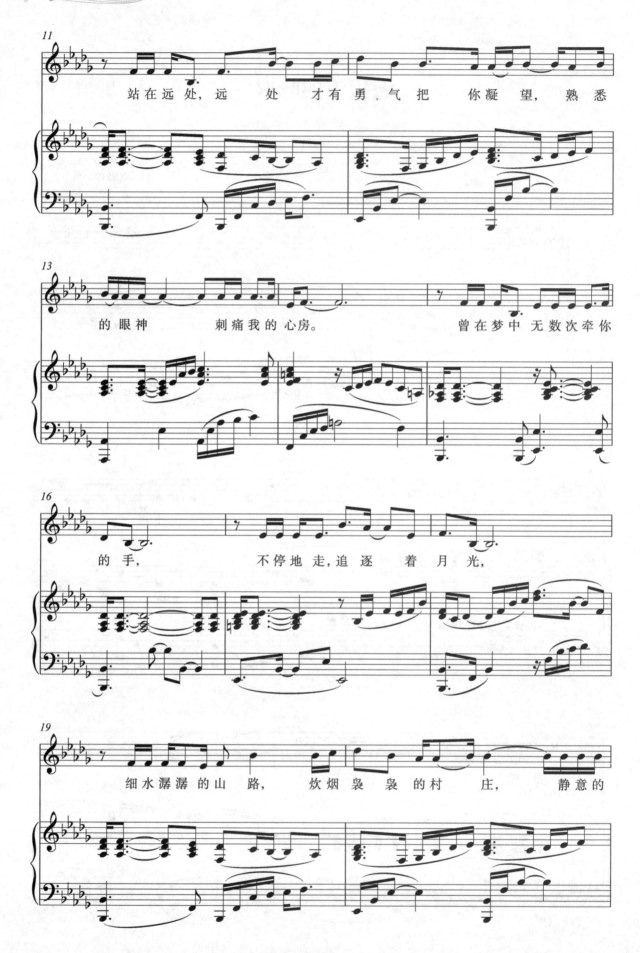

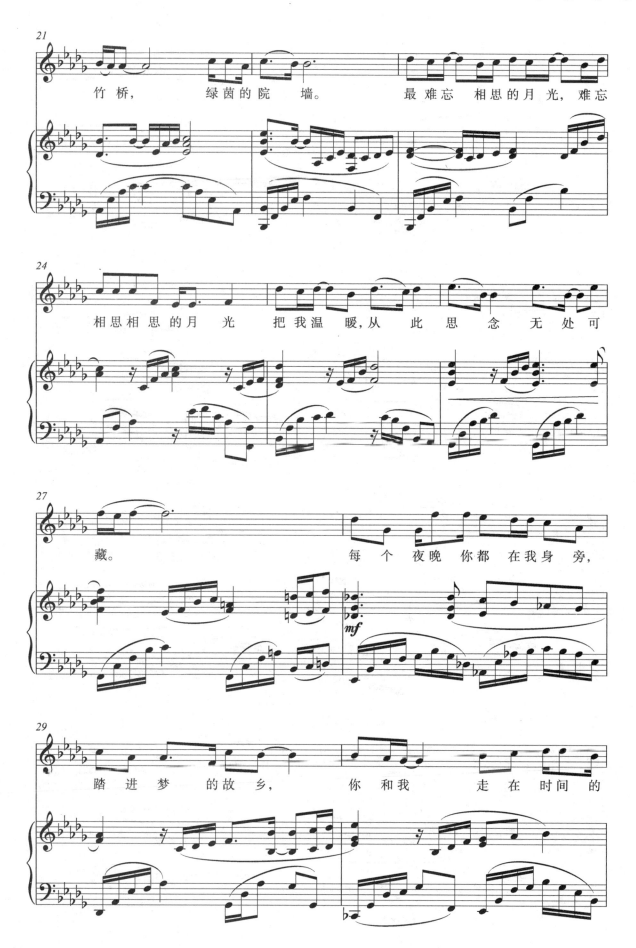

演唱提要

这是剧中酉生的一个独唱唱段。酉生和凤英来到城市后,他们的感情悄然地发生着变化。酉生不希望凤英在歌厅唱歌,与歌厅侯老板发生冲突,情急之下打伤侯老板以致入狱。出狱后的酉生看到女友凤英演出的海报,深感与凤英之间的差距,内心充满了失落和挫败感。面对现实的种种残酷,酉生有些彷徨失措,伤感地唱起了该唱段。

全曲可分两段:第一段(1—27小节)描述了酉生对凤英的许多情感回忆,有欢乐,有执着,也有无奈。中间的连接句"最难忘相思的月光……无处可藏"起到承上启下的作用;第二段(28—47小节)旋律起伏大,层层递进,表达了酉生对凤英强烈的爱。

该唱段的第一段以叙述为主,整体音域较低,演唱时注意字头,准确把握节奏。第二段是全曲的演唱重点和难点部分,是抒发情感的高潮段落,要刚中带柔,需要扎实且灵活的气息作支撑,音乐大跳处注意音色的统一和声音的连贯性,结束句渐慢渐弱处理,不要突收。该唱段属于中级程度作品。

一生的美丽只为你打扮

男女声三重唱

($\sharp f - \sharp c^2$)

易介南 词
戴劲松 曲
佚 名 钢琴编配

(侯子)曾 经 为 了

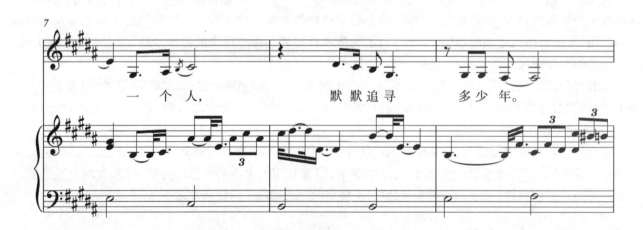

一 个 人， 默 默 追 寻 多 少 年。

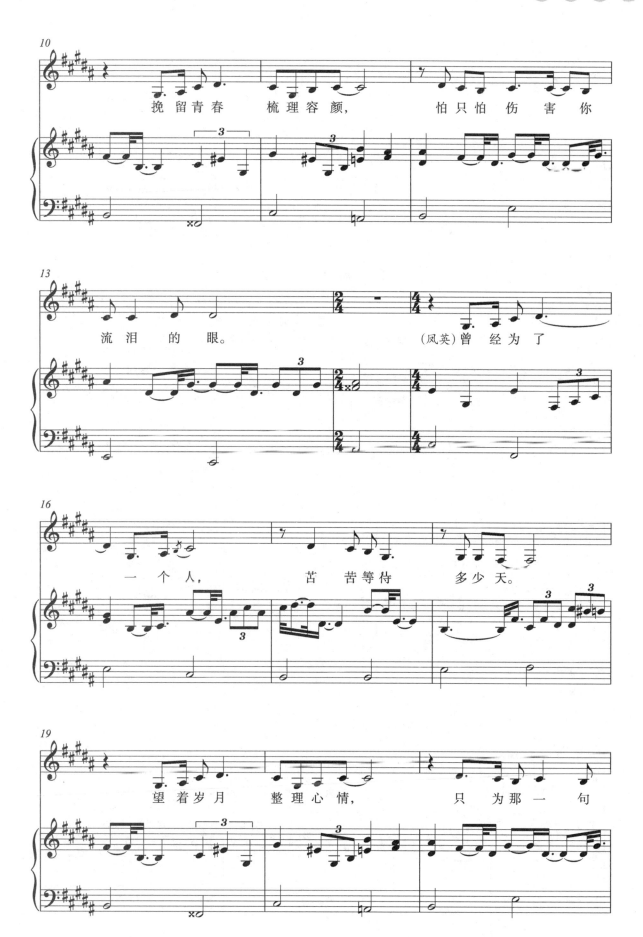

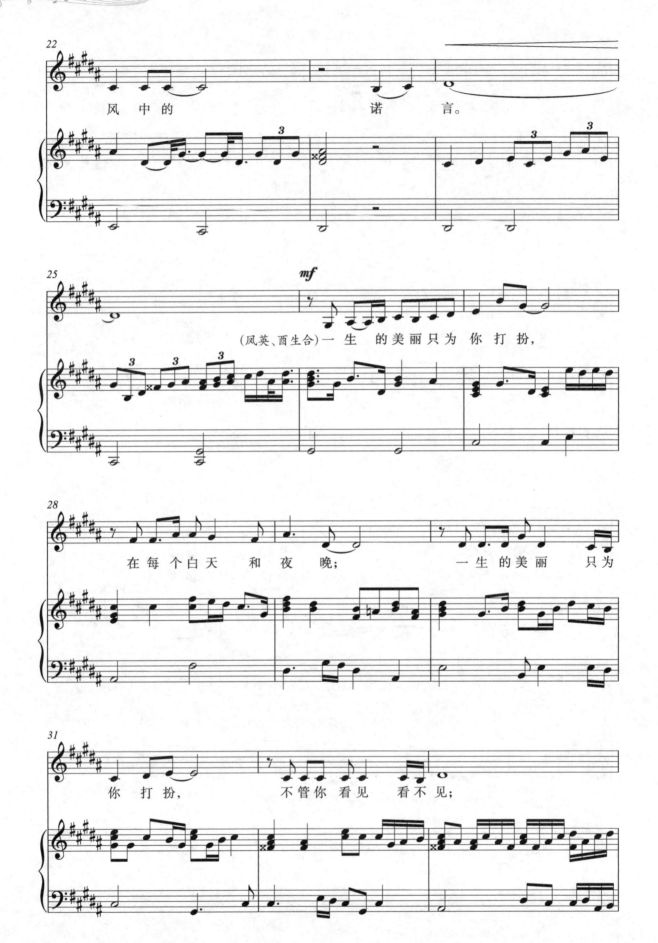

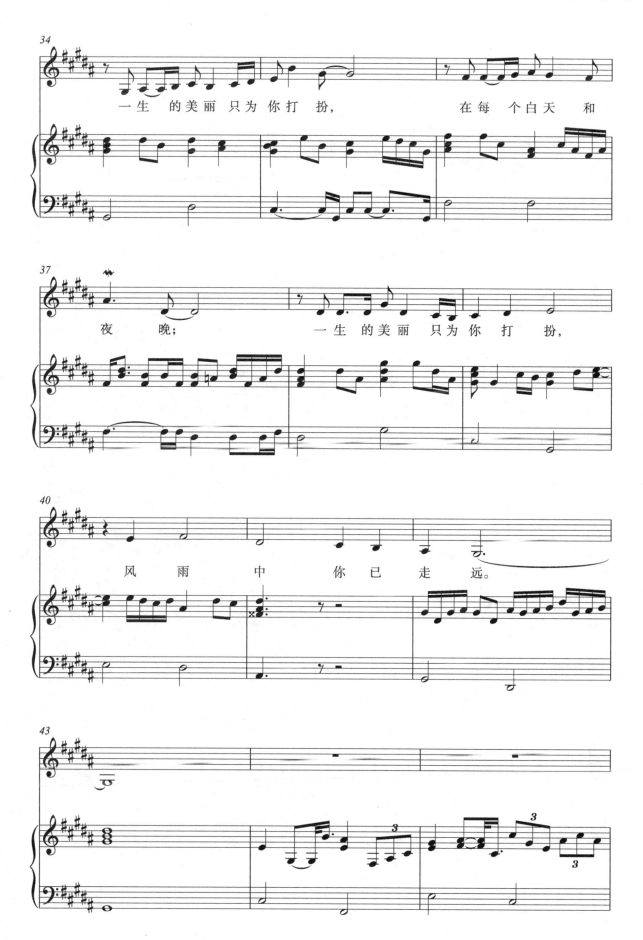

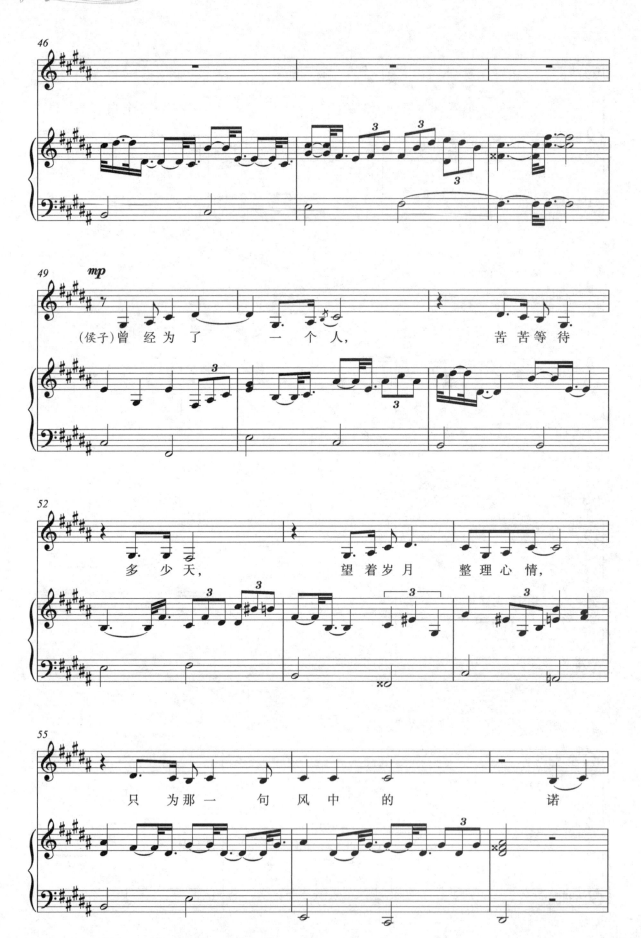

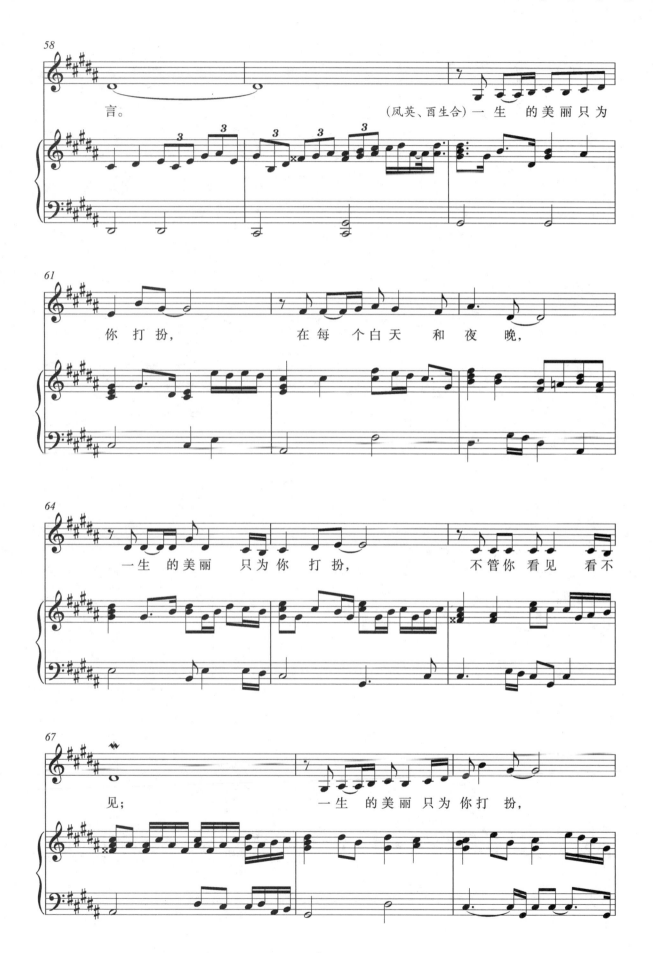

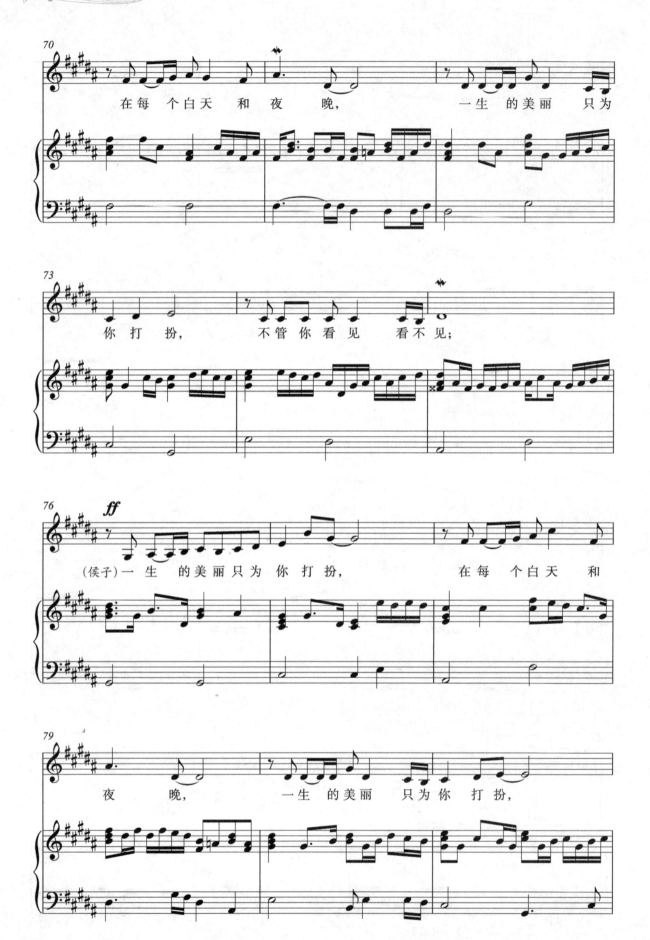

> **演唱提要**

　　这是剧中侯子、酉生和凤英的一个三重唱唱段。侯子在与凤英的相处中,被这位善良纯洁的姑娘深深吸引,欲向凤英示爱求婚;凤英深爱着酉生,明知酉生反对她在歌厅唱歌,却无法割舍这份工作;酉生一方面无法接受凤英在这样鱼龙混杂的场所工作,担心侯老板对凤英有所企图,另一方面也深感自己与凤英的差距,很是纠结和懊恼。这时,三人唱起了这首《一生的美丽只为你打扮》,表达了他们各自对爱情的追求及感触。这首作品也是剧中为数不多的凤英与酉生的一段双人舞音乐。

　　全曲分为两大段:第一段(1—43小节)分为主歌(1—25小节)、副歌(26—43小节)两个部分,侯子、酉生和凤英各自叙说着自己对恋人的爱意;第二段(44—87小节)是第一段的反复再现,进一步说明他们愿为心爱之人付出一切的深情厚意。

　　该唱段的演唱重点是把握爵士音乐的风格,准确识谱,唱准节奏,掌握其律动,唱出摇曳的感觉,特别应注意装饰音的演唱。副歌的处理为该唱段的演唱难点,旋律反复多次,演唱要有层次递进,音乐大跳处应注意音准、声音的统一和气息的连贯。该唱段属于中级程度作品。

蝶

（2007 年）

剧目简介

音乐剧《蝶》是一部具有中国传统文化特色的原创音乐剧，它取材于故事和旋律都扎根在每个中国人心中的经典爱情故事《梁祝》，由关山编剧、作词，三宝作曲。音乐制作人李盾打破"梁祝"原有故事情节，用音乐剧的形式全新诠释了"梁祝"，使这个经典民间故事再次孕育了新生命。2008 年 4 月，《蝶》的演员赵鸿英获得了白玉兰戏剧艺术新人奖；同年 7 月，《蝶》参加"韩国第二届大邱国际音乐剧节"演出，一举夺得了全场最高奖——特别大奖，它开创了中国原创音乐剧在国外获奖的先例；2010 年 5 月，《蝶》又荣获了第十三届"文华奖"特别大奖。《蝶》创造了中国音乐剧史无前例的成绩和影响。

该剧讲述了一群受到了诅咒的非蝶非人的蝶人，他们不惜一切代价想要化身为人。为了解除诅咒，蝶人首领老爹决定将祝英台嫁给人类。偶然的邂逅，流浪诗人梁山伯与祝英台相爱了，老爹眼看婚礼不成，准备了一杯毒酒去毒害梁山伯。蝶人浪花因误喝毒酒化为了蝴蝶，老爹诬蔑梁山伯是杀人凶手，并实施火刑。最终，梁山伯、祝英台为追求真爱，无所谓做人或做蝶，冲出烈火重围，涅槃重生，相拥而伴，翩跹起舞，歌唱爱情；而浪花为救梁山伯与祝英台再次牺牲自己的蝴蝶生命。

诗人的旅途

男声独唱

($a—{}^\sharp f^2$)

关山 词
三宝 曲
三宝 钢琴编配

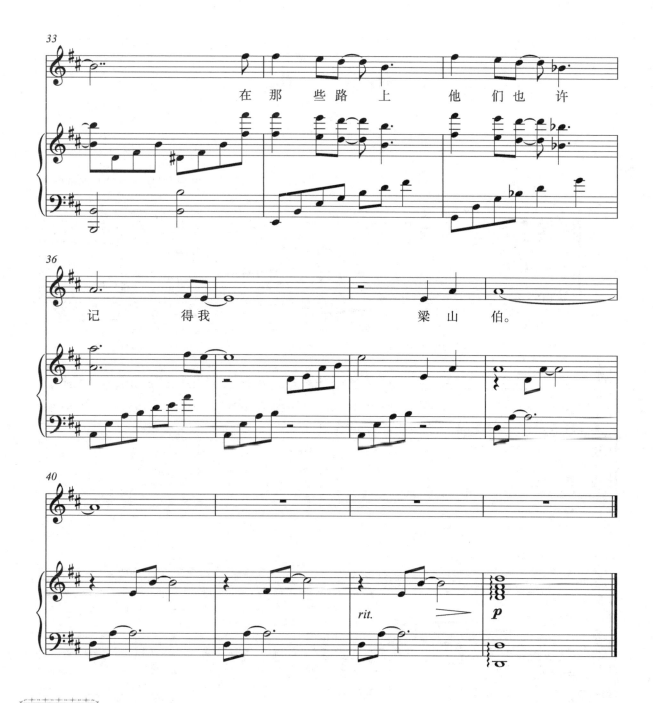

演唱提要

这是剧中梁山伯的一个开场白,他身着一袭整洁而朴素的风衣,手提行囊,长发及肩,面容俊朗但略显苍白,那疲惫的眼神中透露出流浪诗人特有的些许忧郁和掩饰不住的好奇。

全曲分为两段:第一段(1—21小节)用简短的乐句刻画了他向往自由、狂热不羁的性格,强化了流浪诗人的形象;第二段(22—43小节)描述了梁山伯在旅途中的所见、所闻。在结尾处,梁山伯交代了自己的身份,他不慌不忙且充满激情地唱完此曲。

要用自然叙说的方式演唱第一段,凭借轻柔的音色凸显梁山伯的诗人气质。第二段是该唱段的演唱重点,音域较第一段有所升高,力度渐强,可用叹息的方式舒展地演唱,气息要稳定且连贯。该唱段属于初中级程度作品。

婚 礼

女声独唱
($^\sharp$g—d^2)

关　山 词
三　宝 曲
三　宝 钢琴编配

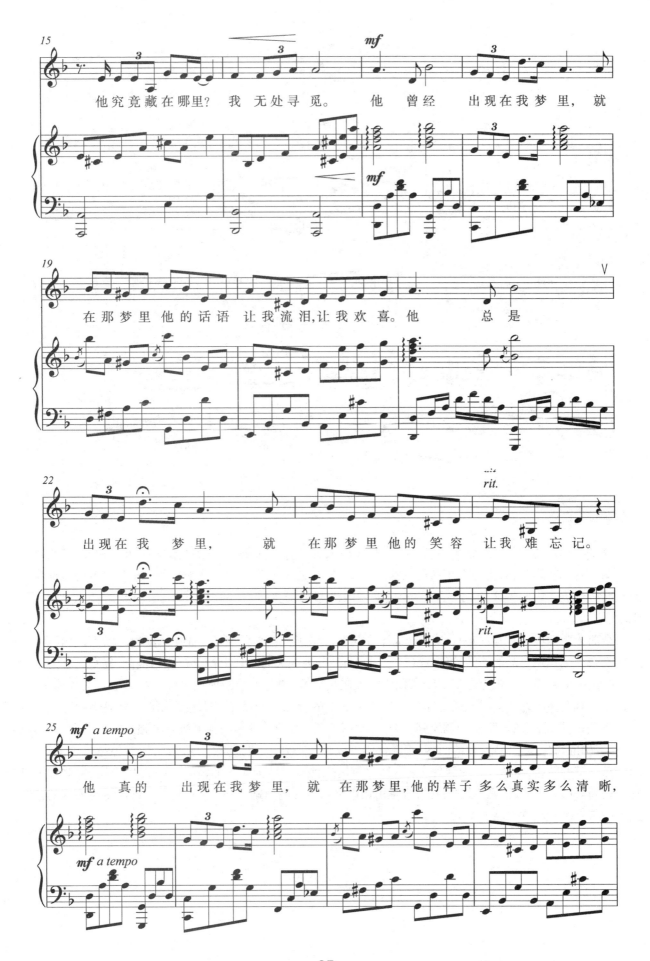
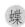

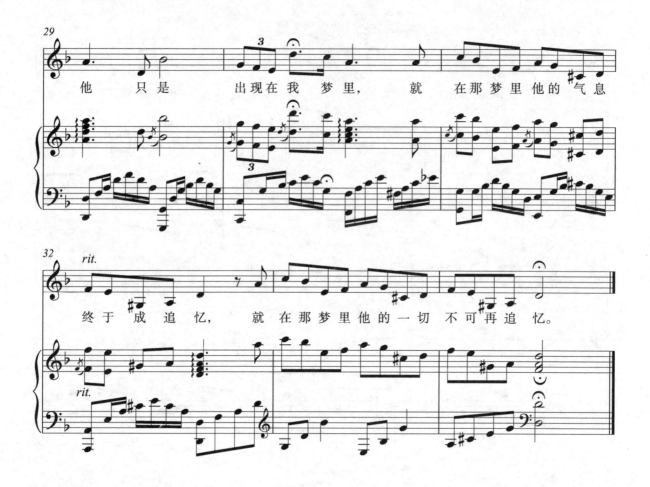

演唱提要

这是剧中祝英台的一个独唱唱段。歌曲开头蝶人首领老爹用部落开会的形式向所有蝶人交代了化蝶成人的计划,老爹要将自己的女儿祝英台嫁给人类,使蝶人与人类平等。大婚将至,蝶人们兴奋地准备着,唯独新娘祝英台内心失落,迫于无奈的她只能屈服老爹的安排,但她的内心依旧渴望真爱,于是唱起了该唱段。

全曲分为两段:第一段(1—16小节)简单几句既表明了祝英台的身份,描绘了夜晚的场景,也表达出她迫于无奈被当作牺牲品的心情;第二段(17—34小节)分为四大句表现出祝英台思绪混乱、复杂的心情。

唱段的演唱重点和难点是第二段,四个"出现在我梦里"要有不同的处理方式。第一个是在梦境中的幻想,虚幻模糊,演唱时要更多地运用气声。第二个梦中的影像逐渐清晰,因此要比第一个唱得肯定,该句中"我"字有一个延长的处理,应由弱至强,"梦里"二字要唱得柔和,整句的强度应是中强。第三个是最肯定的一句,梦中的影像非常清晰,他的面容、轮廓仿佛可以触摸得到,应非常坚定地表达,情绪也越来越激动。第四个是关键的转折,由梦境转变到现实,由之前的甜蜜、激动转变为失落的情绪,这句中的"我"字非常关键,它的处理与第二句中的"我"字不一样,应是由弱渐强再减弱的处理方式,以表现出由希望转为失望的情绪。该唱段属于中级程度作品。

他究竟是谁

女声二重唱

($^\flat$g—f^2)

关山 词
三宝 曲
三宝 钢琴编配

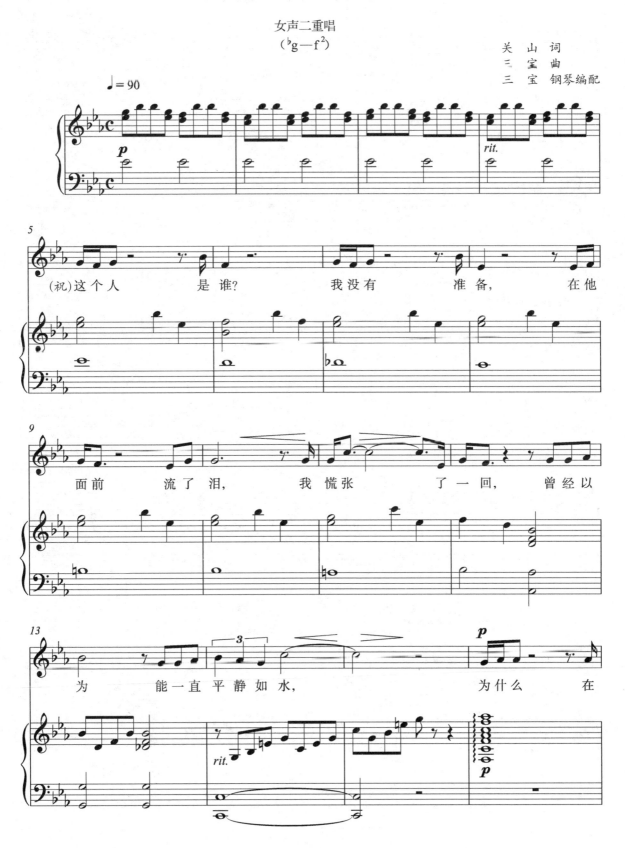

歌词：
(祝)这个人是谁？我没有准备，在他面前流了泪，我慌张了一回，曾经以为能一直平静如水，为什么在

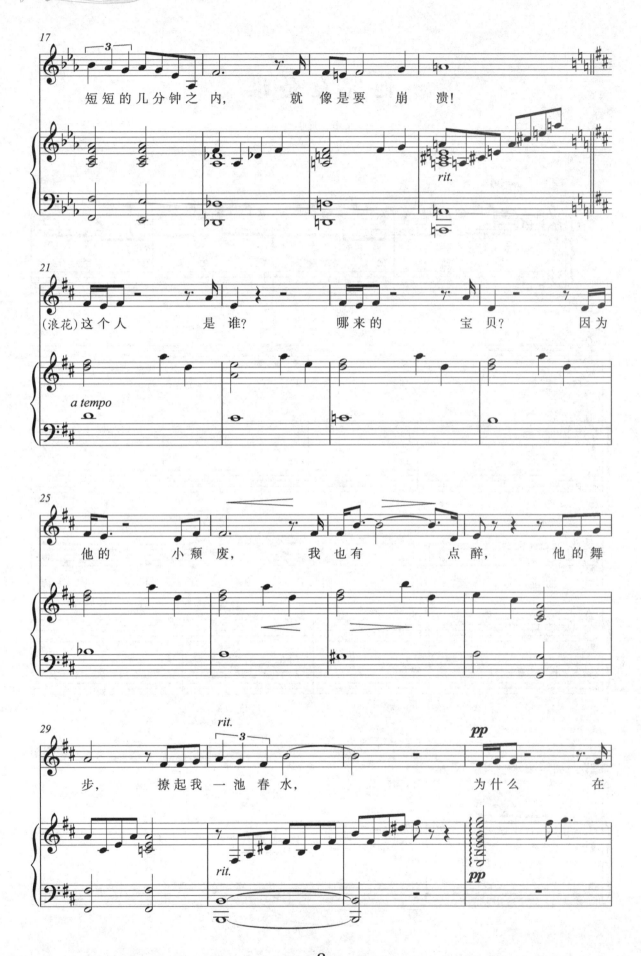

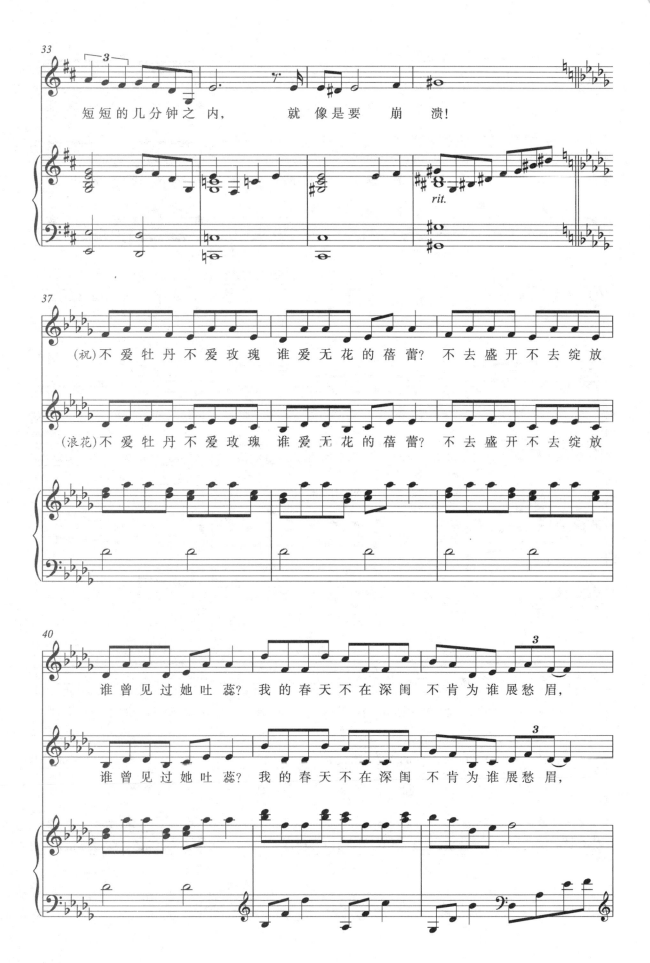

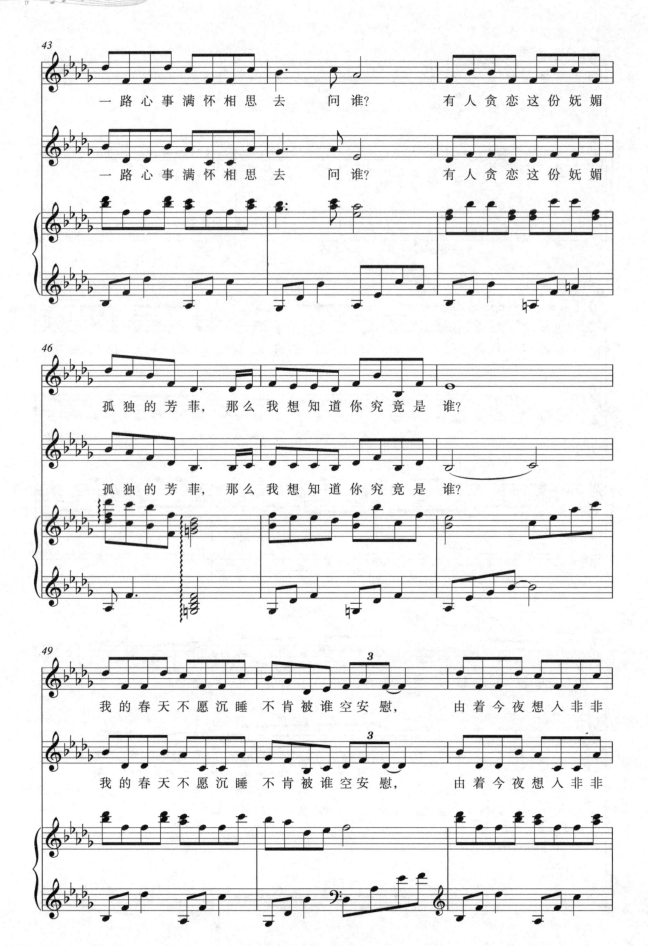

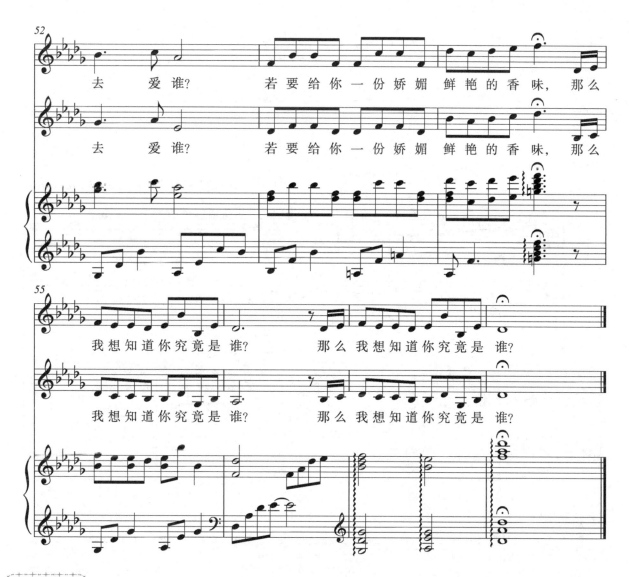

演唱提要

这是剧中祝英台和浪花的一个二重唱唱段,梁山伯在大庭广众之下吻了祝英台,使祝英台惊慌失措地跑进自己的房间,她怦然心动但又充满疑问,回想刚刚梁山伯吻自己的画面娇羞不已。另一方面,浪花偶遇了闯入婚礼现场的梁山伯,并对其暗许芳心,梁山伯英俊的相貌、浪荡的性格和迷人的舞步深深地吸引了浪花。于是,两个少女内心波浪翻滚,初尝恋爱滋味的她们一同唱起了该唱段。

全曲分为三段:第一段(1—20小节)描述了从未恋爱过的祝英台被这突如其来的吻彻底打乱了心绪,梁山伯的出现让祝英台渴望真爱的内心逐渐打开,但一想到自己背负着嫁给人类的命运安排,又害怕不能真正拥有爱情;第二段(21—36小节)描述了浪花被梁山伯所吸引,他的一切似乎都勾起了浪花心底的欲望;第三段(37—58小节)是浪花与祝英台的重唱,以均匀的节奏缓缓铺开,形成乐节,不断地重复出现,表达出她们各自对爱情的向往。

唱段旋律柔情优美,二人唱词互相交织。演唱时首先要准确把握两个人物因不同身份背景所导致的个性差异,从而要用相应的音色和语气来演唱。祝英台是大家闺秀,比较文静内敛,是蝶人中最美的一位,背负着嫁给人类的使命;而浪花骨子里透出一种性感魅惑,但从小脸上有块胎记,因此很少被人肯定和欣赏,却渴望被爱。两个声部都要唱得轻巧,注意音色及音准的和谐。该唱段属于中级程度作品。

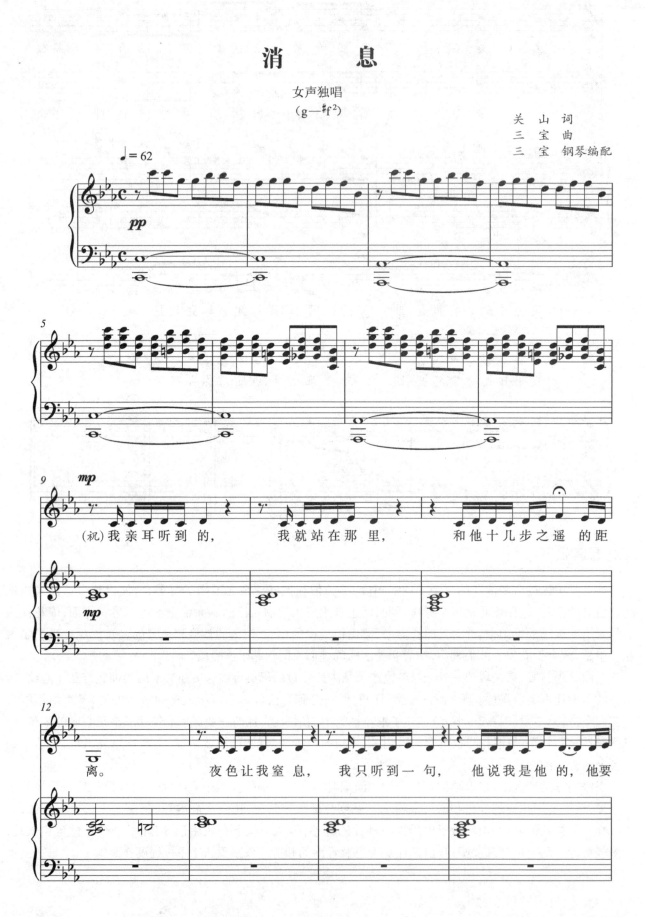

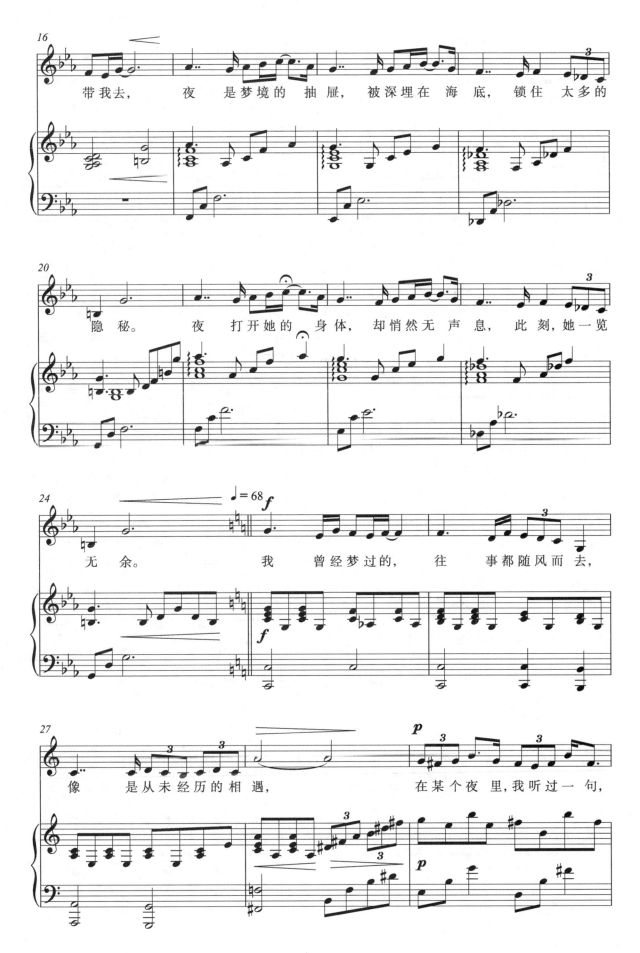

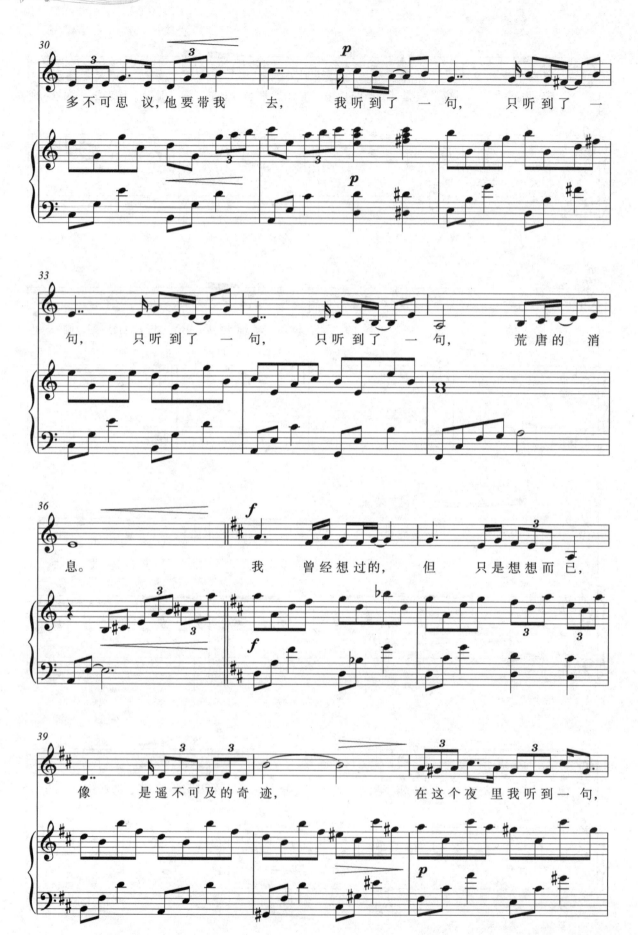

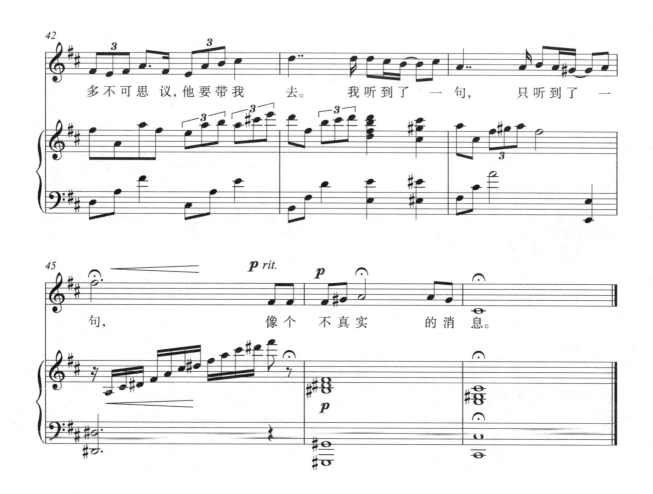

演唱提要

这是剧中反映祝英台内心世界产生变化的一个独唱唱段。夜晚,祝英台从隧道的密道中缓缓走出,矗立在清冷的大厅里,她因为梁山伯难以置信的话而有些不知所措,深陷于恍惚之中。在祝英台自言自语的同时,在舞美设计上,所有隧道口浮现出一面面玻璃镜面,那些镜面泛起了深蓝色的光芒,使得整个"世界尽头"仿佛沉入了海底般的梦境之中,流沙的光斑从镜面泻落,波纹起伏,微风飘荡。此时,这些奇异的镜面也映射出了无数个梁山伯和祝英台的身影,仿佛置身于一个不真实的童话情景中。

全曲分为三段:第一段(1—24小节)开头调性使用了 c 小调,节奏型比较紧凑,演唱力度为中弱,音乐流动性强,表现了祝英台对"他要带我去"这个消息的迟疑之情;第二段(25—36小节)音乐转调,表现了祝英台面对这个荒唐的消息虽然觉得恍惚,却也有些喜悦之情;第三段(37—47小节)音乐再次转调,情绪强于第二段,表现了祝英台面对这个消息既觉得不真实却又无比向往的矛盾心理。

演唱时要注意唱段中几处"听到了一句"的处理:一是第二段中"听到了一句"重复了四遍,旋律上做了一个下行的级进,四个"听到了一句"的力度要处理成弱—中强—强—最弱,才能表现出"荒唐的消息"给祝英台带来的震动之深;二是第三段中最后两句"听到了一句"的演唱也要有所不同,第一句紧凑,第二句像是对梁山伯的回应,要唱得肯定,表现出她渴望被他带走的心情。该唱段属于中级程度作品。

为什么让我爱上了你

女声独唱
(g—#g²)

关 山 词
三 宝 曲
三 宝 钢琴编配

♩=80

(祝)为什么你趁着黑夜来到这里?

为什么在你的身上沾满血迹?

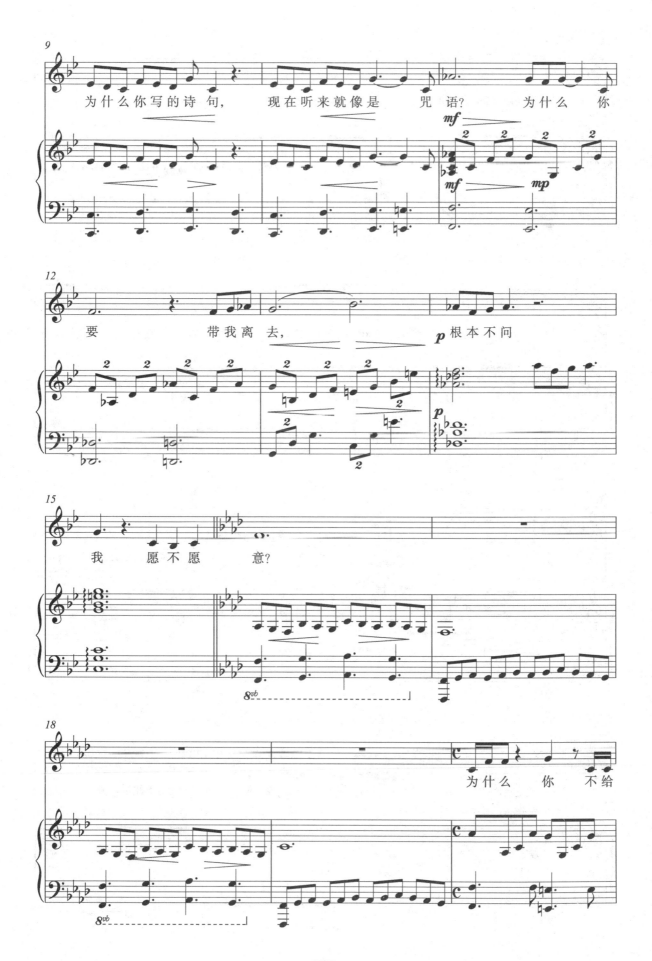

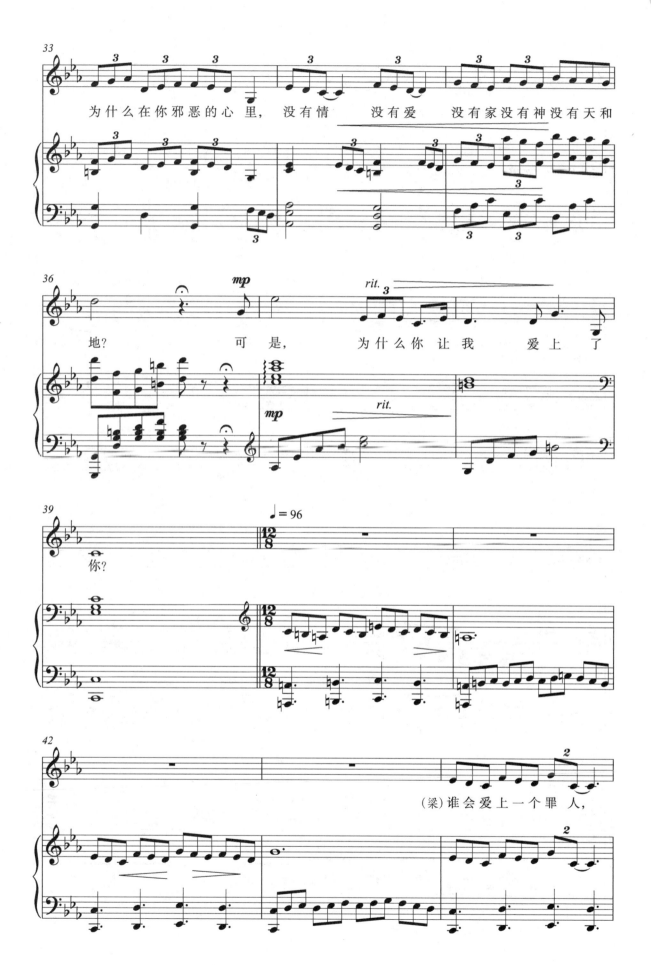

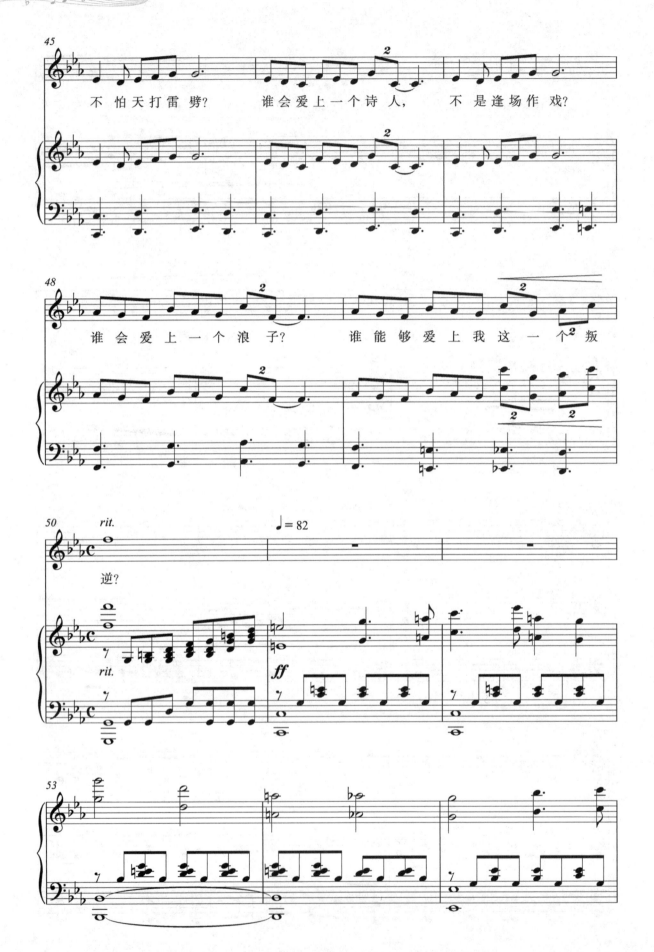

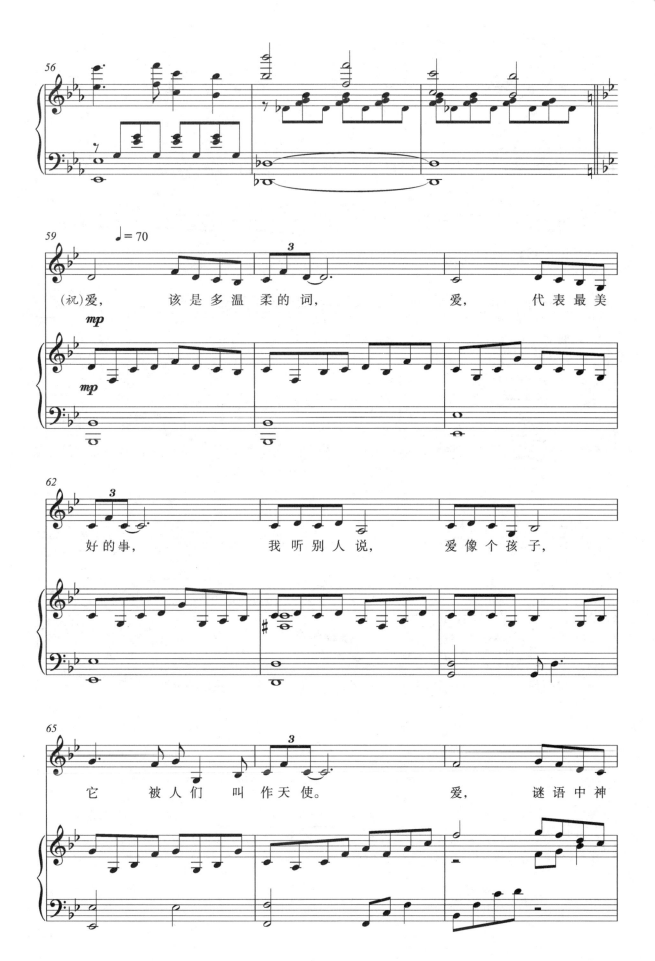

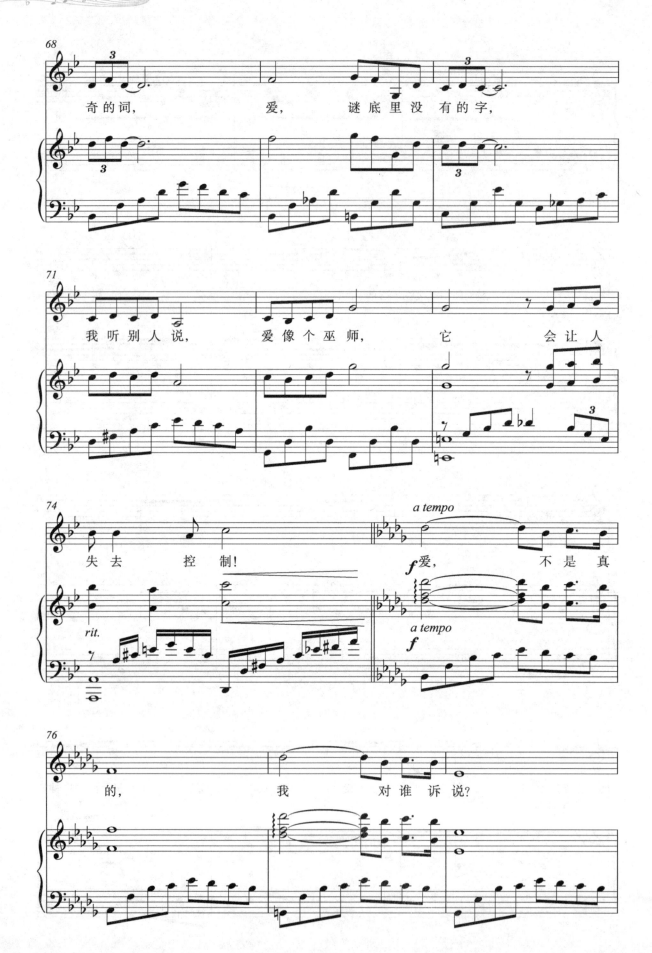

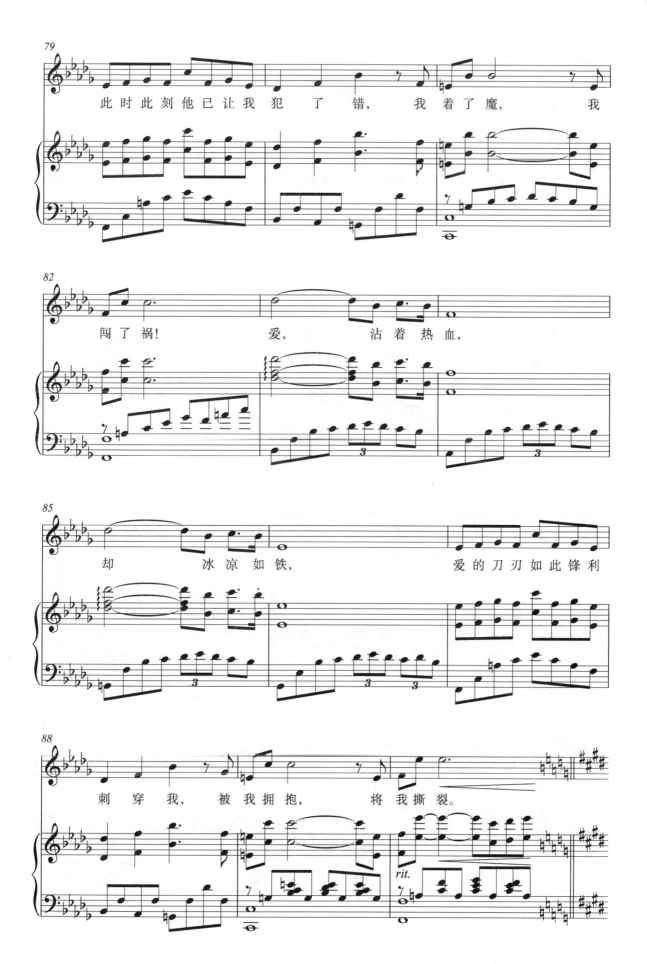

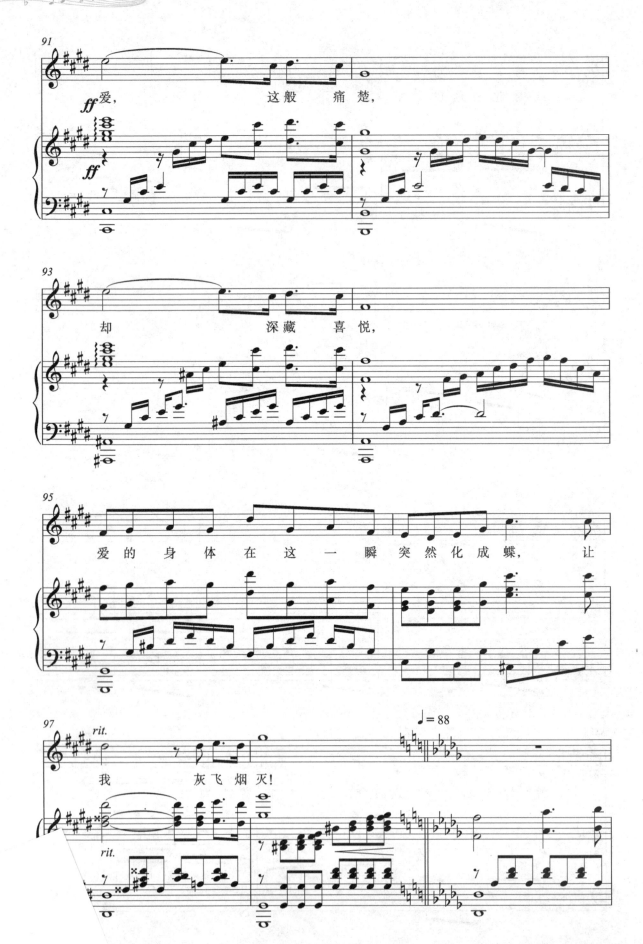

演唱提要

　　这是剧中祝英台的独唱唱段。梁山伯被老爹污蔑毒死了浪花,蝶人把他关进牢笼,不知真相的祝英台偷偷地跑到牢笼前质问梁山伯,她心情矛盾地徘徊在铁牢笼周围,在爱恨交织中唱起了该唱段。

　　全曲分为四段:第一段(1—39小节)由三小段的反问句式"为什么"组成,这一串的问句并不需要梁山伯回答,只是虚空追问,是对他的质问和谴责,语气逐渐由气愤到伤心。问完后,祝英台愈来愈难以掩饰激动的心情,转过身来,犹豫着、矛盾着、哽咽着,最终她弄清楚了自己内心的真实想法,即便有再多的疑问,自己仍深深地爱着梁山伯。第二段(40—58小节)是由几个问句组成的连接段,描述了正在牢笼中的梁山伯听到了祝英台的表白,像突然被唤醒了似地站起来,恍惚而又感动地注视着背对他的祝英台,他诉说着自己内心的挣扎与痛苦。第三段(59—98小节)由五组"爱……"组成,表达了祝英台对"爱"的憧憬、幻想、期待、彷徨和畏惧。第四段(99—108小节)梁祝旋律的出现预示着祝英台为了真爱而无所畏惧,最终她选择了放走梁山伯,并决定与其一起逃走。

　　该唱段的演唱难点:一是第一段中的三小段的反问句式,两次转调要唱出层次递进,最后一句"为什么你让我爱上了你"用突弱处理,表现了祝英台爱得深刻;二是第三段中"爱是……"五个层次要有对比,第一、二句是一种甜蜜的表达,而从"爱不是真的"一直到最后,祝英台从对"爱"的幻想回到了现实中的"爱",产生了一种巨大的落差,情绪从甜蜜到失望、痛苦和崩溃,要注意情绪的把控;三是结束句"让我灰飞烟灭",该唱段语气和情绪的最高点都在此,高音 $^\sharp g^2$ 的延长音要有饱满稳定的气息支撑,以强收结束。该唱段属于高级程度作品。

心 脏

男声独唱
(a—g²)

关 山 词
三 宝 曲
三 宝 钢琴编配

116

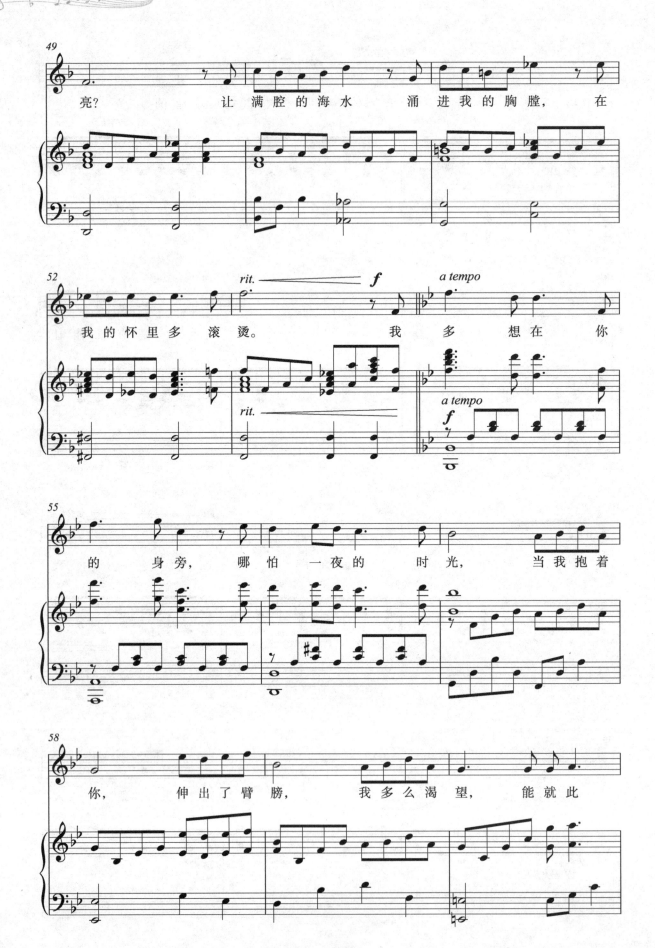

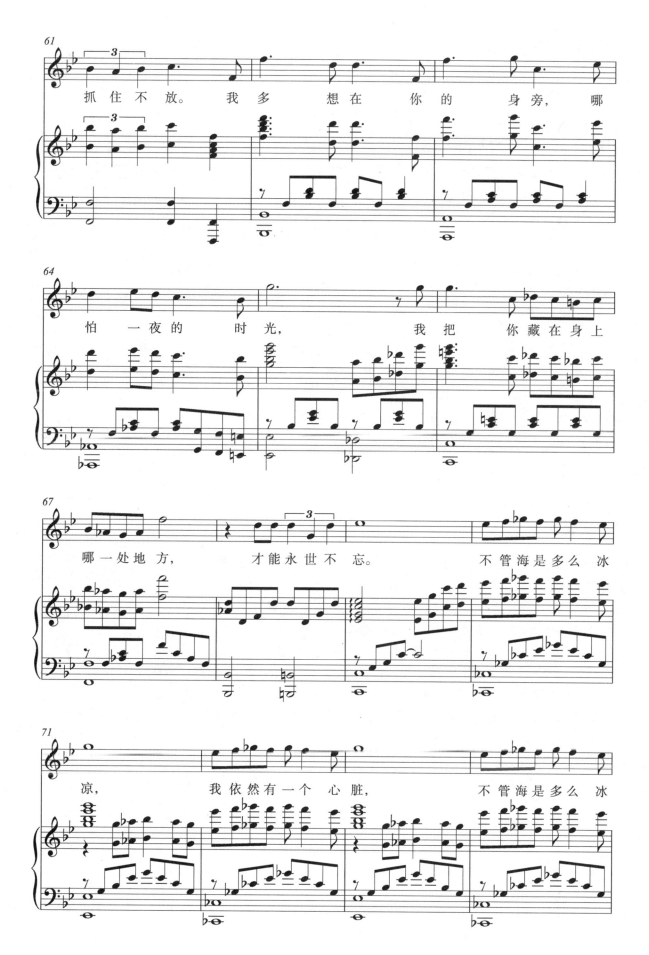

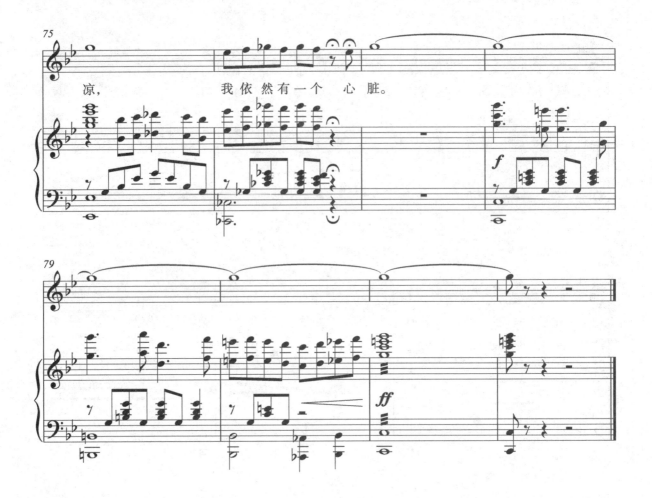

演唱提要

这是剧中梁山伯的一个独唱唱段。被老爹设计陷害的梁山伯,被押往火刑场实施火刑,祝英台痛心地前来送行。重逢的梁祝二人看着对方,在欲语还休的一瞬间后,他们要面对生死诀别。梁山伯望着泪流满面的祝英台,略带哭腔地倾诉着离别之痛,表达了对祝英台深刻的爱。该唱段句句扣人心弦、感人肺腑,那种撕心裂肺的呐喊和控诉,将剧情的发展推向高潮。

全曲分为三段:第一段(1—37小节)表现了梁山伯诀别爱人时的心痛,催人泪下,应柔声演唱;第二段(38—53小节)是承上启下的连接乐段;第三段(54—82小节)音乐转调,情绪逐渐推进,音量增强,表达了梁山伯对祝英台的深深爱恋和不舍之情。

该唱段演唱难点是第三段高音区的演唱,g^2音重复出现了几次,难度非常大,尤其是最后一个g^2音,达到了4个小节十六拍的长度,需要稳定的喉位和流动自如的气息作支撑,这里也是对音乐主题的升华,是音乐剧的高潮点,要用饱满的情绪来演绎。该唱段属于高级程度作品。

我相信，于是我坚持

男女声二重唱
($g-{}^\sharp g^2$)

关　山　词
三　宝　曲
三　宝　钢琴编配

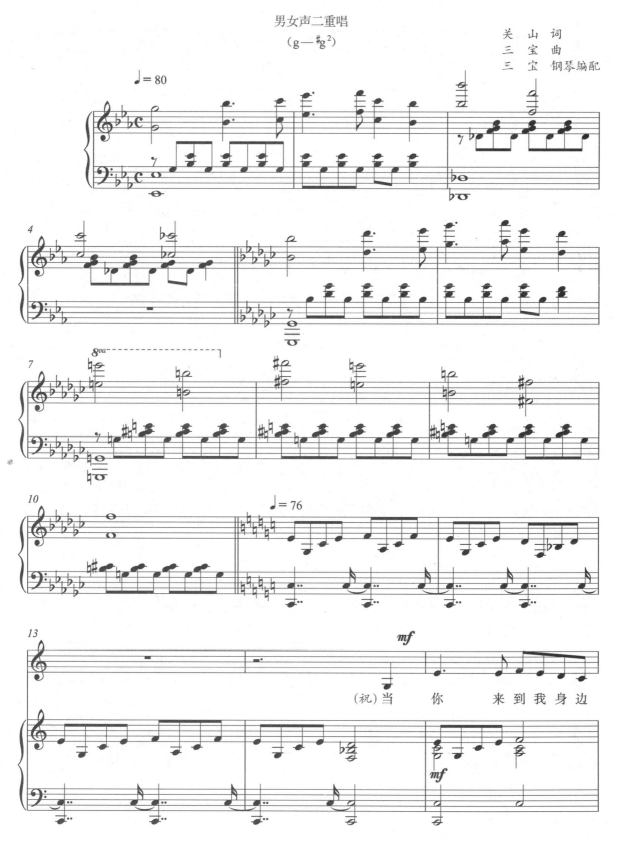

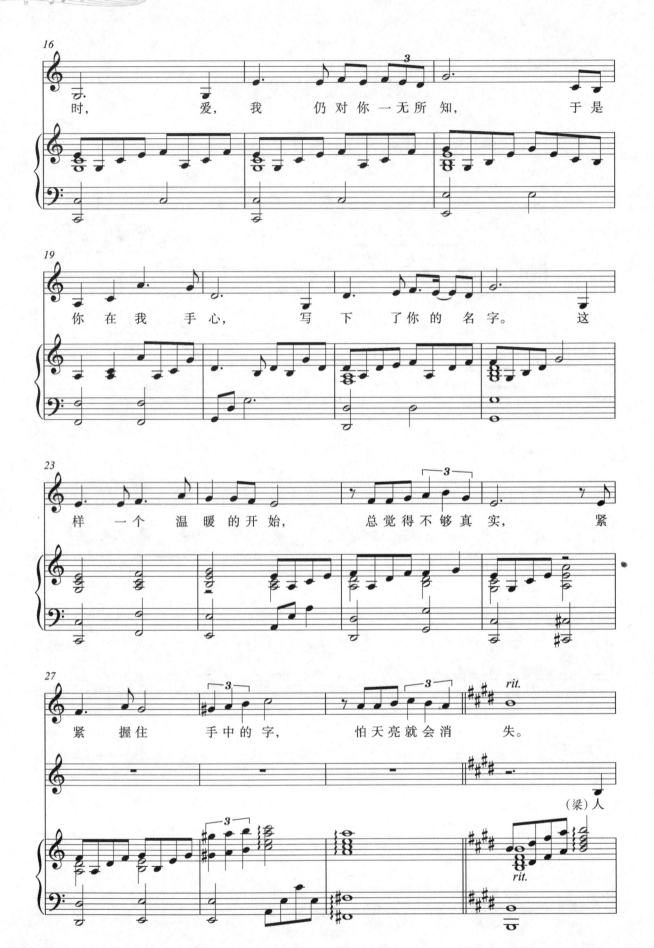

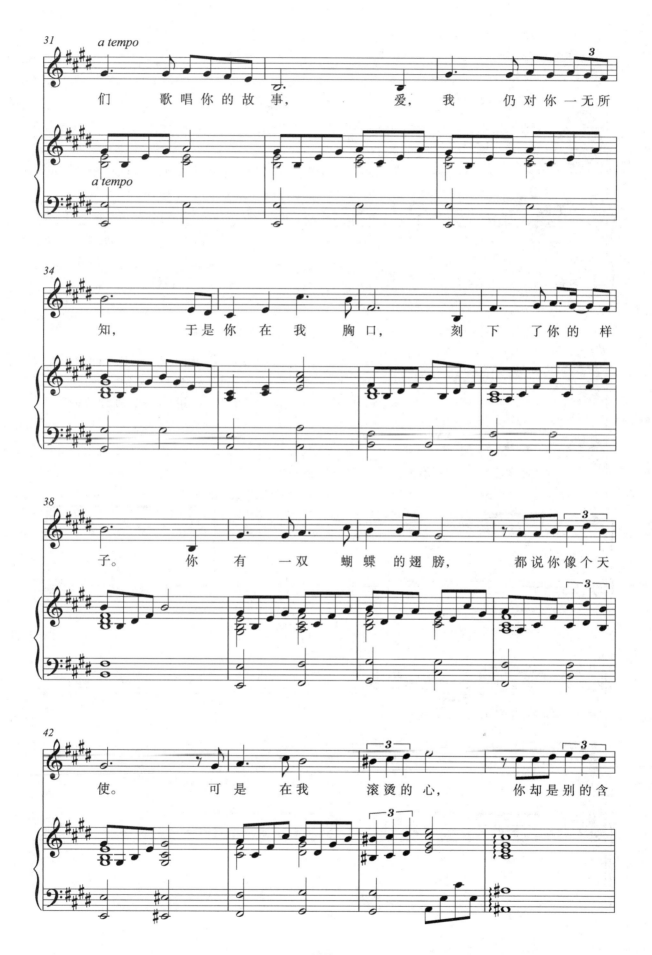

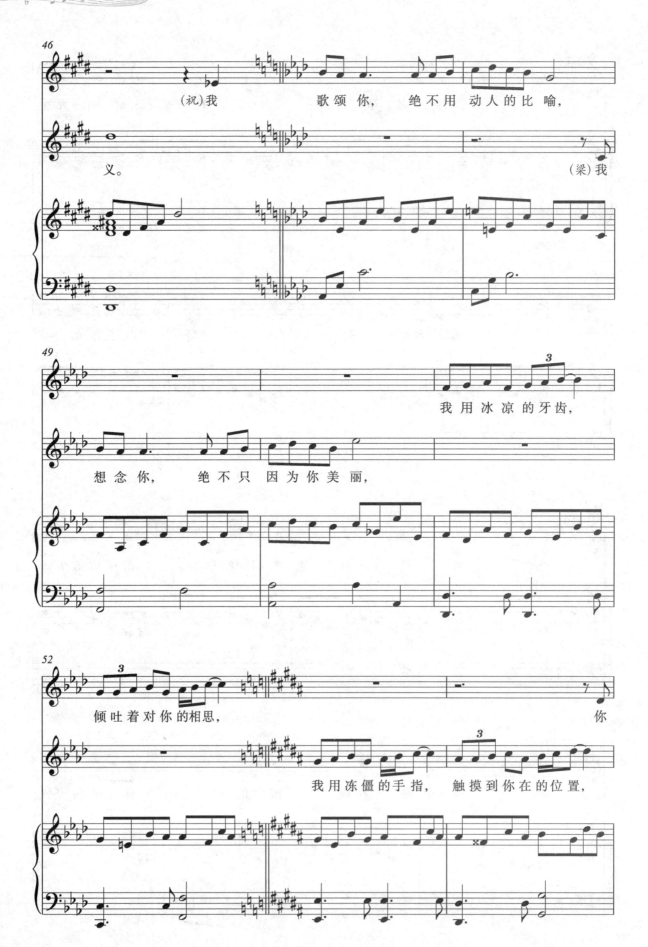

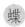
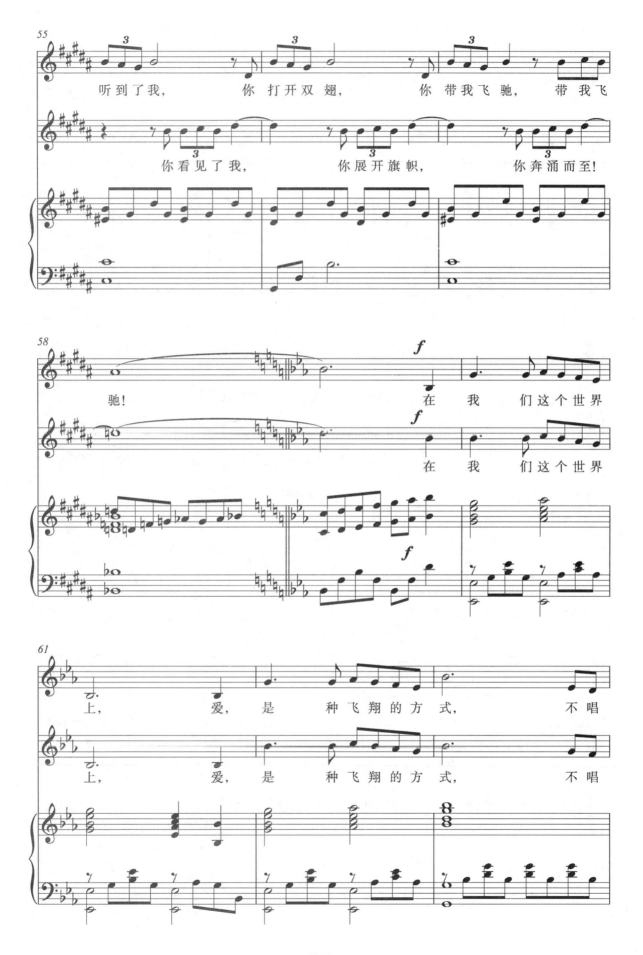

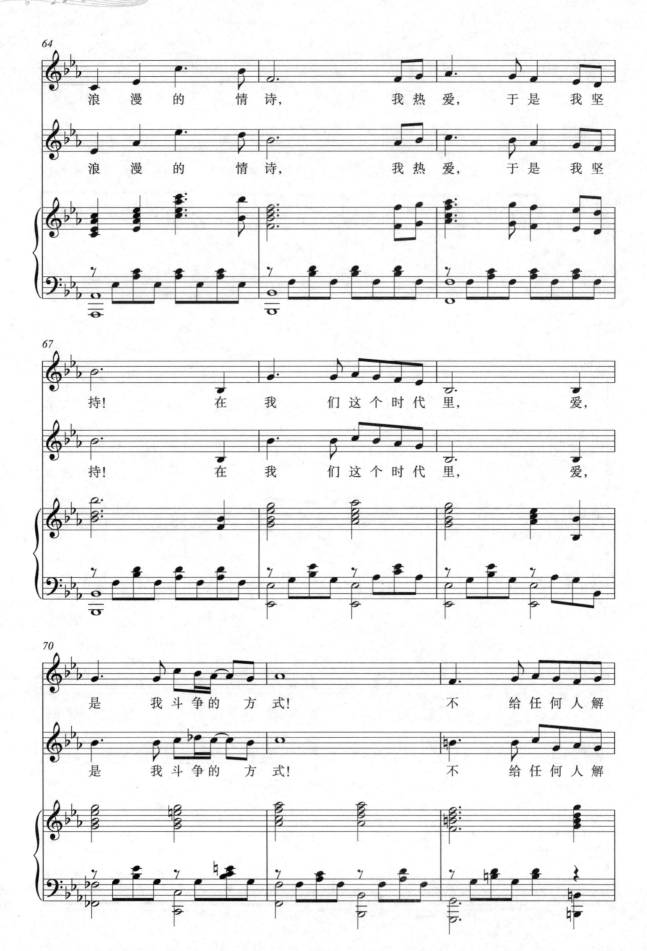

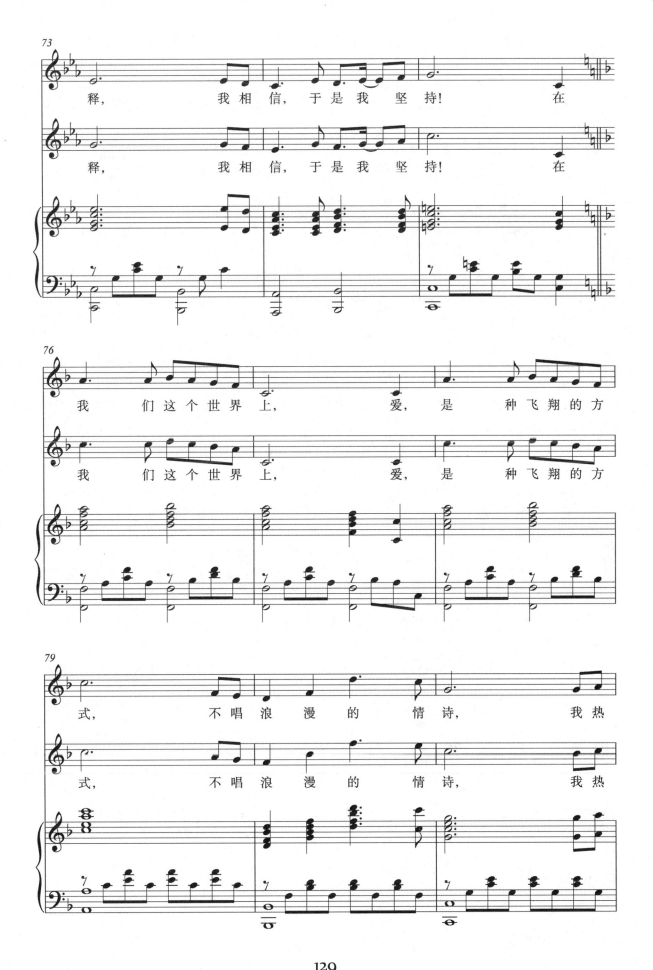

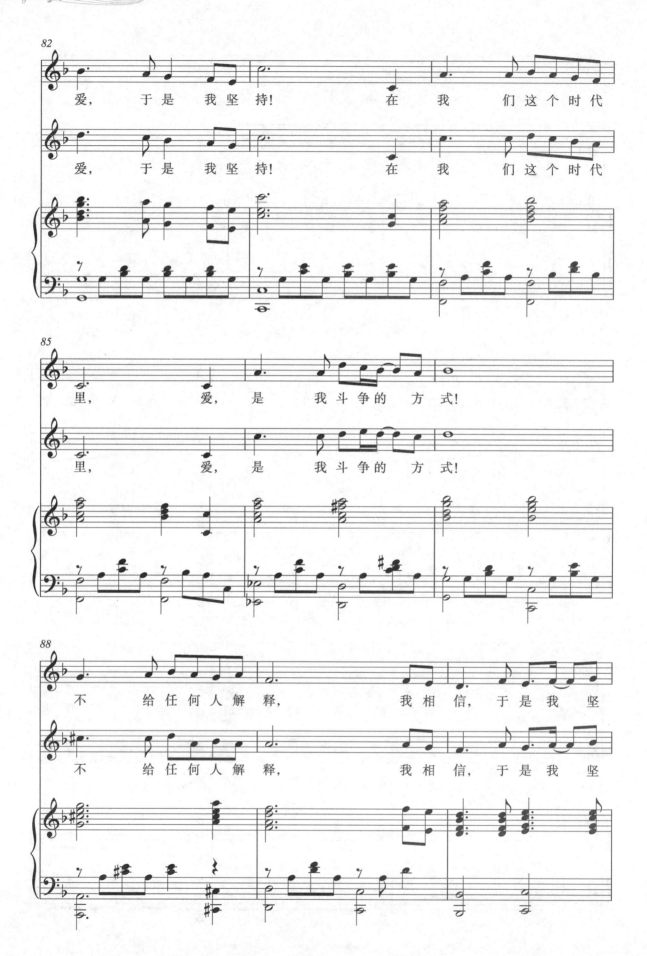

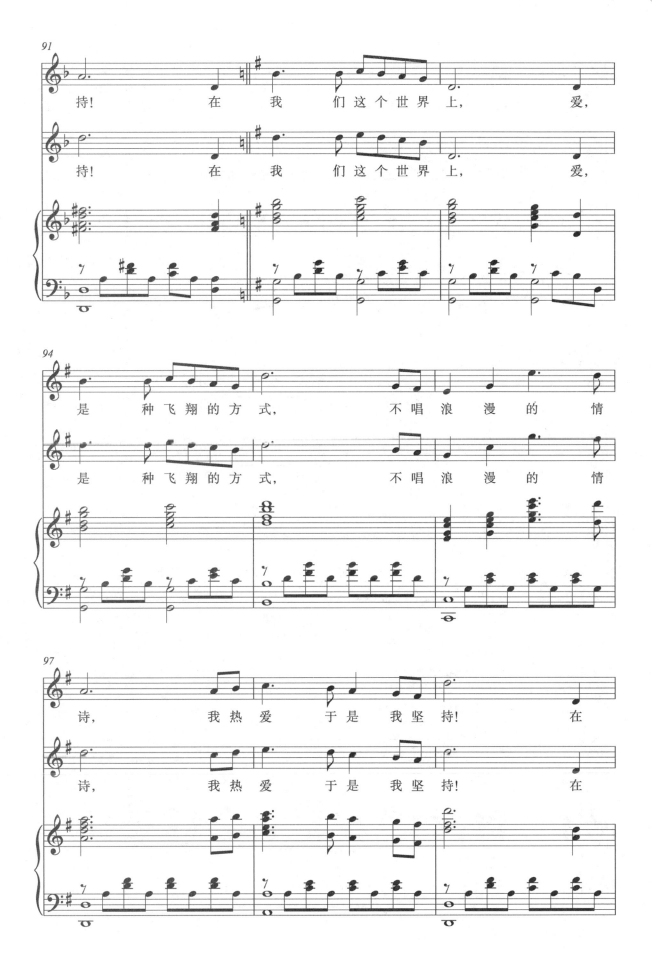

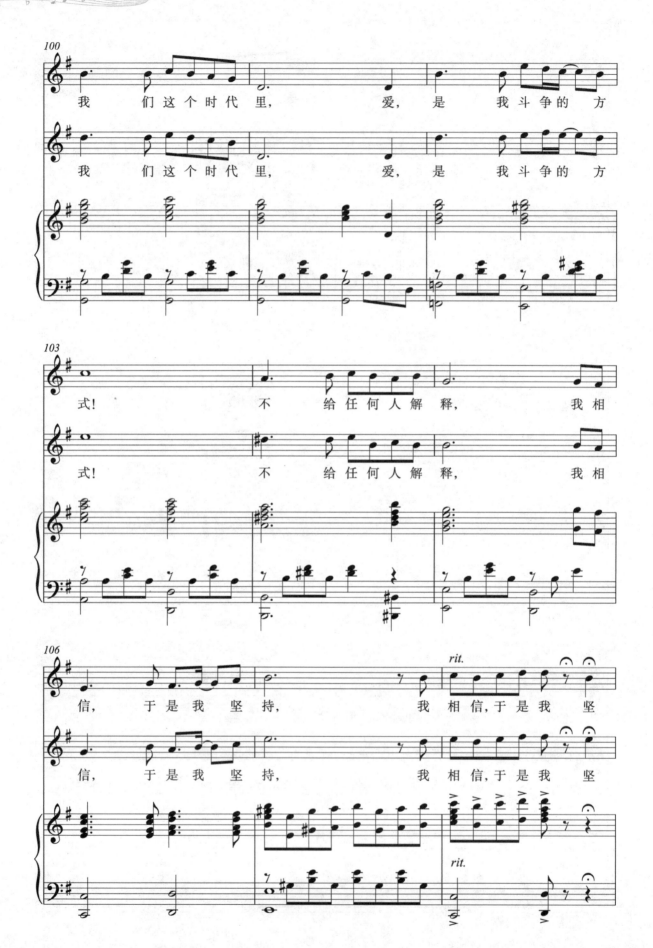

演唱提要

这是剧中梁山伯与祝英台在火刑场化蝶后的一个二重唱唱段,也是全剧的片尾曲。浪花的引翅自焚成全了梁山伯和祝英台,也用火焰为两人开辟出 条出路,朝霞刺眼的光芒、隧道间的烟火,撕裂了墙壁和天顶的一个缺口,雨层云光万丈奔泻而入,疾风吹拂着梁山伯和祝英台的衣襟,他们翩翩欲飞,冲出了万丈火海,携手奔向心中的幸福。

全曲分为四段:第一段(1—10小节)前奏音乐中梁祝旋律的出现,是一种歌颂爱情自由的符号,是凸显爱无畏的音乐标志,为全曲铺垫了主题思想;第二段(11—46小节)描述了祝英台与梁山伯从最初对爱的一无所知到如今生死相依的点点滴滴,充满着感动;第三段(47—59小节)是连接段,一人一句相互呼应,两人笃定着对彼此的爱;第四段(60—112小节)是两人通过不断地重复歌词及音乐转调,来深化主题——爱是我斗争的方式,欲唤起人们对爱的勇敢追求与永不放弃的精神。

该唱段运用多次转调来推进情感,注意音准和层次的递进。第四段全剧主题音乐不断重复深化,要把握其强烈的仪式感和终止感,以最饱满的情绪来赞扬梁山伯和祝英台坚定不渝的爱情,在恢宏的气氛中结束全剧。该唱段属于中高级程度作品。

爱我就给我跳支舞

（2009年）

剧目简介

音乐剧《爱我就给我跳支舞》是由木土、陈炜智、武亚军、孔志琪、杨璐编剧，陈炜智、宝民、宋安群、周吉、李克作词，李杰、于洋、乔迁、刘新诚、刘思军作曲的中国第一部音乐剧电影，于2009年上映。有人评论该剧的历史意义不亚于冯小刚的第一部贺岁片，因为它弥补了中国百年电影的空白，开中国音乐剧电影之先河！

该剧采用了戏中戏的方式，讲述了一位制作人皮蓬签约了青青、利伟、小健等演员，想利用这群热爱音乐舞蹈的年轻人为他打造山寨版音乐剧《梁祝》，并以此作为噱头向投资者骗取资金。在剧目排练中，女主角青青斗舞不幸受伤，导致排练停滞。皮蓬以违约赔款来威胁他们必须保证排练不受影响。小健为保证排练顺利进行，不得已找到与青青有积怨的街头派舞者布兰卡来代替青青的角色。排练恢复不久后，皮蓬携款逃跑，音乐剧排演陷入绝境。最终，大家秉承着对艺术的执着追求，相互关爱、宽容，克服一切困难，让音乐剧《梁祝》演出成功，布兰卡与青青也消除了误会。

花蕊蝶翼永相随

男声独唱
(a—f²)

陈炜智 词
刘新诚 曲
侯田媛 钢琴编配

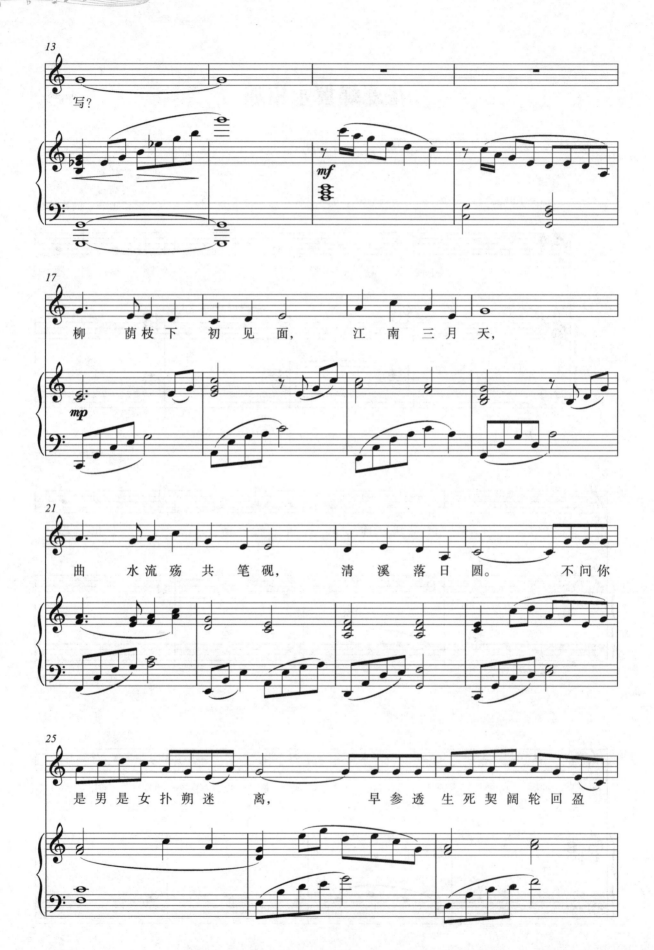

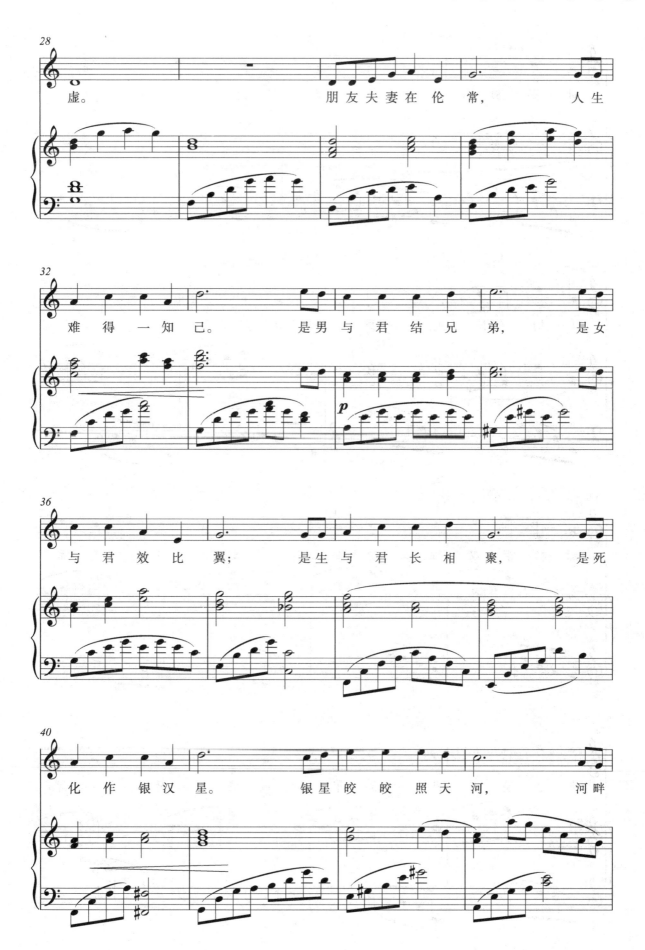

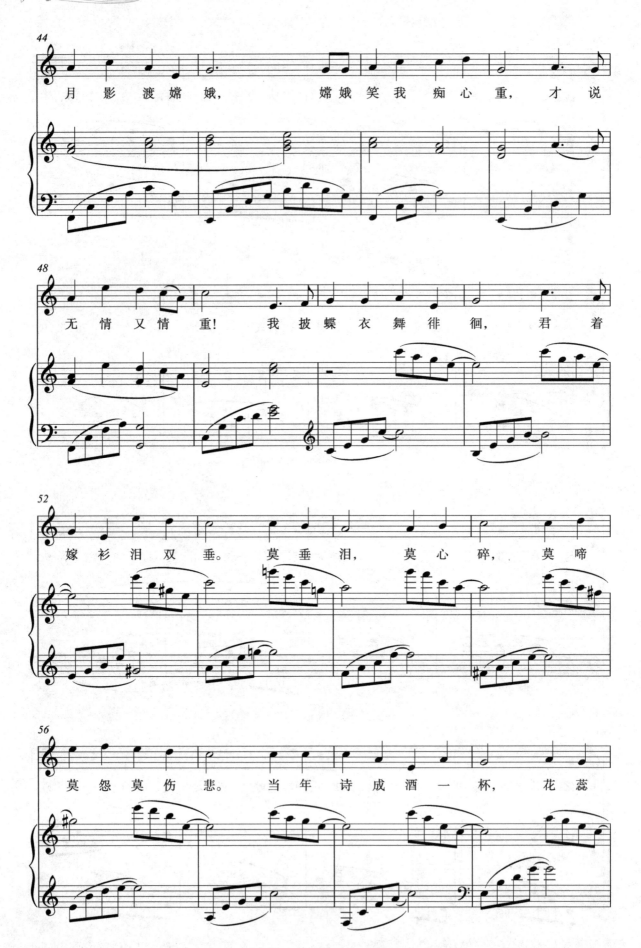

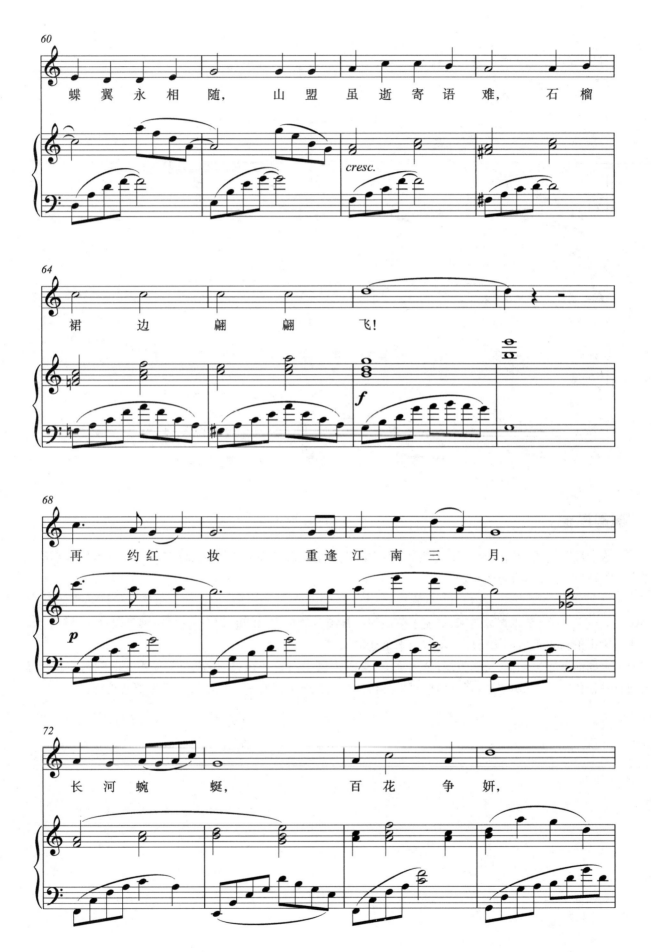

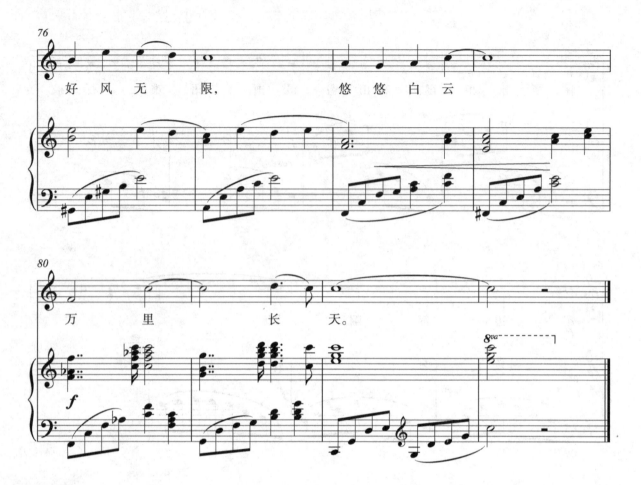

演唱提要

　　该唱段是青青、利伟、小健在应聘戏中戏《梁祝》角色时所跳的一支三人舞的配乐,亦可看作是小健唱给青青的情歌,是爱慕青青的暗示。

　　全曲分为三段:第一段(1—14小节)展现出一位翩翩公子——梁山伯在案台执笔写信抒怀的画面;第二段(15—67小节)音乐娓娓道来,描述了梁山伯与祝英台的相识、相知、相许的过程;第三段(68—83小节)表达了梁山伯对祝英台的深情厚意及对未来重逢的憧憬。

　　全曲曲调字字动情,句句缠绵,令人泣下,具有中国古典音乐风格,旋律唯美动听。演唱时应运用柔软细腻的音色,加入气声唱法,将梁山伯对祝英台的深情充分表现出来。该唱段属于中级程度作品。

我是欣赏你们的人

男声独唱

($^\flat$b—$^\flat$g^2)

陈炜智、王宝民 词
刘新城、丁 洋 曲
侯 田 媛 钢琴编配

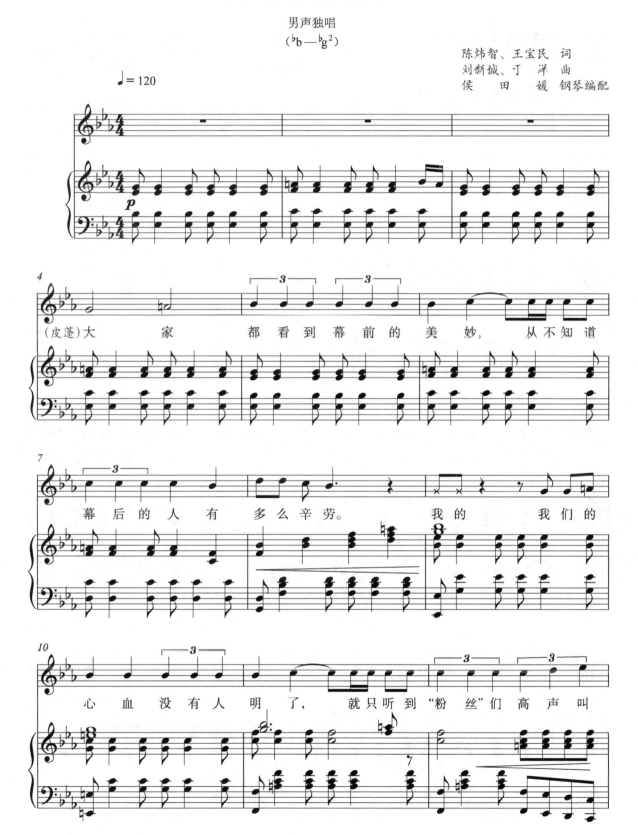

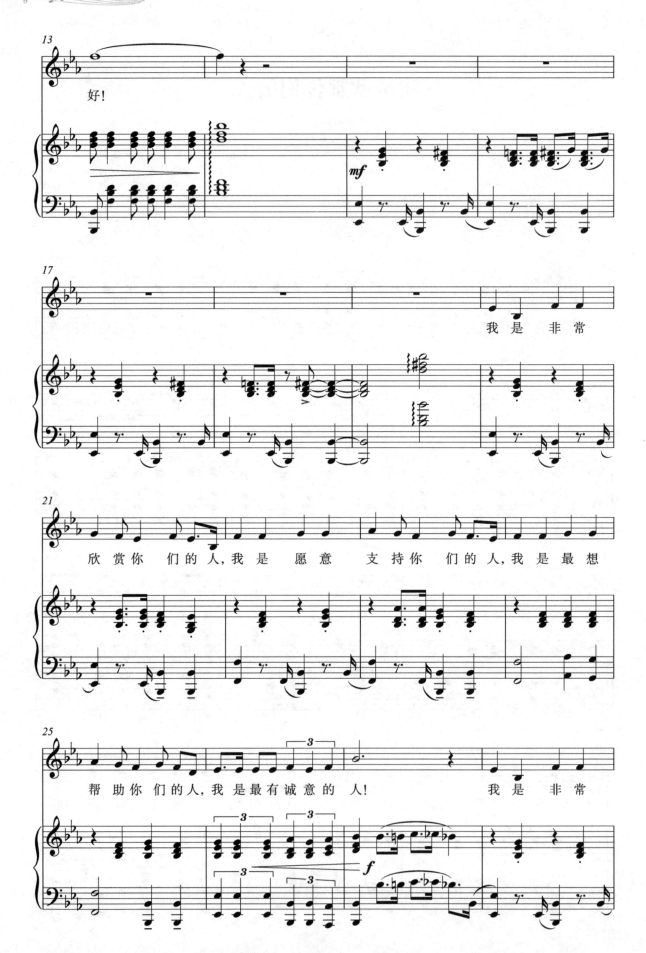

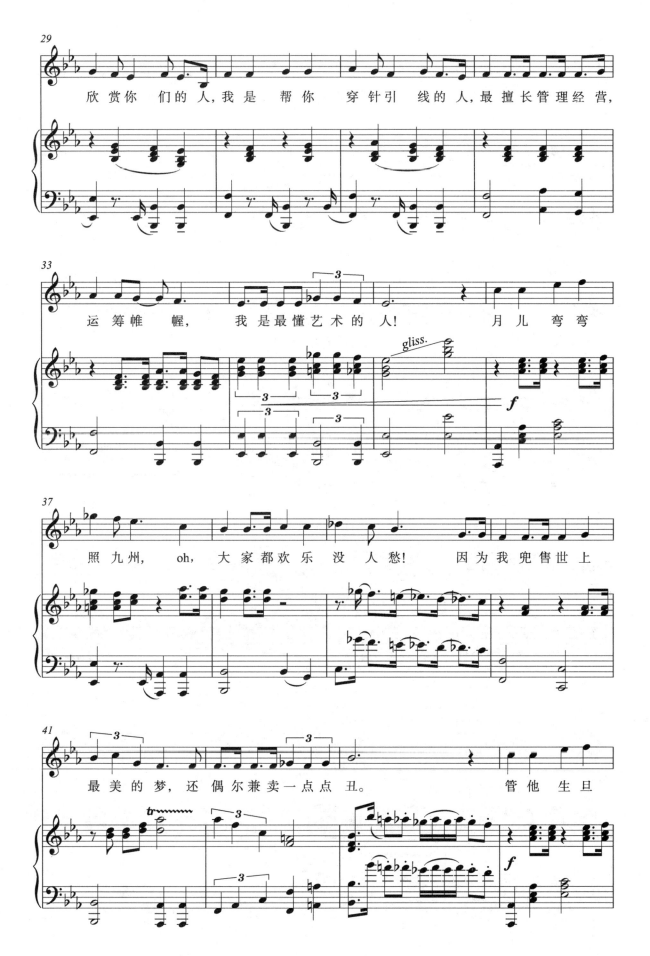

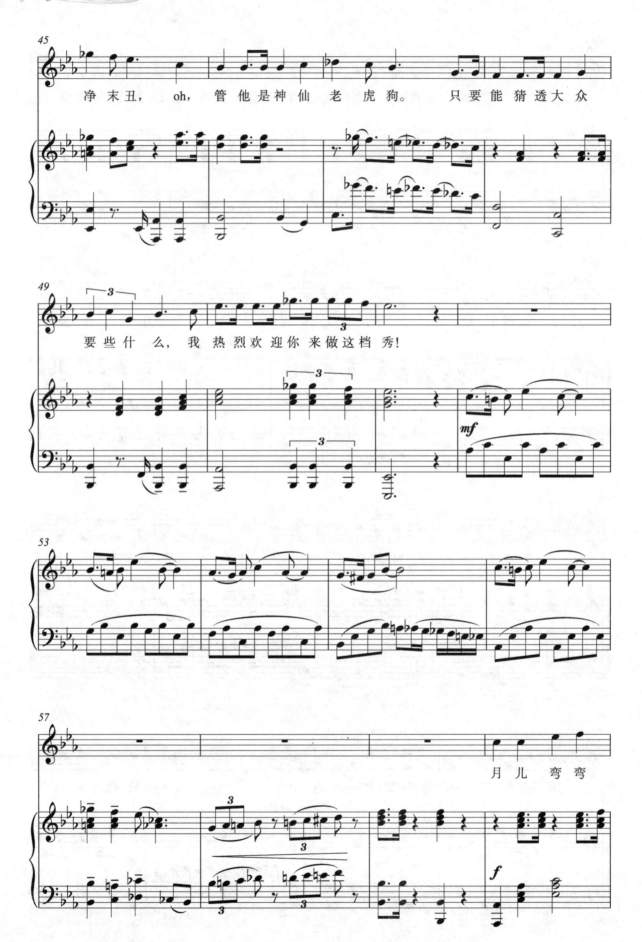

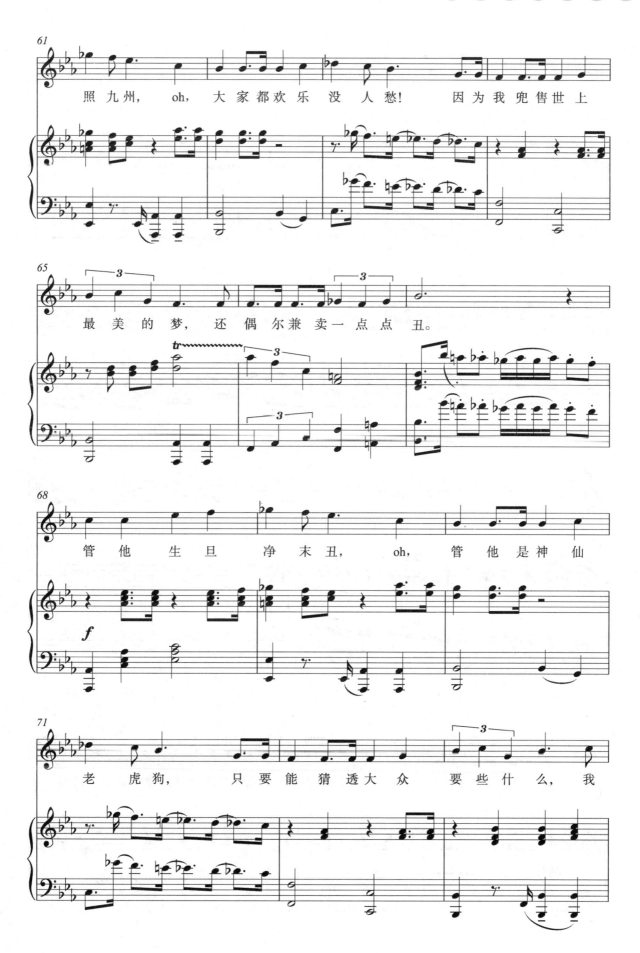

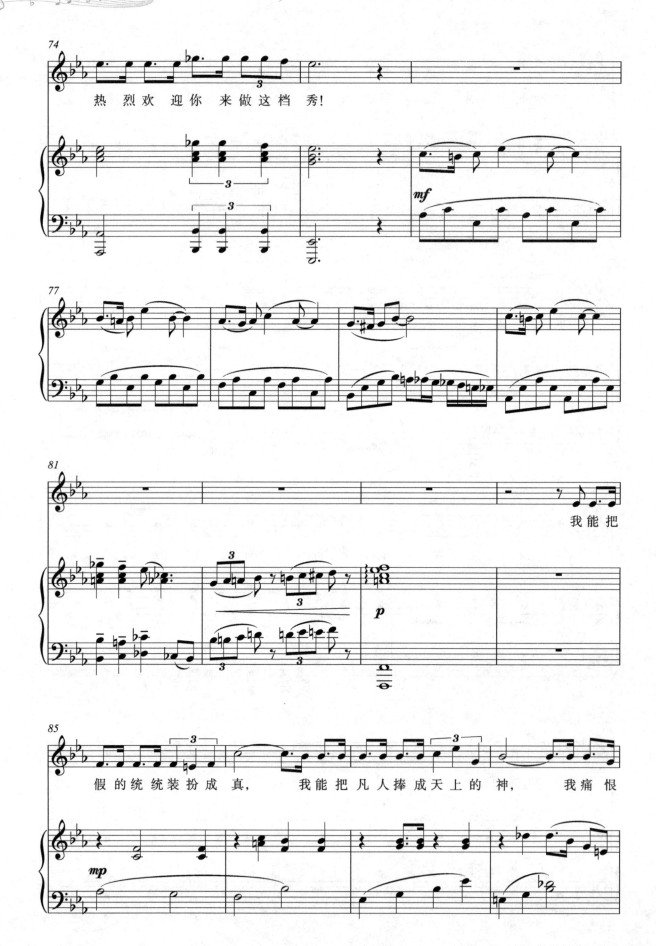

演唱提要

这是剧中最大的反面人物皮蓬的一个独唱唱段。他唯利是图,但谙熟市场操作,以伯乐身份赏识青青他们,成功与其签约,并利用种种卑劣手段企图控制他们。

全曲分为三段:第一段(1—35小节)皮蓬炫耀自己眼光独到,自夸是万里挑一的伯乐;第二段(36—83小节)讲述了皮蓬卑劣的商人特质和经商手段,他却不以为然,反而津津乐道;第三段(84—117小节)皮蓬进一步浮夸地说明自己的才能和本领,且沉醉其中。

该唱段属于娱乐性、叙事性较强的表演型唱段,第一段引子与第三段尾声的演唱,节奏可自由些,但不可太散。唱段中三连音的节奏型要准确把握。演唱重点是准确把握作品诙谐的曲风,并采用相应奸诈的音色及咬字方式来体现皮蓬狡猾又略带戏谑的人物个性。该唱段属于中高级程度作品。

接吻时,别把眼睛闭得太紧

女声独唱
(f—♭e²)

陈炜智、王宝氏 词
刘新城 曲
侯田媛 钢琴编配

(歌女)接吻时, 别把

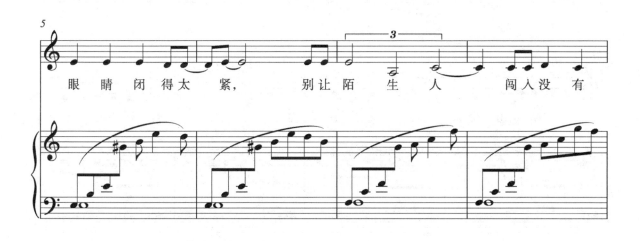

眼睛闭得太紧, 别让陌生人 闯入没有

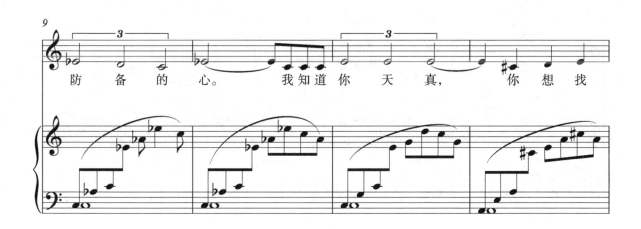

防备的心。 我知道你天真, 你想找

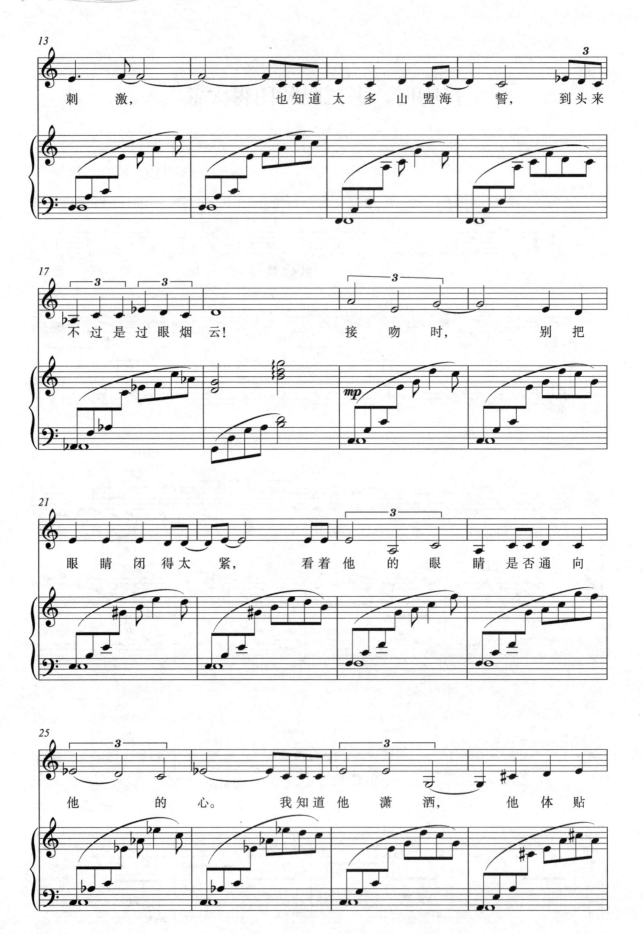

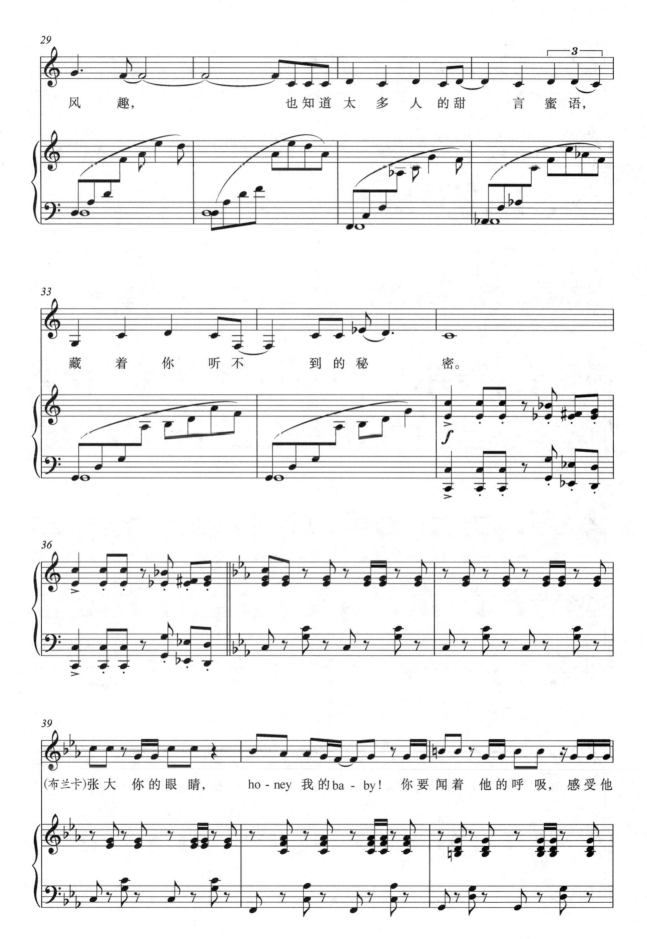

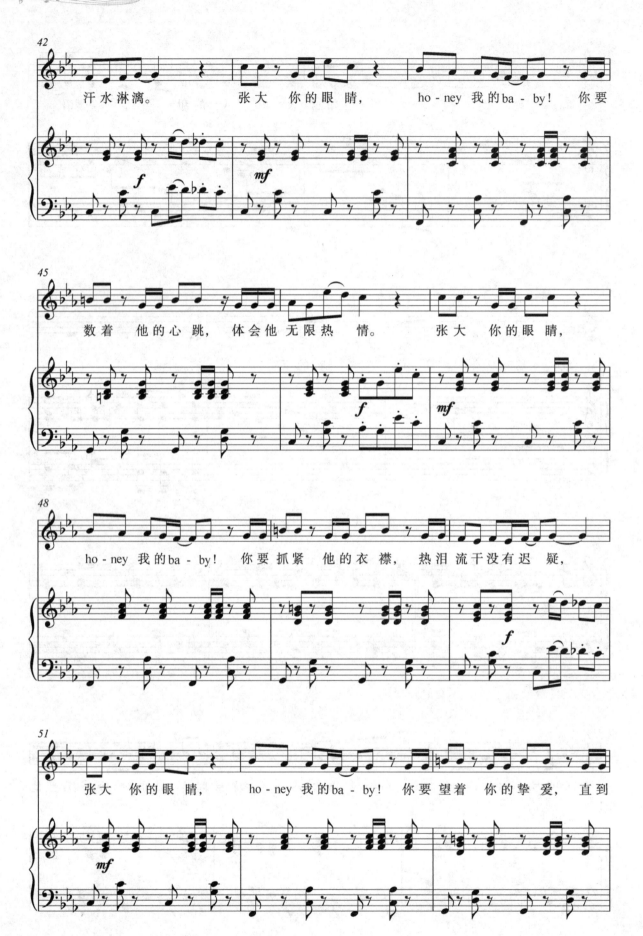

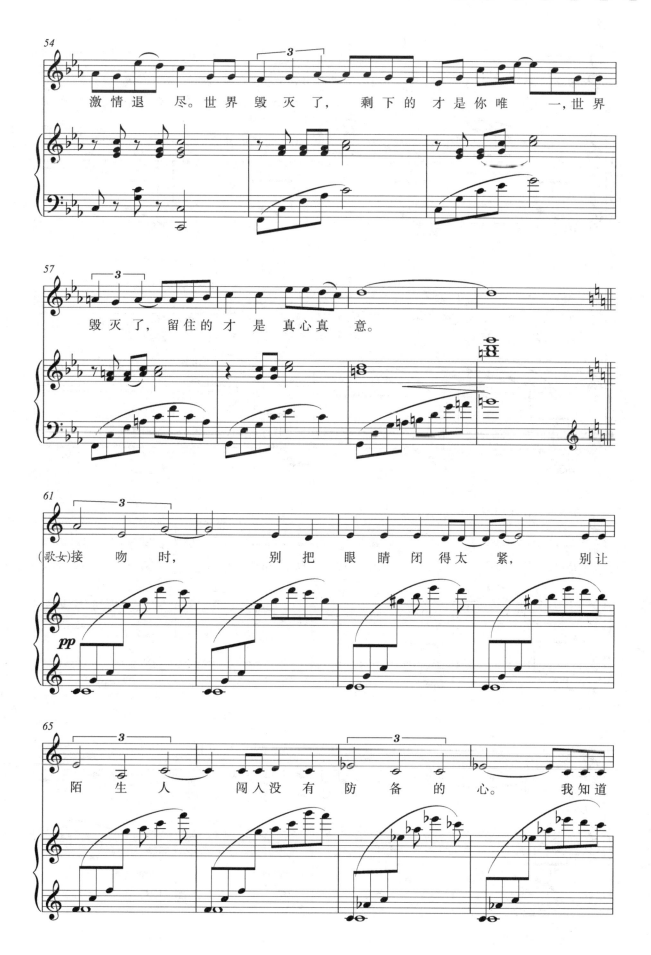

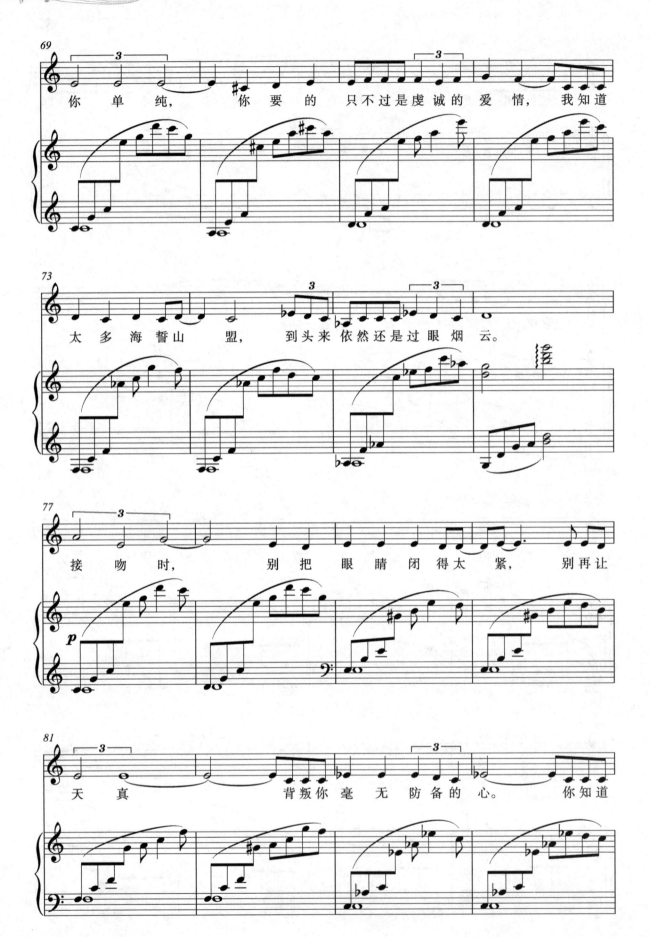

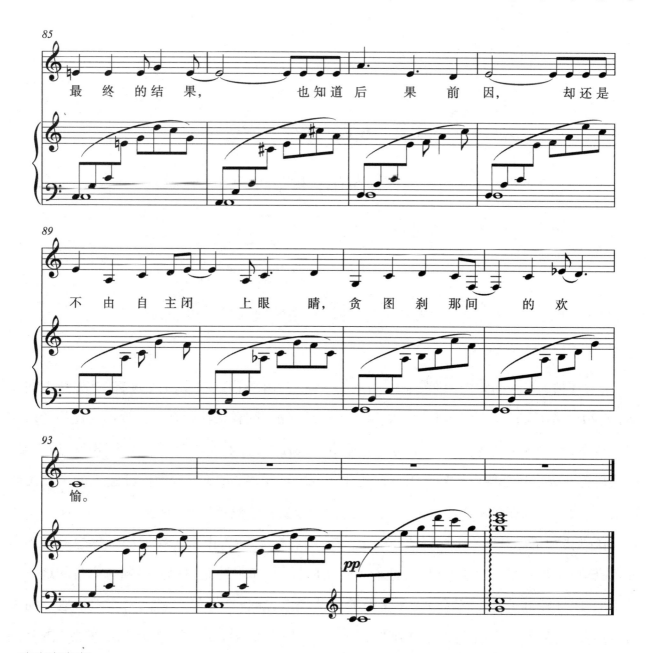

演唱提要

这是剧中酒吧歌女的一个深情吟唱唱段。剧中的布兰卡听到这首情爱之歌,上台抢了歌女话筒,奔放地演唱了曲中的第二段,与歌女一、三段的演唱风格形成鲜明对比。该曲既是对剧情的暗示,表现现实生活中的爱恨情仇,深化剧情和主题;也推动着戏剧的进行,承担了描绘场面及渲染氛围的作用。

全曲分为三段:第一段(1—36小节)歌女用歌声营造出酒吧里灯红酒绿的氛围;第二段(37—60小节)音乐转调,节奏、编曲都有了较大的变化,这段充分体现了布兰卡冲动、好强和直率的性格特点;第三段(61—96小节)是第一段的再现,歌女进一步渲染了男欢女爱、梦幻朦胧的场景氛围。

把握三段迥异的风格是该唱段的演唱重点,"吟唱—爆发—吟唱",给人以不一样的听觉、视觉效果。第一、三段可用比较妖娆、性感的方式去吟唱,注意对音乐长线条的把握,柔中带刚,将浓郁的女人味融入其中;第二段是爆发乐段,节奏加快,尾音要处理得短促而有力,可以加入热舞,呈现出热辣、奔放的场景,与前后两段形成对比。该唱段属于中级程度作品。

丽 江 情 人

（2010 年）

剧目简介

 《丽江情人》是云南省话剧院制作的本土音乐剧，由杨耀红编剧兼总导演，李听潮作词作曲，于2010年首演。《丽江情人》由20多首不同风格的歌曲组成，融合了云南民族民间音乐与现代音乐，其中还穿插着精彩对白、方言说唱等，在舞蹈编排上也融合了现代舞、街舞、拉丁舞、民族舞等元素。这部舞台作品运用了现代化声、光、电手段，展现了云南丽江迷人的少数民族风情，充满了趣味性和观赏性，它填补了云南省舞台艺术领域音乐剧的空白。

 该剧描写了一对事业上取得成功的年轻夫妇陈飞与严丽，由于工作原因和思想差异逐渐疏远，感情出现危机。一番争吵后，他们各自出门远行，却不约而同地奔向同一个目的地——云南丽江，并住进了同一家客栈。在美丽的泸沽湖上，准备离婚的夫妻俩阴差阳错地一同荡舟，却再次发生争执，不慎双双落入湖中。丈夫在湖中奋力营救妻子，妻子为之感动。夫妻俩被救上岸后，严丽声声呼唤陷入昏迷的丈夫，希望与他和解。陈飞苏醒后，并没有原谅妻子，埋怨她只顾工作而忽略家庭，两人再次不欢而散。当严丽心灰意冷想离开的时候，摩梭人悠扬的情歌阵阵传来，看着由格姆女神眼泪流成的泸沽湖，摩梭人家纯朴的民风，她重新思考事业和家庭，并做出决定，以家庭为重，守护爱情。最终在泸沽湖畔，两人重归于好，重温幸福和甜蜜。

解放了的女人

女声独唱
(g—♭e²)

李听潮 词曲
佚名 钢琴编配

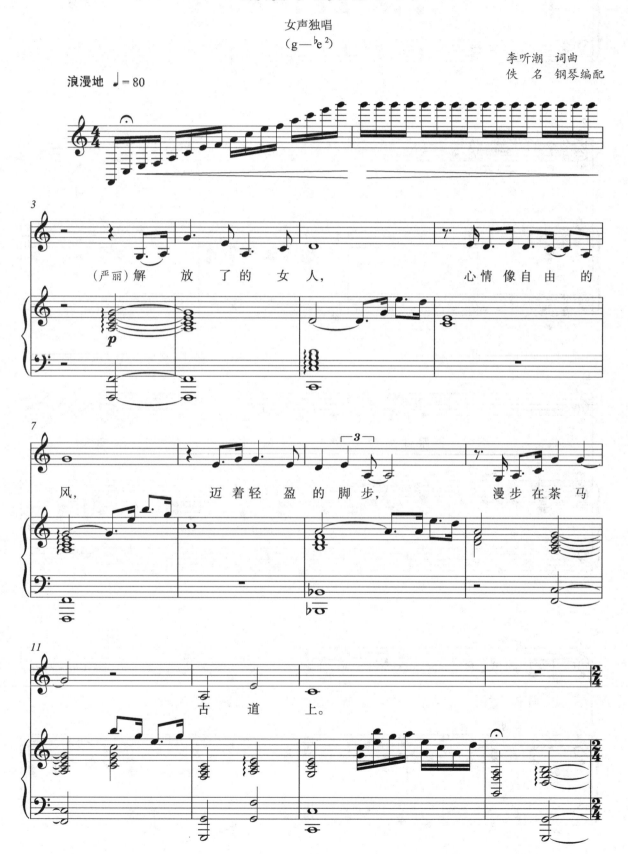

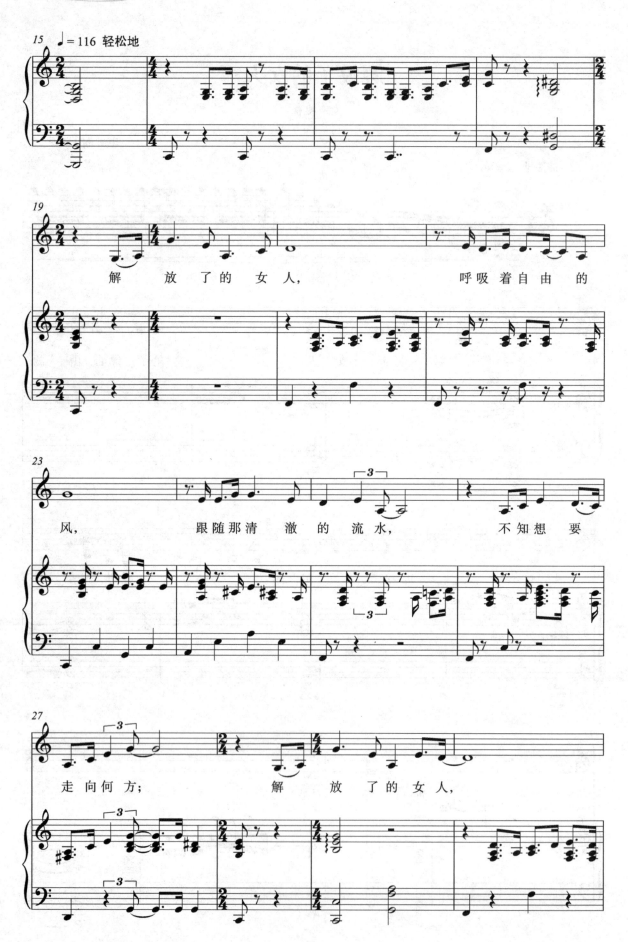

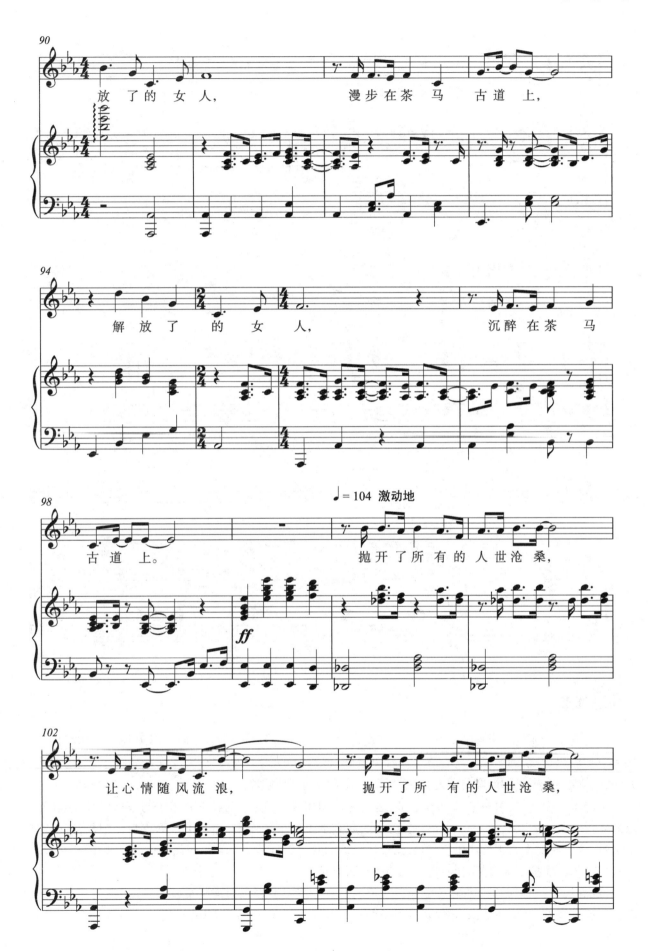

丽江情人

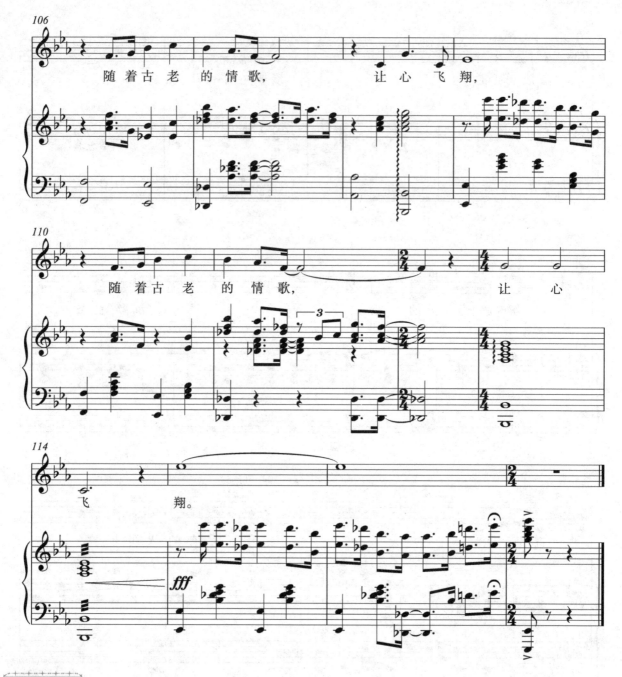

演唱提要

这是剧中严丽的一个独唱唱段。身为公司老总,终日忙碌不停、一副女强人形象的严丽和积怨已久的丈夫争吵后,只身来到丽江放松心情。古城美景和身边各色人物快乐的心情深深地感染了她,渴望能够得到解脱的她一改平日的严肃与傲慢,轻松而又奔放地唱起了该唱段。

全曲可分为三段:第一段(1—70小节)表达了严丽抛开家庭、工作的所有担子与束缚后,漫步在茶马古道的愉悦心情;第二段(71—88小节)是连接段,起到承上启下的作用,描写了严丽将自己解放,感受着生活的美妙,体会着女人真正的快乐与幸福;第三段(89—117小节)是第一段的变化再现,是全曲的高潮段落,进一步描写了严丽拥抱大自然,让心自由飞翔的喜悦之情。

该唱段的演唱重点是把握爵士音乐的风格,把弱起、附点节奏唱得清楚准确,且唱出强弱对比。演唱时声音要有颗粒性,吐字清晰,又不失音乐线条的连贯。该唱段属于中高级程度作品。

当星星坠落

女声独唱
(a—d²)

♩=70 悲伤、焦急地

李听潮 词曲
佚 名 钢琴编配

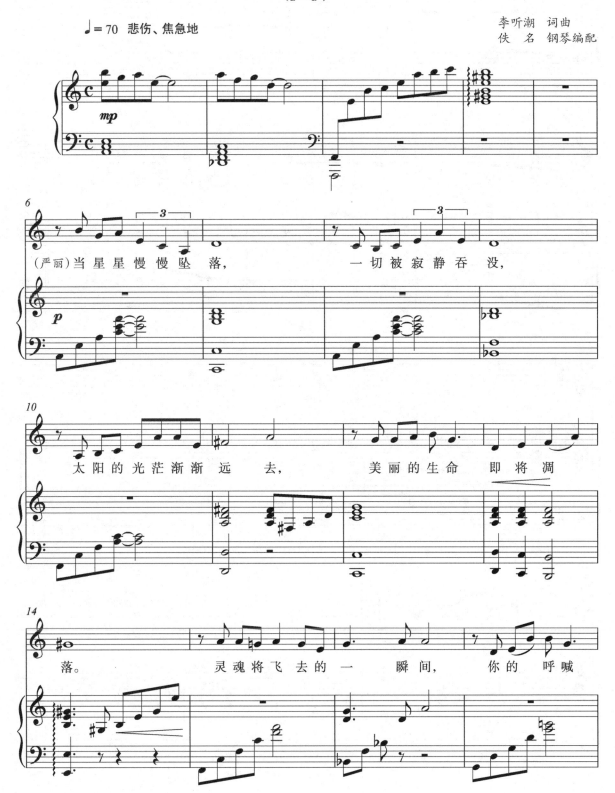

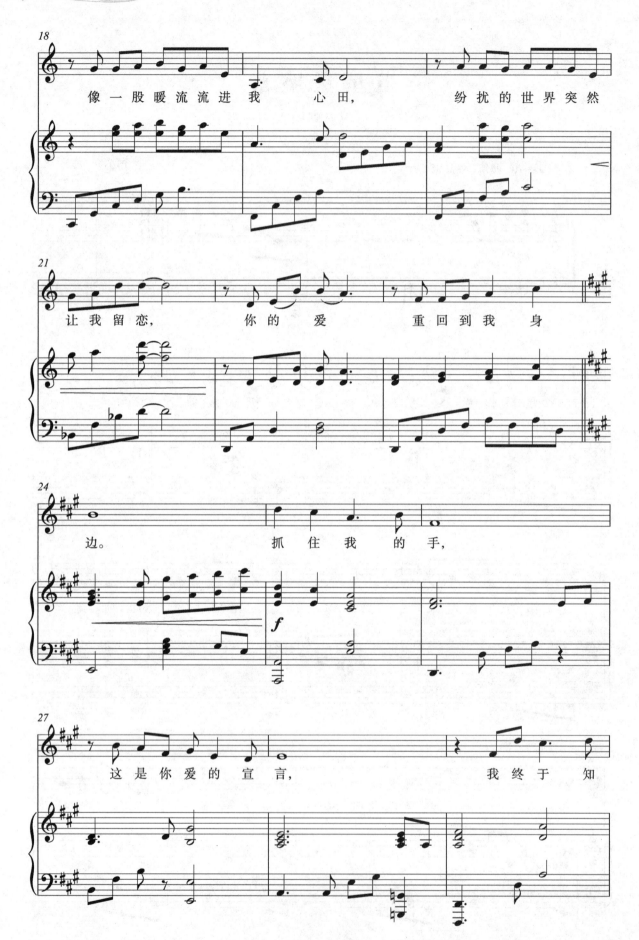

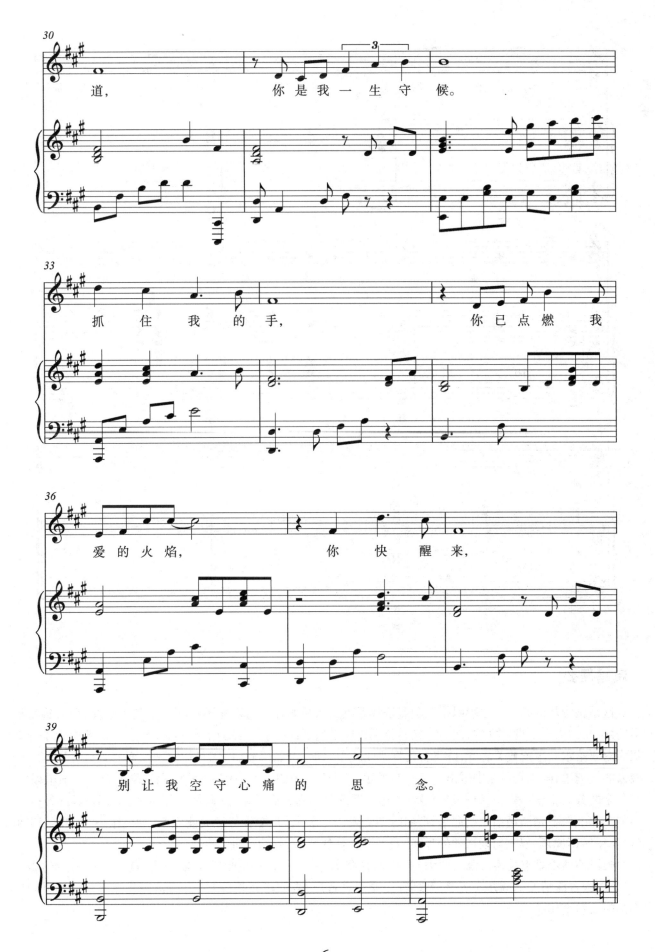

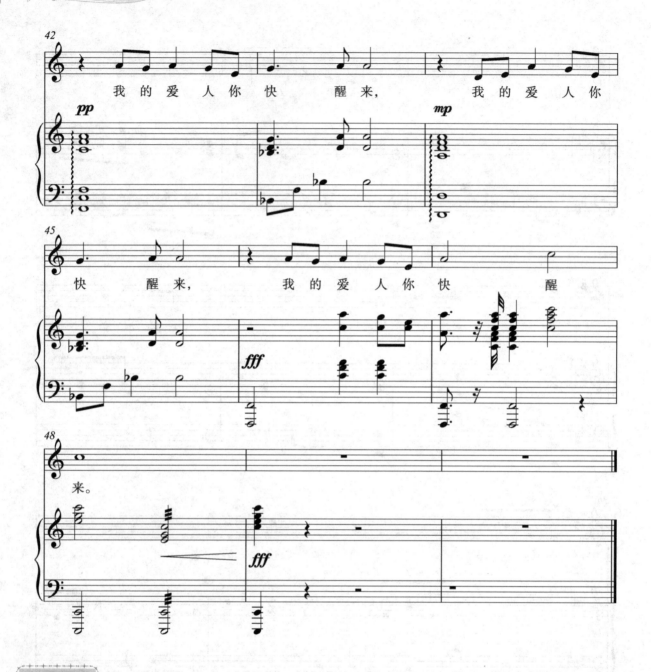

演唱提要

这是剧中严丽的一个独唱唱段。激烈争吵后决定离婚的陈飞与严丽不约而同来到了丽江,令人尴尬地不期而遇,二人再度爆发争吵,然而却又阴差阳错地坐到了同一艘开往泸沽湖的游船上,并在湖中为争夺船桨而双双落水。生死攸关之际,陈飞拼死将严丽托出水面,严丽得救了,陈飞却因溺水而一直昏迷不醒。摩梭人的火塘边,陈飞在昏迷中喊出:"抓住我的手,严丽!"一旁焦急守护的严丽被深深感动,唱出了该唱段。

全曲分为三段:第一段(1—24小节)描述了严丽看到丈夫许久未苏醒,情绪低落、无助;第二段(25—41小节)音乐转调,情绪渐渐激扬起来,严丽盼望丈夫快点醒来,并希望与丈夫能重归于好;第三段(42—50小节)音乐转回原调,以三句渐进式的呼唤"我的爱人你快醒来"结束全曲。

唱段的演唱难点是第二段中两大句的"抓住我的手……",情感推进,力度渐强,这是全曲情绪的爆发点,要用饱含深情的呐喊方式演唱,大跳音程要注意音准,真假声转换要自然,切忌音色不统一。该唱段属于初中级程度作品。

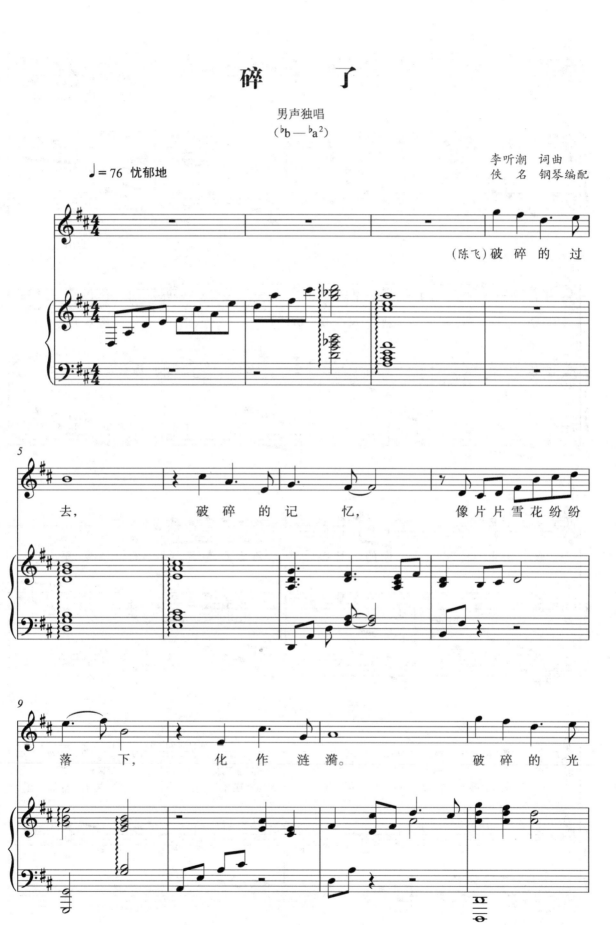

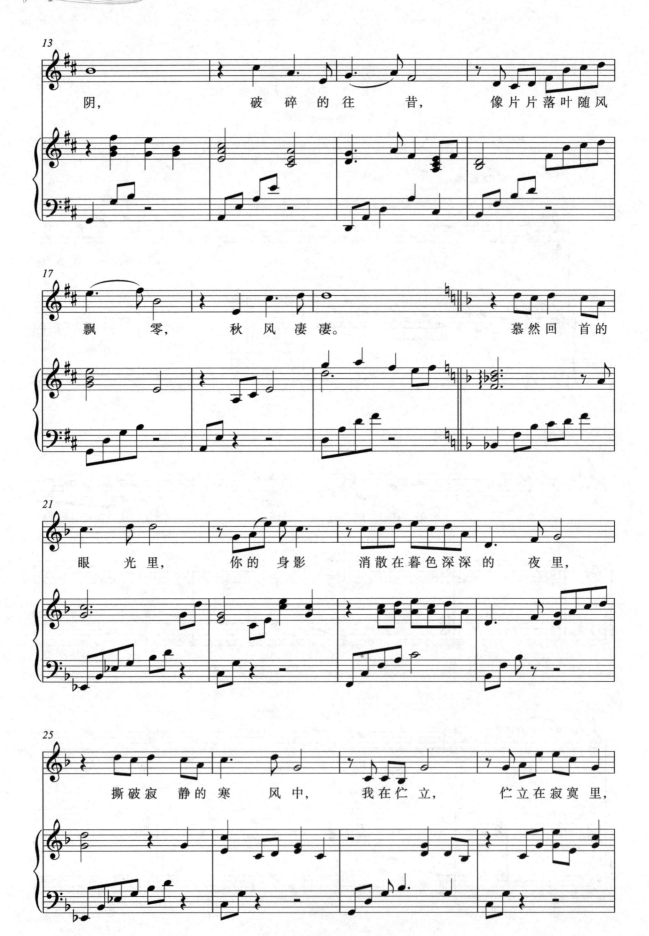

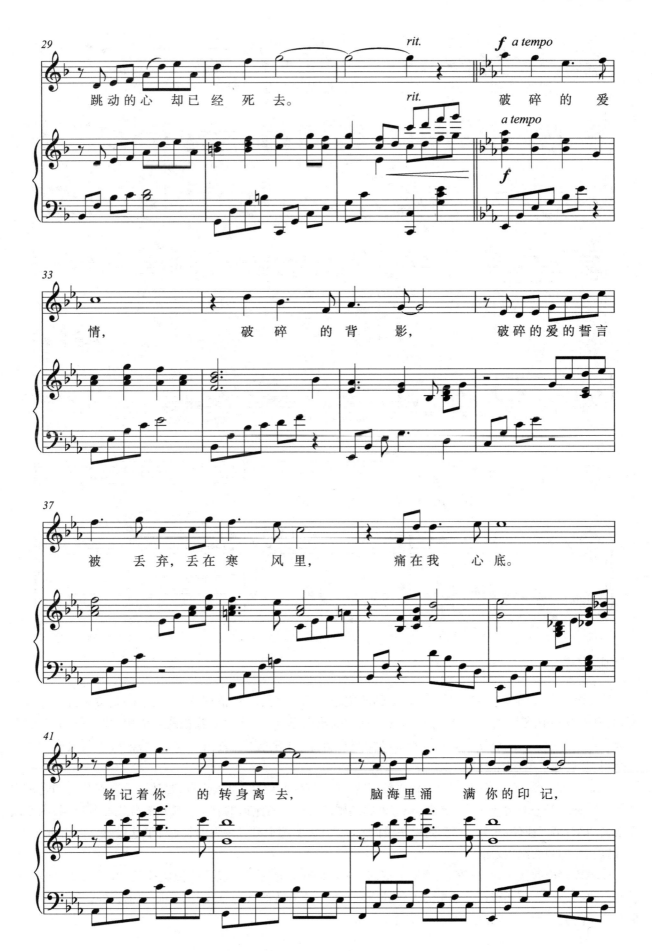

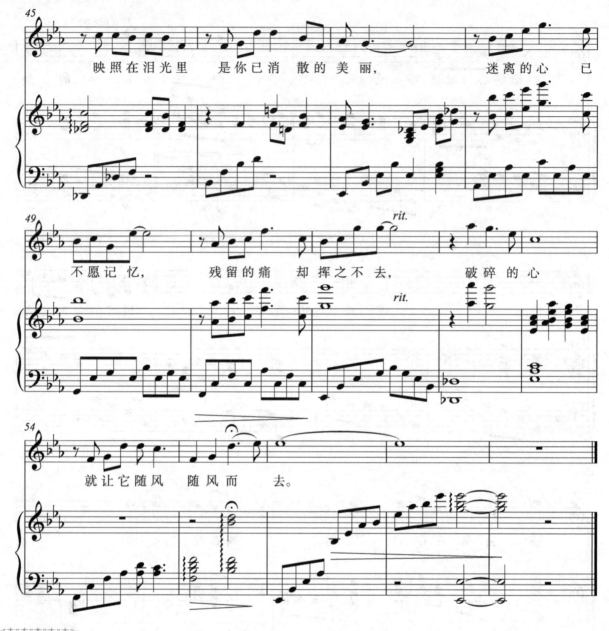

演唱提要

　　这是剧中陈飞的一个独唱唱段,也是该剧的主题音乐。经历了泸沽湖落水,危急时刻丈夫拼死相救的瞬间,夜色下的山坡上,严丽主动向陈飞表白内心,欲重归于好,却在你来我往的言语中,往日积怨被提起,与陈飞再度争吵。严丽被陈飞对旧怨的难以释怀所伤害,哭着跑了。陈飞伫立在夜幕下,想到过去种种情仇交织,悲伤地唱出该唱段。

　　全曲分为三段:第一段(1—19小节)"破碎的过去,破碎的记忆"直入主题,描述了陈飞对过往痛苦难以释怀;第二段(20—31小节)音乐转调,望着即将离婚的老婆哭着跑远的背影,孤独的陈飞心碎难当,内心既无奈又纠结;第三段(32—58小节)是第一段的发展再现,曲调上升,表现出陈飞对于这段感情的万般不舍,又难以和好如初的绝望之情。

　　该唱段旋律起伏大,音域较宽,感情丰富,其中两次转调的处理不仅要把握旋律的准确性,更要注意情感的变化和递进。演唱难点是音乐的大跳处,要有稳定且灵活的气息作支撑,准确识谱,注意音准、声音连贯及音乐的流动性。该唱段属于中高级程度作品。

妈妈再爱我一次

（2013年）

剧目简介

　　音乐剧《妈妈再爱我一次》是音乐剧制作人李盾根据发生在上海机场的一个真实刺母事件改编创作而成的，它是一部独具中国特色、感人至深的原创音乐剧。该剧由梁芒作词，金培达作曲，于2013年首演。音乐剧《妈妈再爱我一次》荣获韩国第八届大邱国际音乐剧节组委会最高大奖，全国第十三届精神文明建设"五个一工程"奖，第十二届广东省艺术节优秀剧目一等奖。主演胡矿荣获第十二届广东省艺术节优秀演员表演奖。

　　音乐剧《妈妈再爱我一次》取材于家庭伦理故事，讲述的是一位个性极其鲜明而又被断层母爱所伤的大学生小强，他因错误地判断自己所谓的前程、理想，而忘记自身的责任感，变成一味索取的逆子，最终在疯狂错乱中，无意间用刀刺伤母亲的悲剧故事。全剧围绕母爱这一主题并插入了亲情、爱情、友情等多条副线，如奶奶的自私与醒悟后的转变，记者在职业责任感和对母爱的理解同情之间的纠结，美伊对小强刺母的无法理解和最终的原谅，等等。这部剧以中国传统的孝文化为着力点，让观众切身体会到母爱的伟大、无私与宽容，也能让青少年反省自己与家庭的关系，提高自身德育修养，具有极强的现实意义和教育意义。

生命中的萨萨

女声独唱

(b—♭d²)

梁芒 词
金培达 曲
佚名 钢琴编配

Vivo ♩=100

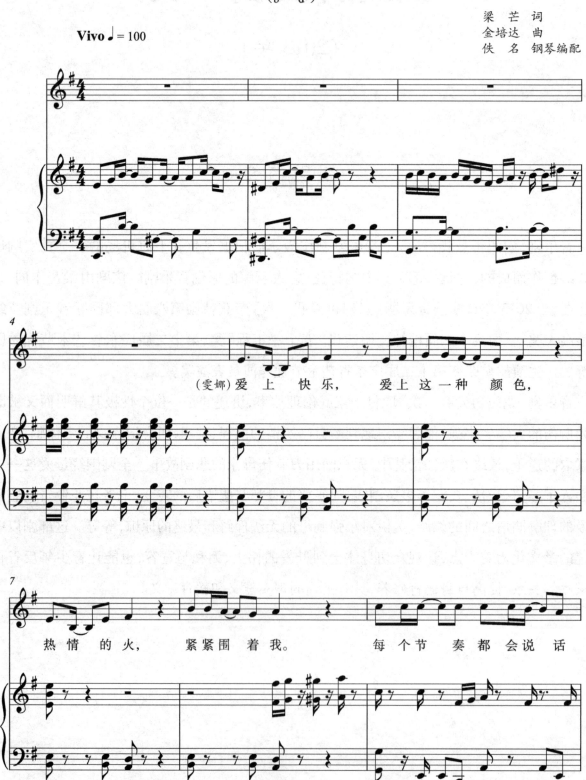

(雯娜)爱上 快乐， 爱上这一种 颜色，热情的火， 紧紧围着我。 每个节 奏都会说话

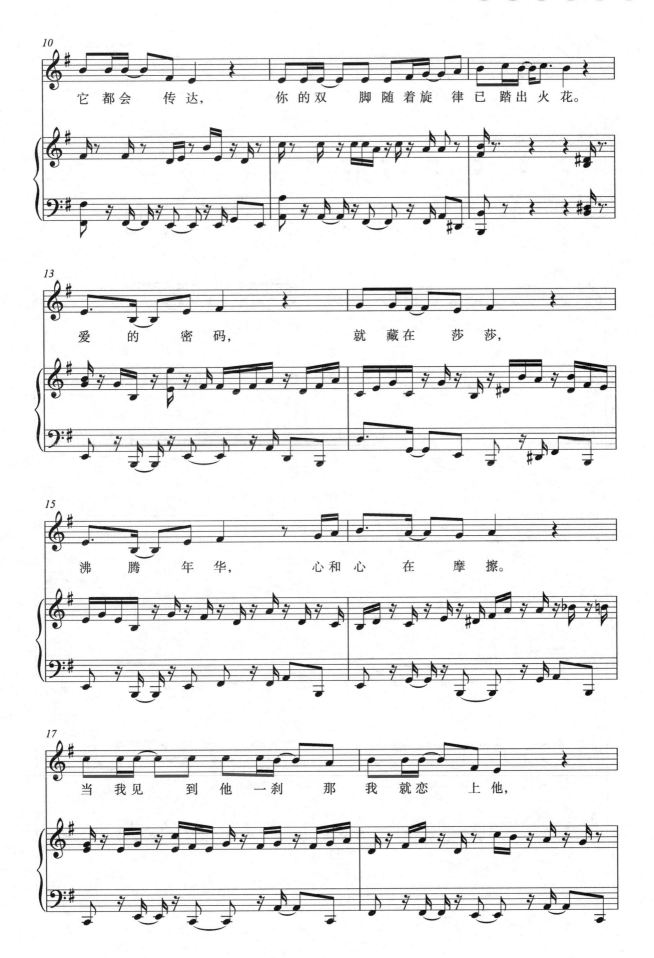

演唱提要

这是剧中邓雯娜出场的第一个独唱唱段。儿子小强与母亲雯娜一起作为特邀嘉宾参加全国拉丁舞比赛的节目录制,雯娜热情奔放地唱起该唱段。

全曲分为三段:第一段(1—30小节)要用半声演唱,演唱时略带些性感和妖娆,但又不失舞曲风格的跳跃与欢快,表达了雯娜对拉丁舞的热爱之情;第二段(31—52小节)是第一段的再现,演唱要连贯舒展一些,进一步表达雯娜对舞蹈的喜爱,以及她对生活的热爱与自信;第三段(53—63小节)音乐转调,进入全曲最洒脱、奔放的结束段,音量随着情绪全面爆发,热辣张扬、载歌载舞,直至结束。

该唱段的演唱重点及难点是对这种浓郁拉丁舞曲演唱风格的把控,特别是对拉丁音乐特色节奏型的掌握,如连续切分、休止等,演唱者不仅需要认真识谱,还需要多听多唱类似风格的作品,边跳边唱有助于抓住其律动精髓。演唱时字头用力,声音要有弹性,且肢体、表情要与歌词紧密契合,展现热力四射的歌舞场面,以激起观众强烈的情感回应。该唱段属于中级程度作品。

梦 花 园

男女声二重唱

(a—d²)

梁 芒 词
金培达 曲
佚 名 钢琴编配

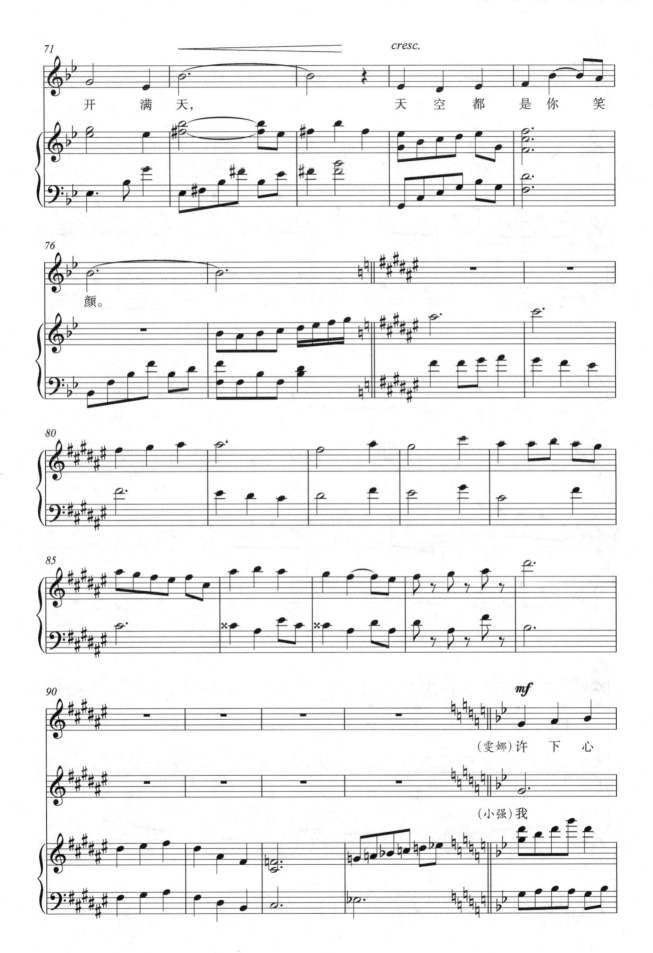

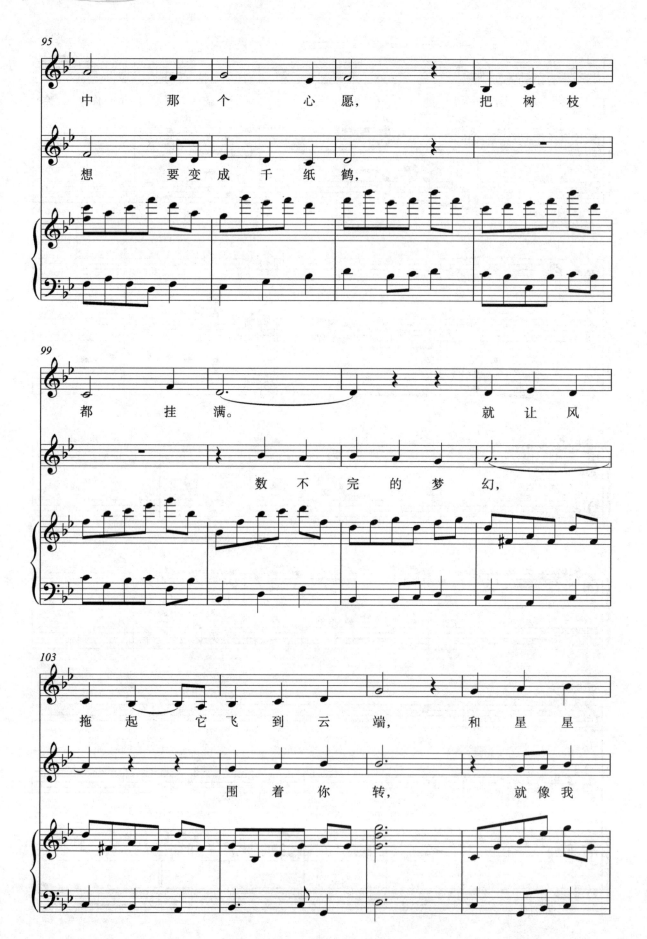

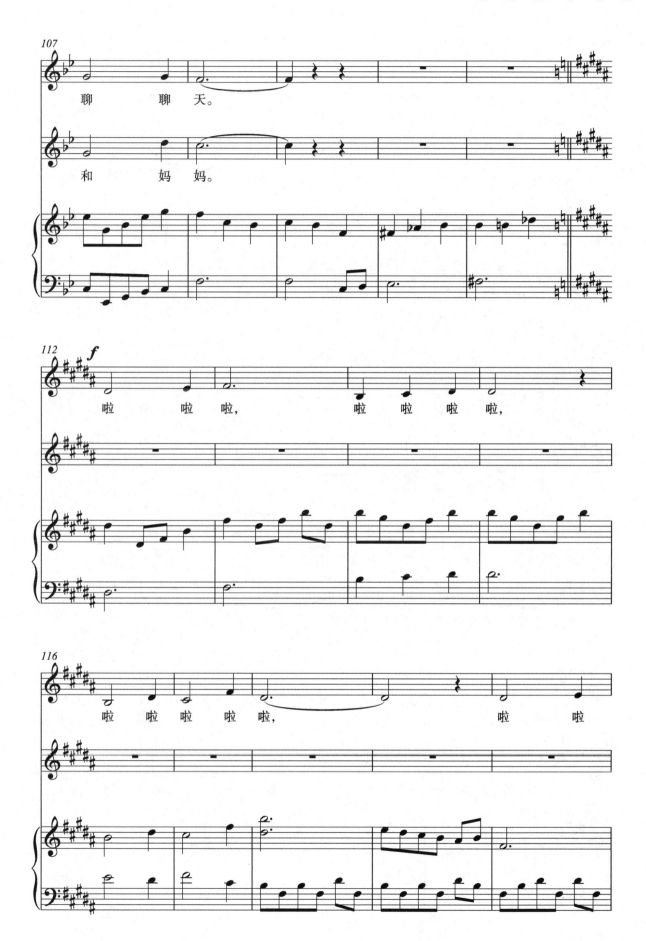

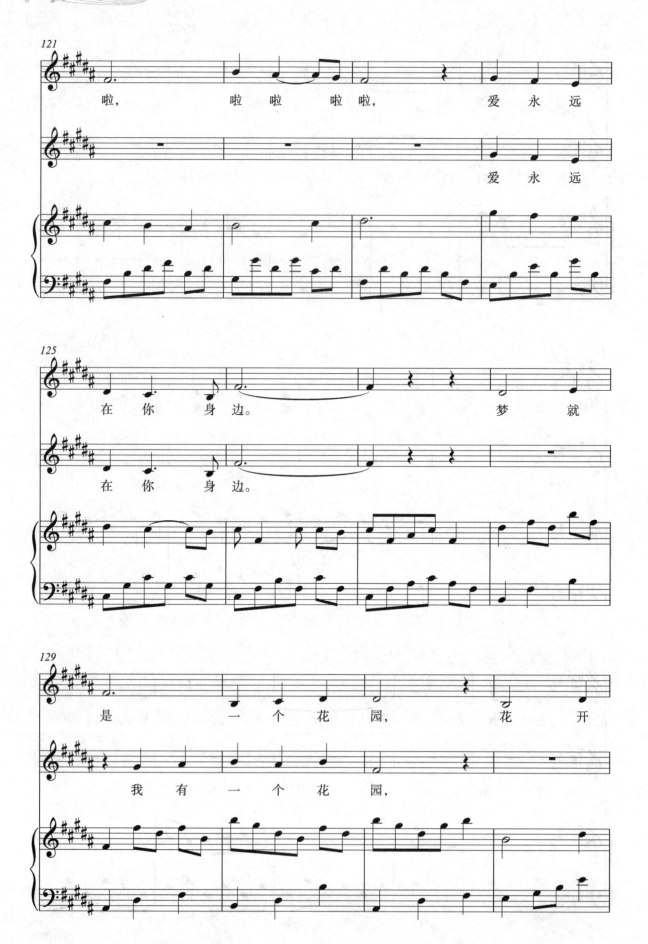

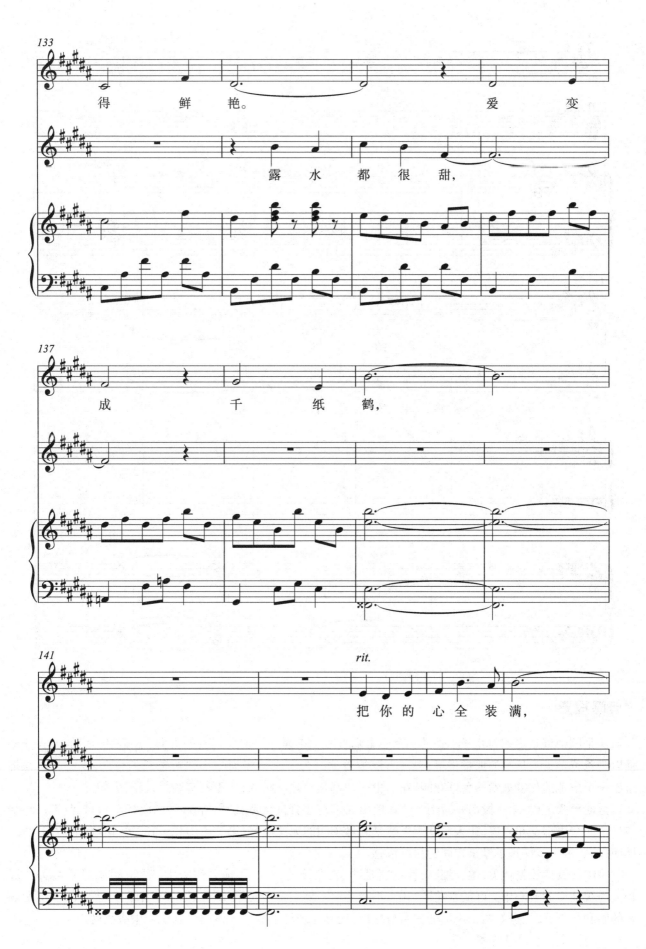

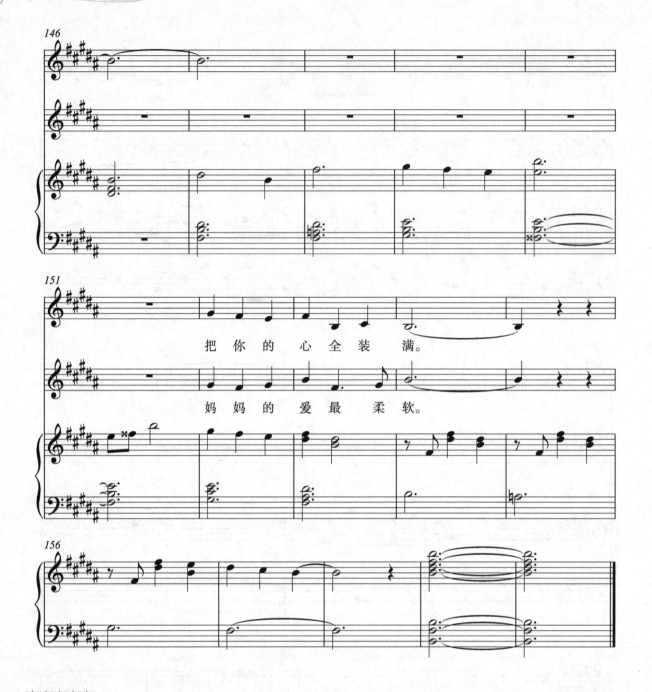

演唱提要

这是剧中母亲雯娜与儿子小强的一个二重唱唱段。小强一再追问爸爸的去向,雯娜用善意的谎言让小强以为爸爸是天上最亮的那颗星星,会一直照耀着他。为了进一步消除小强对爸爸的思念,雯娜为小强描绘出一个虚拟的如梦如幻的美好花园,花园里一切都是美好温暖的,那里没有疑惑,没有失望。

全曲分为三段:第一段(1—77小节)表现出雯娜对小强的无限疼爱之情;第二段(78—111小节),小强与母亲两个声部交相呼应,让人从歌声里感受到母子间的无比温馨;第三段(112—160小节)音乐转调,情绪推向高潮,进一步体现了母子之间的深厚情感。

该唱段旋律流畅优美,柔软细腻,音色应是甜美、温暖的,喉咙不应开得太大,唱得太响,歌声宛如一股暖流缓缓地滋润着心中美好的梦花园,让人不禁莞尔。演唱重点是第二、三段的重唱部分,小强的演唱是妈妈的附和声部,要把握好两个声部的关系与层次,充分体现母子情深。该唱段属于初中级程度作品。

选 择

女声独唱
(a—d²)

梁芒 词
金培达 曲
佚名 钢琴编配

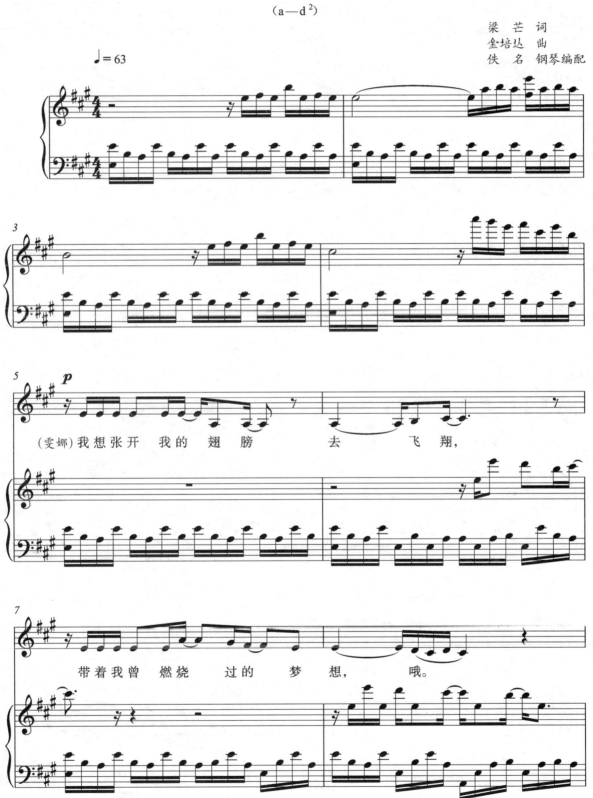

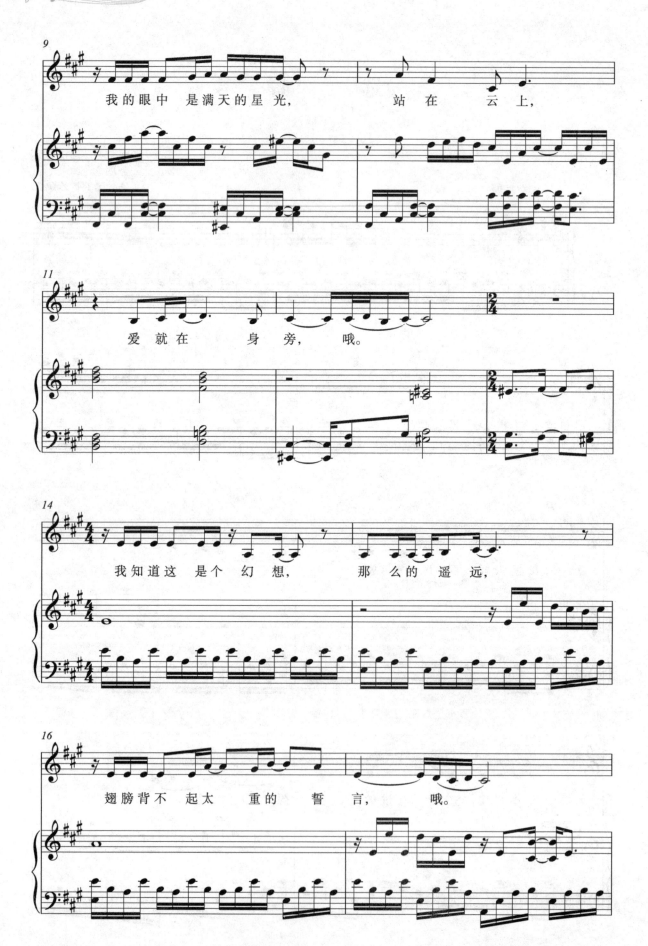

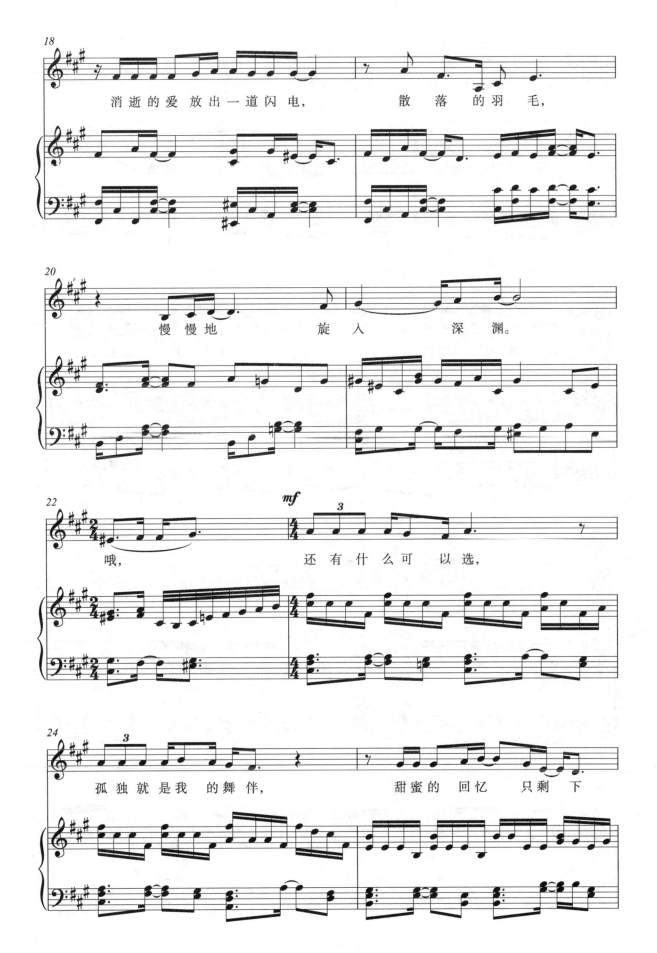

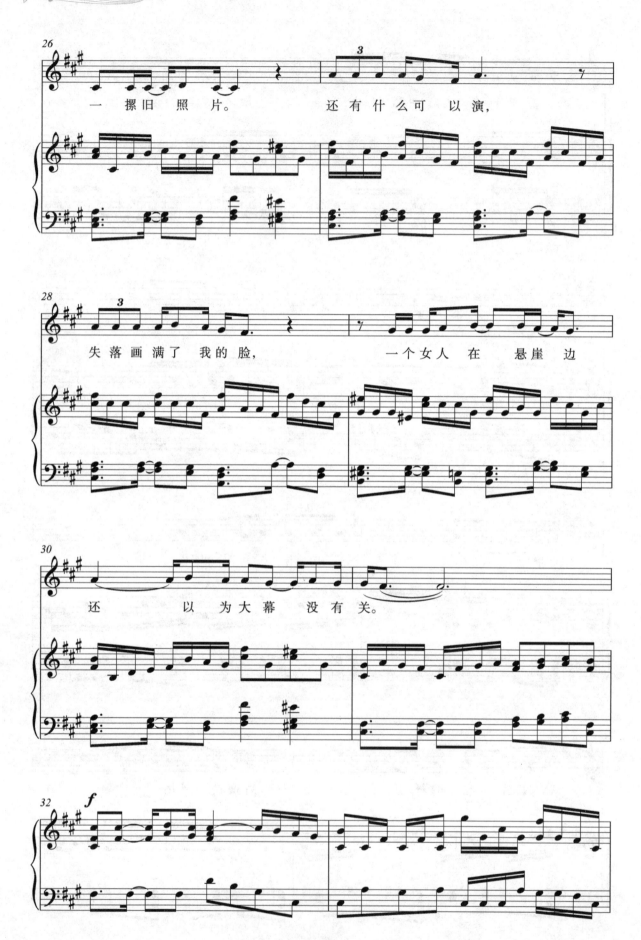

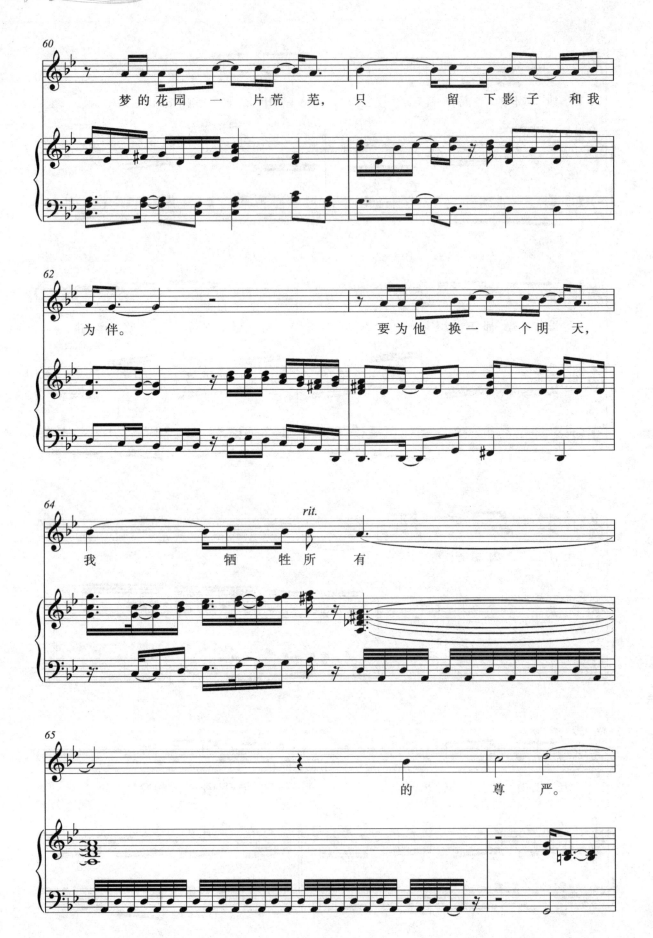

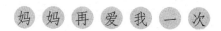

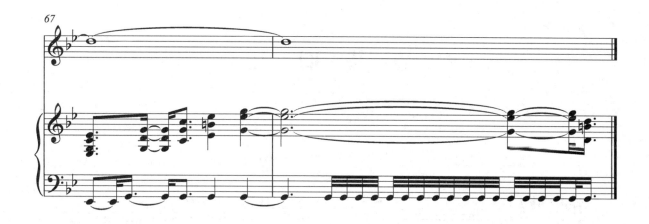

演唱提要

这是剧中母亲雯娜表达内心情感纠结的一个独唱唱段,也是雯娜为自己悲惨命运而唱的作品。小强奶奶的突然到访,扰乱了雯娜与小强原本平静的生活,为了小强的学业和未来的前途,雯娜忍痛决定将小强交给条件优越的奶奶抚养。整首唱段表现雯娜对孤独情感与命运的无奈宣泄。

全曲分为三段:第一段(1—39 小节)雯娜讲述着自己悲惨的命运和处境:一个未婚先孕的妈妈承受着外界许多的质疑和鄙视,舞蹈是她孤独时唯一的陪伴。另外,在她内心深处一直怀着对小强爸爸回归的一丝期盼,却不料奶奶的突然到访,闪电般击碎了她所有的幻想,她的心落入万丈深渊。第二段(40—57 小节)描述了雯娜从对自身命运的感叹回到了她的"希望"——小强身上,是小强的出现让她原本苦难的生活多了一些美好,小强抚慰和温暖着她的心扉。可是,为了能给他更好的明天,她决定压制住把他留在身边的自私,放手让富裕的奶奶去抚养,这种即将要与儿子离别的苦和痛让她窒息。第三段(58—68 小节)运用音乐转调把情感推向高潮,淋漓尽致地表现了被命运捉弄的母亲将与儿子分离时内心撕心裂肺的痛。

该唱段旋律凄美,音域跨度不大,多在中声区演唱,真声运用较多,以叙事为主。演唱重点是要强调语气化的咬字,注意字头的力量,以充分体现雯娜悲惨的命运和苦痛。特别在第三段的高潮部分,可用呐喊的演唱方式来尽情宣泄雯娜送走孩子时的情非得已。该唱段属于中级程度作品。

等待明天

男女声二重唱

(c^1-f^2)

梁芒 词
金培达 曲
吴少晖 钢琴编配

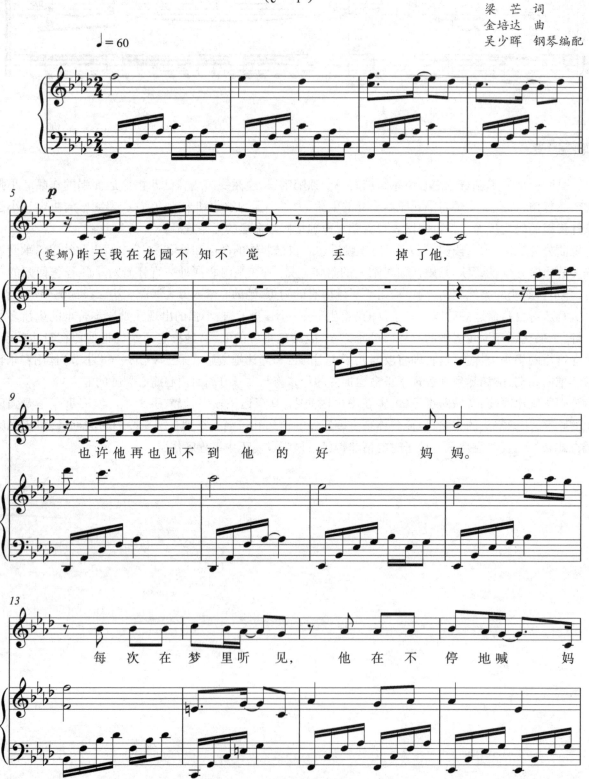

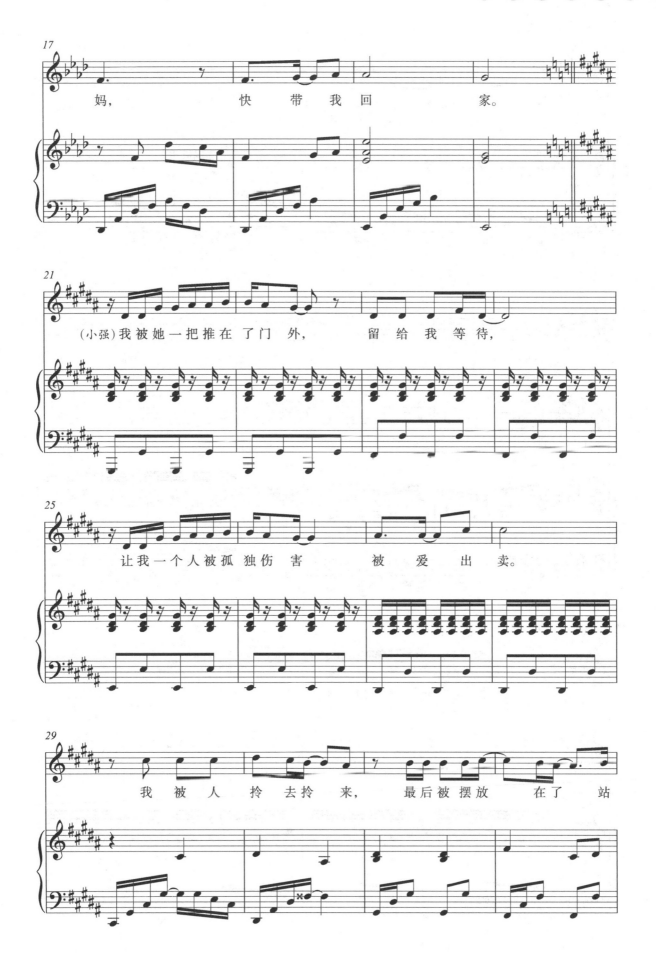

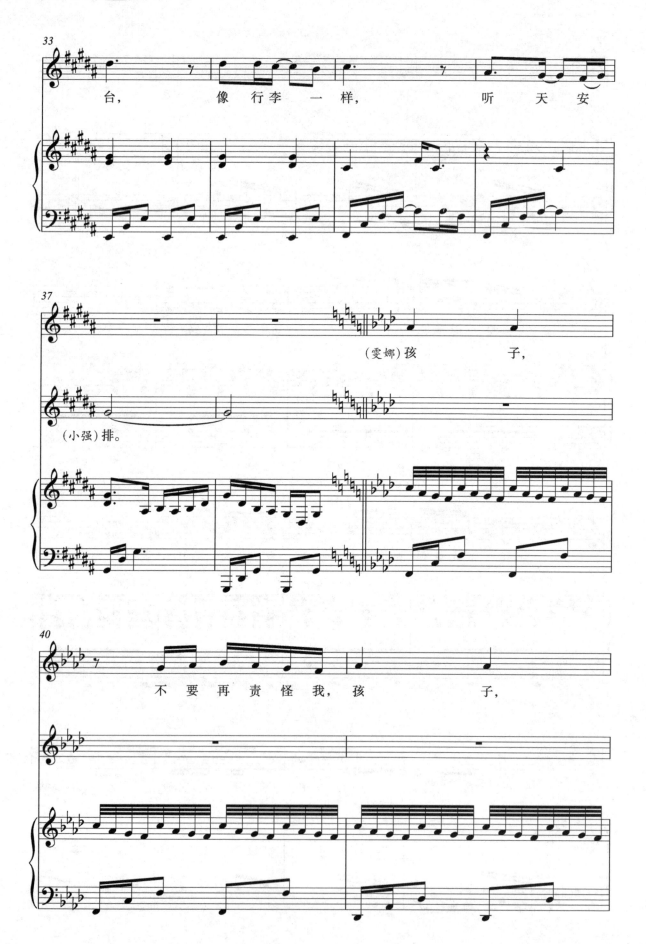

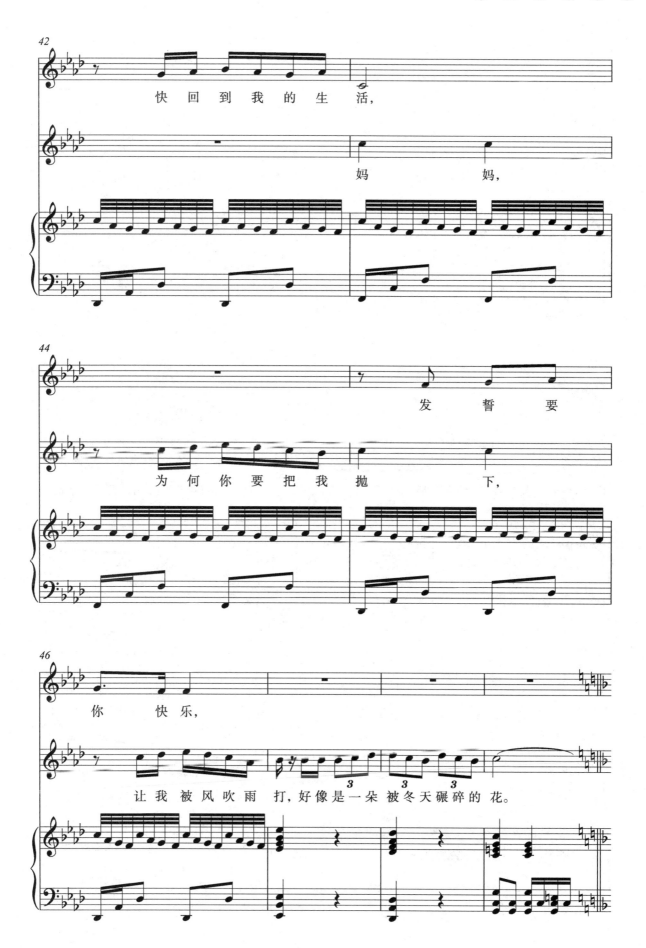

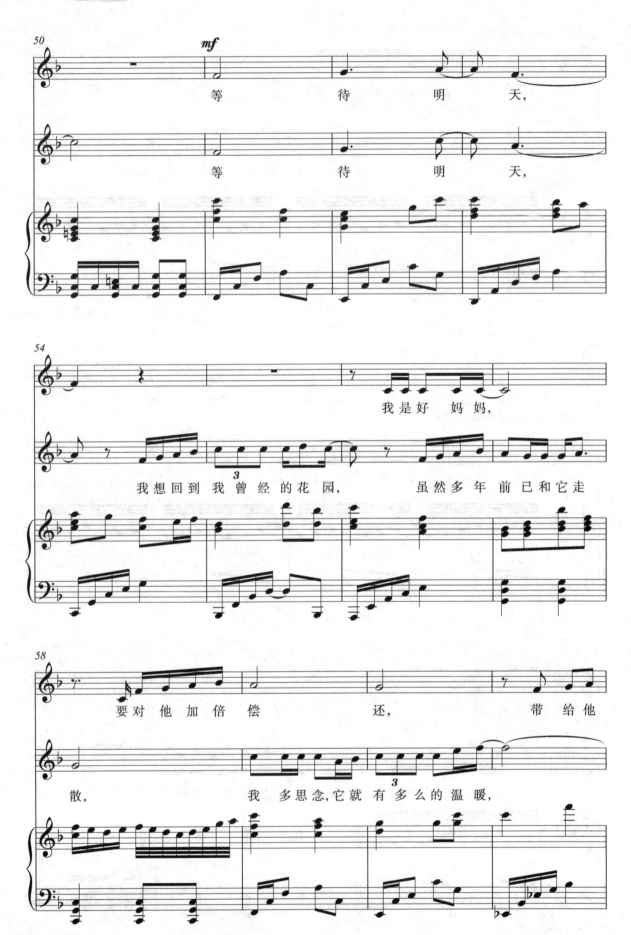

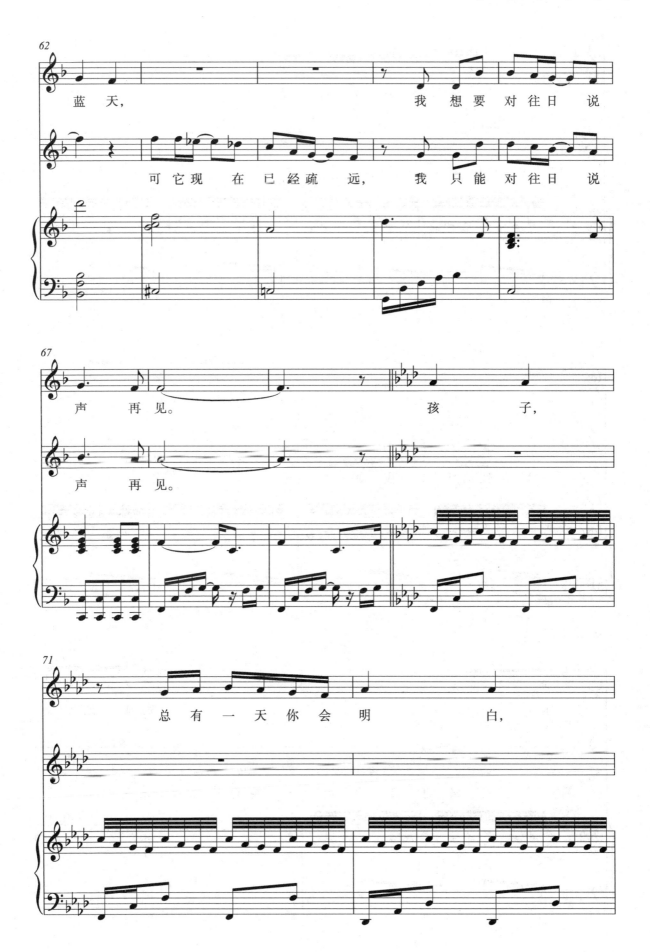

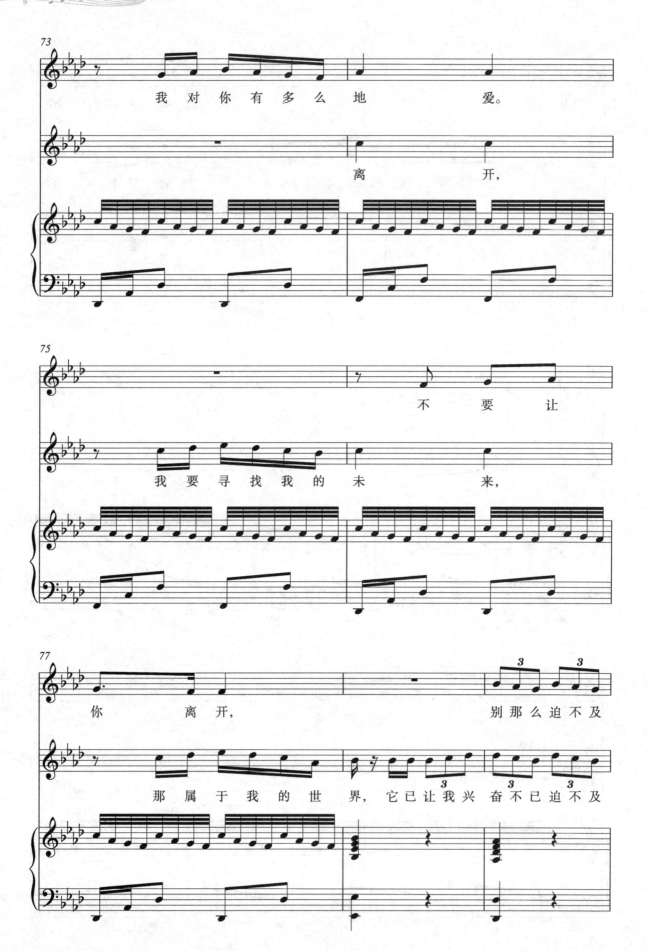

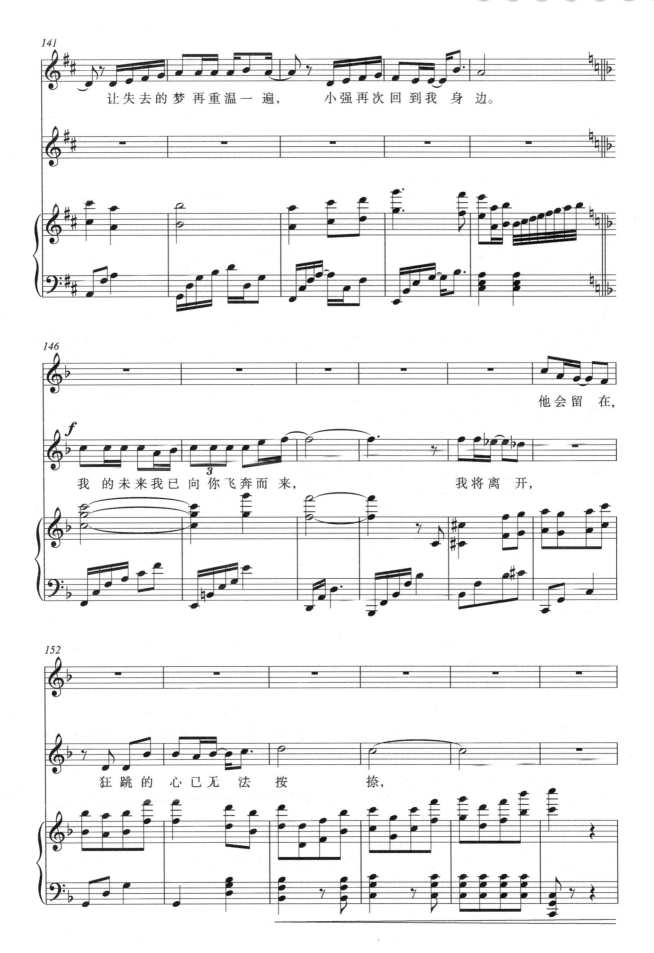

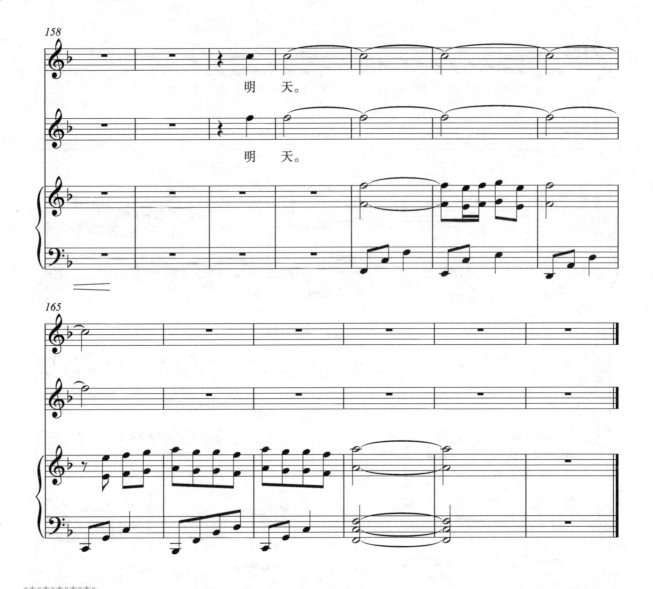

演唱提要

这是剧中母亲雯娜与长大后的儿子小强重逢后的一个二重唱唱段。十年后,小强被奶奶送回到雯娜的身边,对失而复得的孩子,雯娜想要加倍地补偿他。可此时的小强已与母亲产生了巨大的隔阂,雯娜希望小强能够理解她当初送走他时的万般痛苦和无奈,她所做的这一切只是希望他得到更好的教育和抚养。而长大后的小强叛逆心强,只觉得自己出生时就没见过父亲,后来连母亲也狠心抛下他,因此他对久别的母亲心存怨恨。小强一心想着离开母亲身边,去远方追求自己新的希望和生活。妈妈执意挽留却留不住,随即拿出自己辛苦攒下的积蓄让儿子去日本留学,希望能够弥补一些心中的愧疚。

全曲可分为三段:第一段(1—38小节)表达了雯娜对小强的愧疚与无可奈何,以及小强对当年被母亲抛弃的怨恨;第二段(39—107小节)是两人对话式的重唱,描述了母亲苦口婆心地哀求儿子的原谅,但小强对母亲无法理解,并欲离开妈妈身边去寻找自己的未来;第三段(108—170小节)音乐情绪有了转折,讲述了小强从对痛苦过往的追忆转移到对未来美好的向往中,雯娜无法挽留只能随了他的心意。

该唱段的演唱重点是:两人重唱时要注意声部的主次关系及转换,两个人物的歌词衔接要紧密自然,用说话式的演唱方式把两人解释、争吵、妥协的过程表现出来。唱段中多处转调,亦是层次的推进,要注意音准,把握好情感的转变。该唱段属于中高级程度作品。

千 个 太 阳

男女声二重唱

(a—#f²)

梁芒 词
金培达 曲
吴少晖 钢琴编配

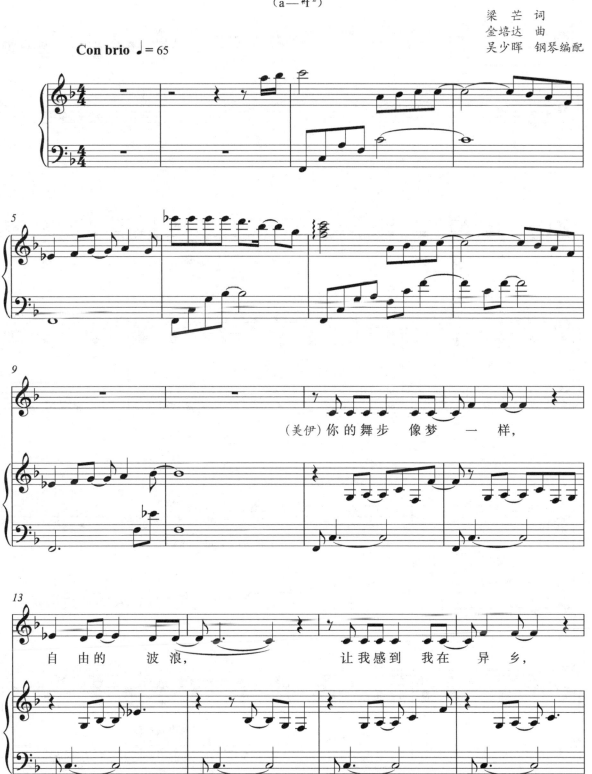

（美伊）你的舞步 像梦 一样，

自 由的 波浪， 让我感到 我在 异 乡，

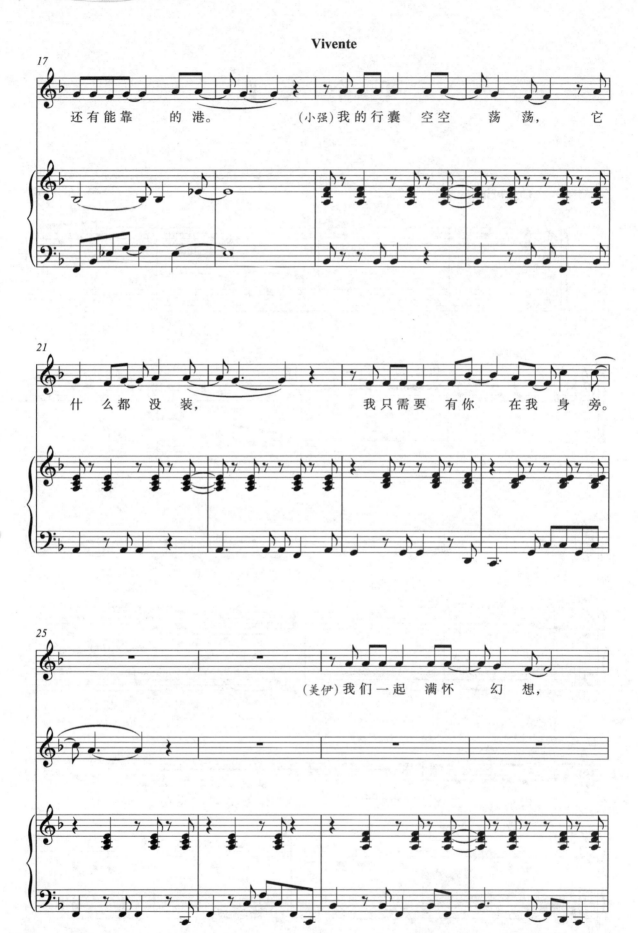

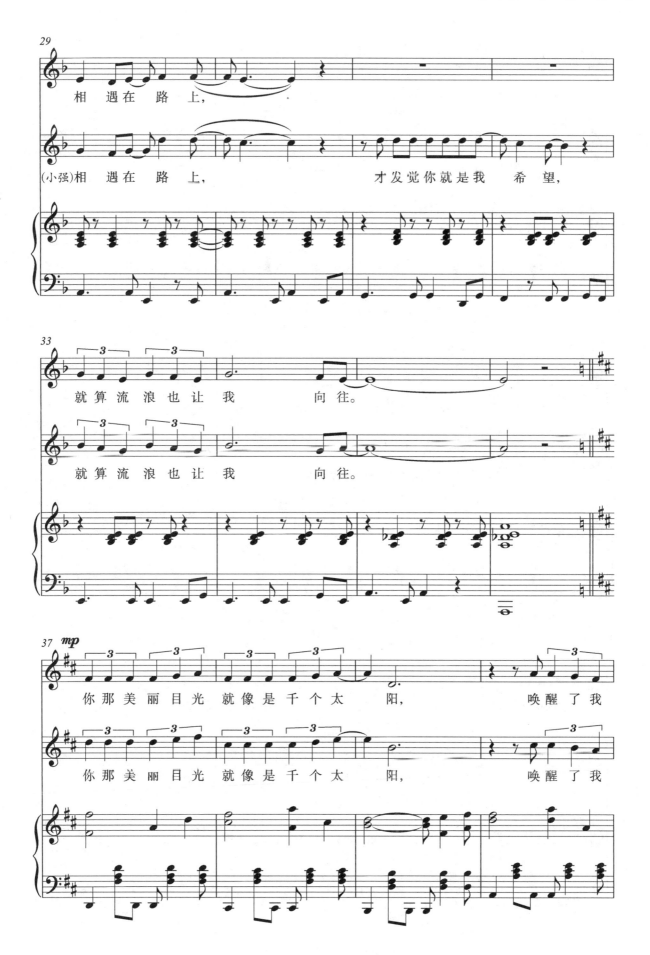

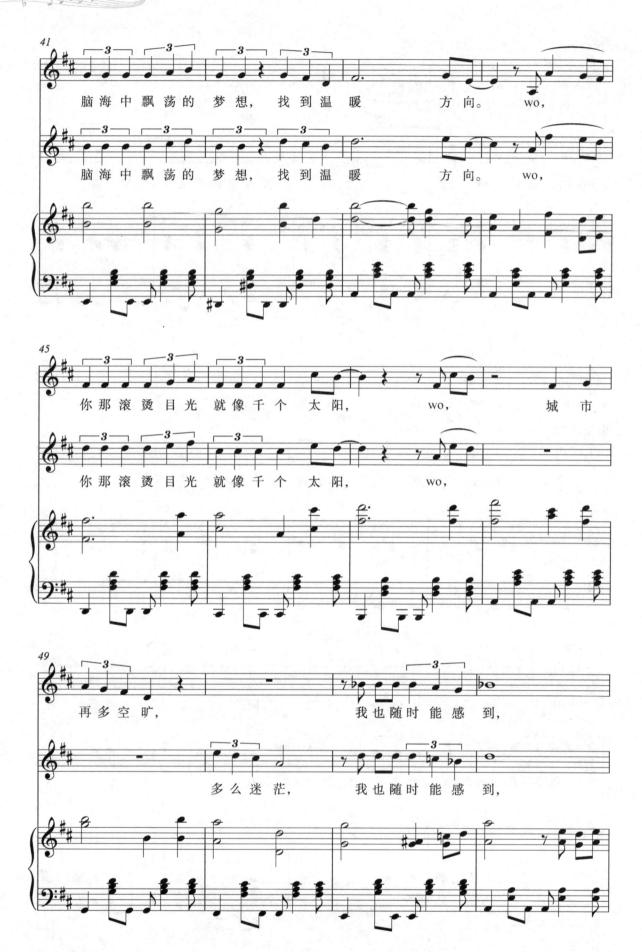

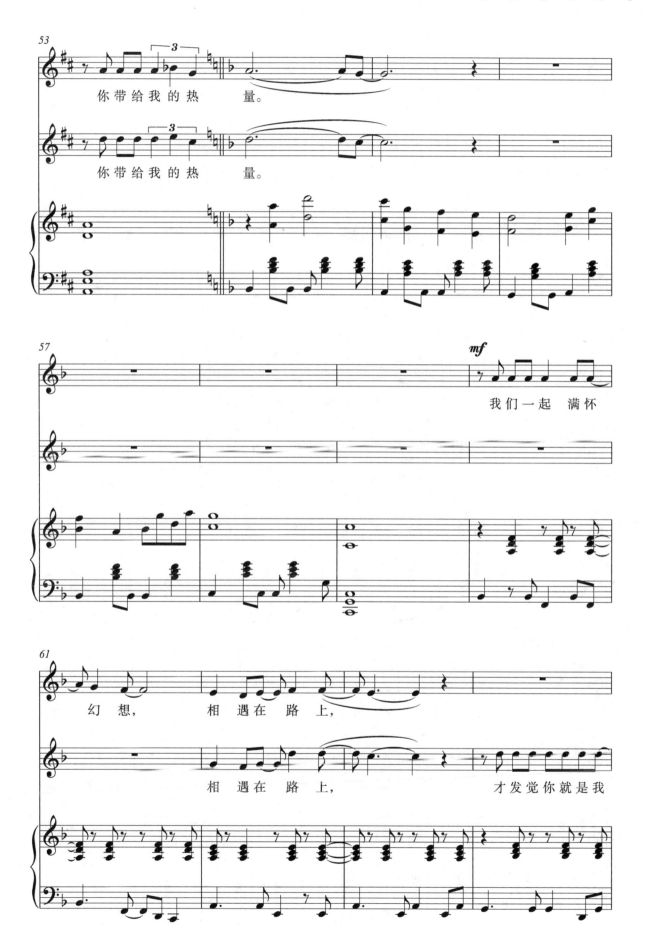

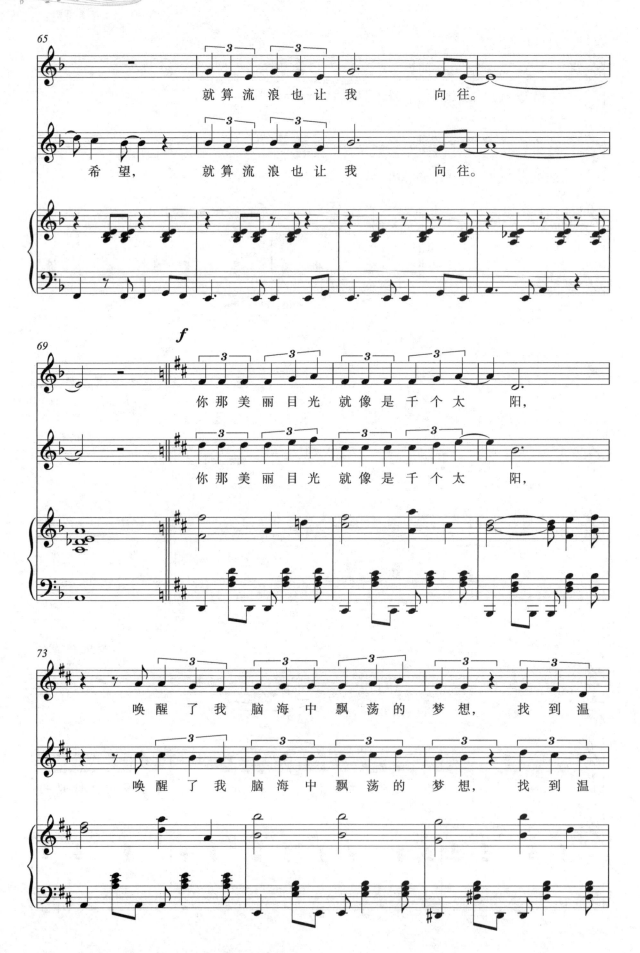

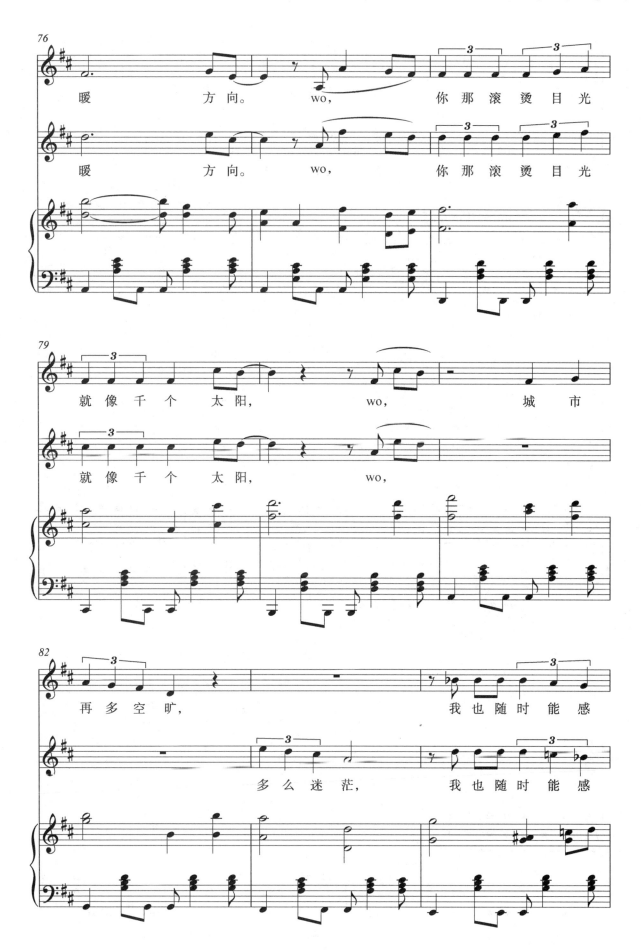

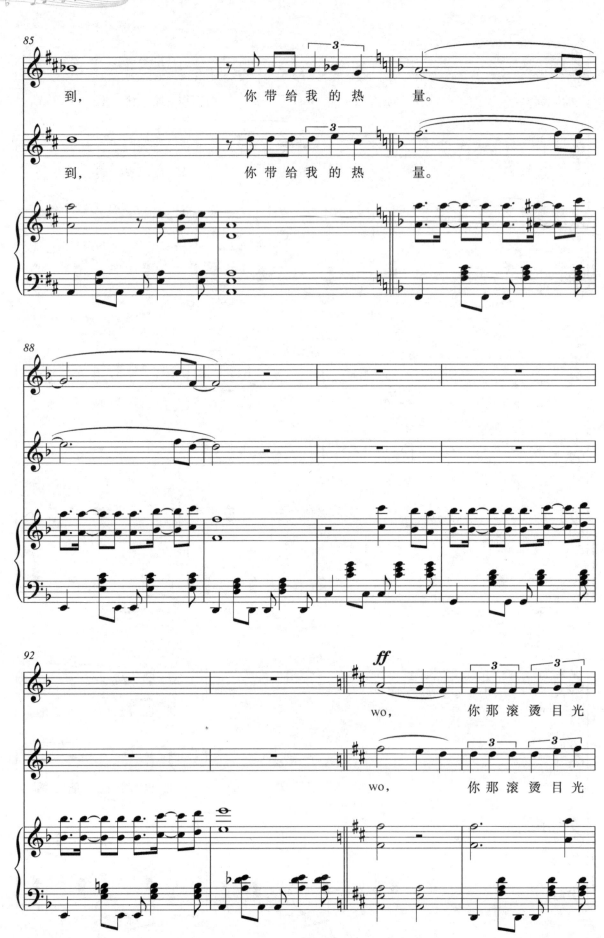

妈 妈 再 爱 我 一 次

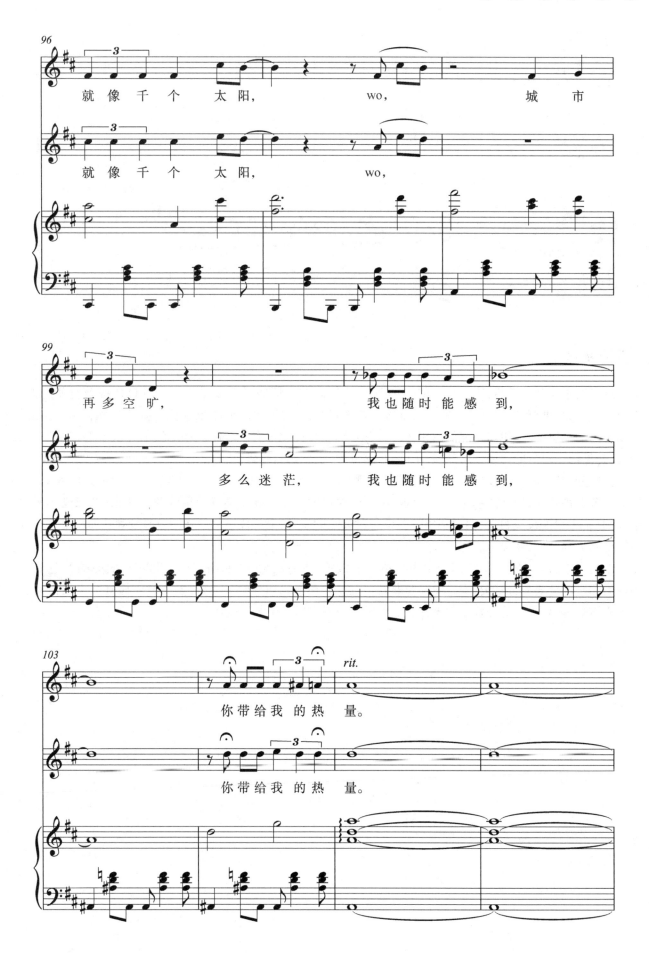

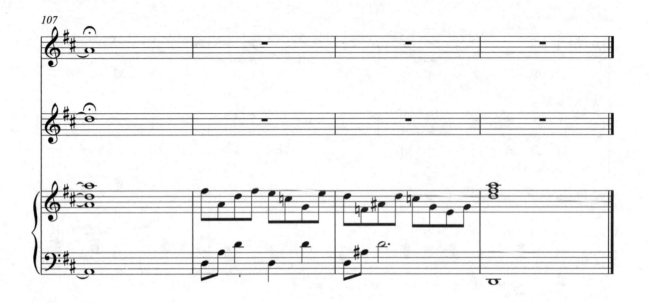

演唱提要

这是剧中小强与美伊的一个二重唱唱段,是他们俩的定情曲目。美伊和小强各自怀揣着对梦想的追求,只身前往日本留学。他们背井离乡,虽然对未来有着无限的憧憬,但心里难免有些孤独和害怕。在去往东京留学的飞机上,美伊与小强偶然相遇,两人相谈甚欢,彼此都有些心动。在学校的一次舞会上他们再次相见,并见识了对方的舞姿,互相欣赏不已,好感倍增,于是他们相恋了。

全曲分为三段:第一段(1—59小节)分为主歌(1—36小节)、副歌(37—59小节)两个部分,刚开始美伊的演唱节奏稍自由,小强接唱时,节奏上板,以轻松欢快的语调表现出美好爱情的萌芽状态;第二段(60—93小节)是第一段的反复再现,美伊和小强诉说着对彼此的欣赏;第三段(94—110小节)是副歌的反复再现,把情绪推到高潮,小强和美伊确定了恋爱关系。

全曲音乐清新、欢快,是整部剧中为数不多的浪漫、青春、轻盈的曲调,要运用甜美、明亮的音色演唱。唱段的和声部分要配合默契,准确把握音准以及三连音和连线切分的节奏型,要注意掌握其节奏的律动,摇曳起来演唱,把恋爱时的美好感觉充分表现出来。该唱段属于中级程度作品。

去 爱 他

女声二重唱
($\sharp f - \flat e^2$)

梁芒 词
金培达 曲
吴少晖 钢琴编配

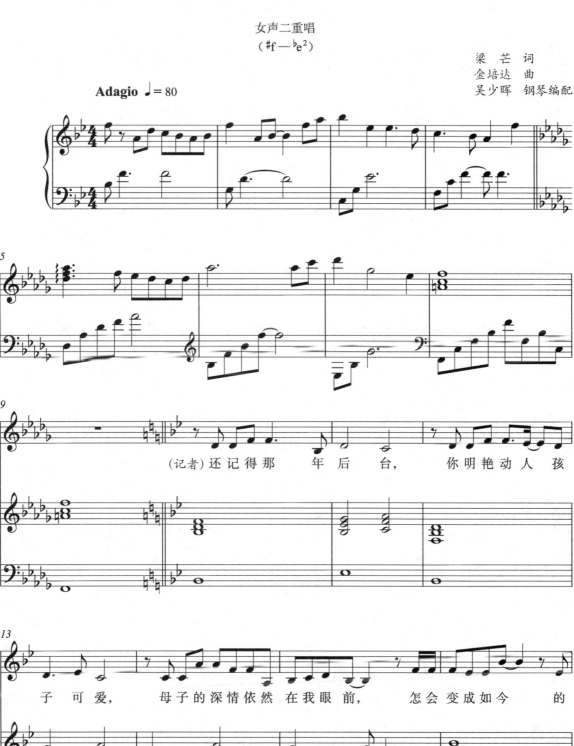

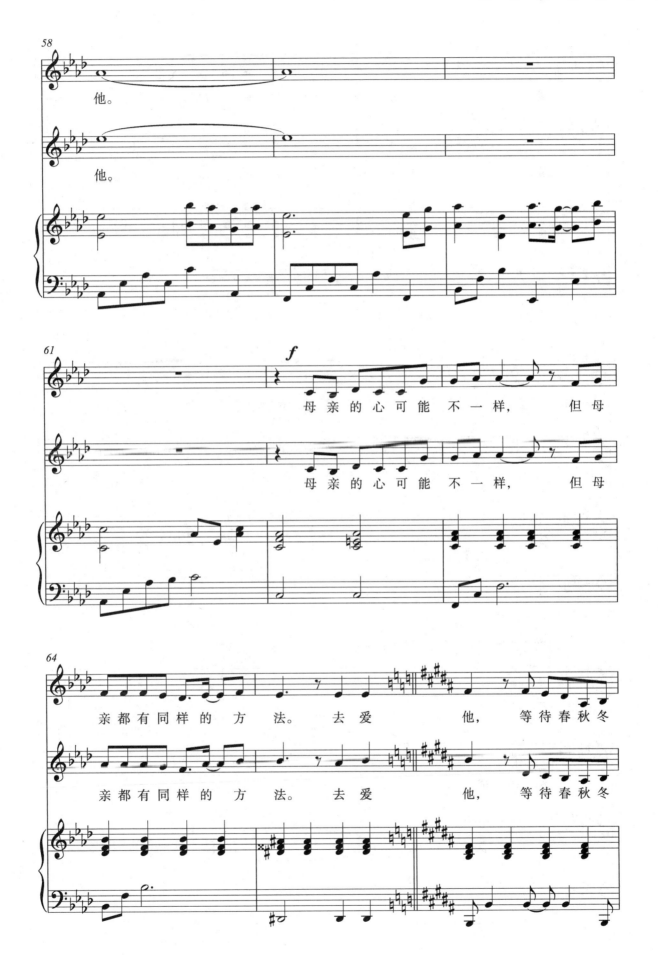

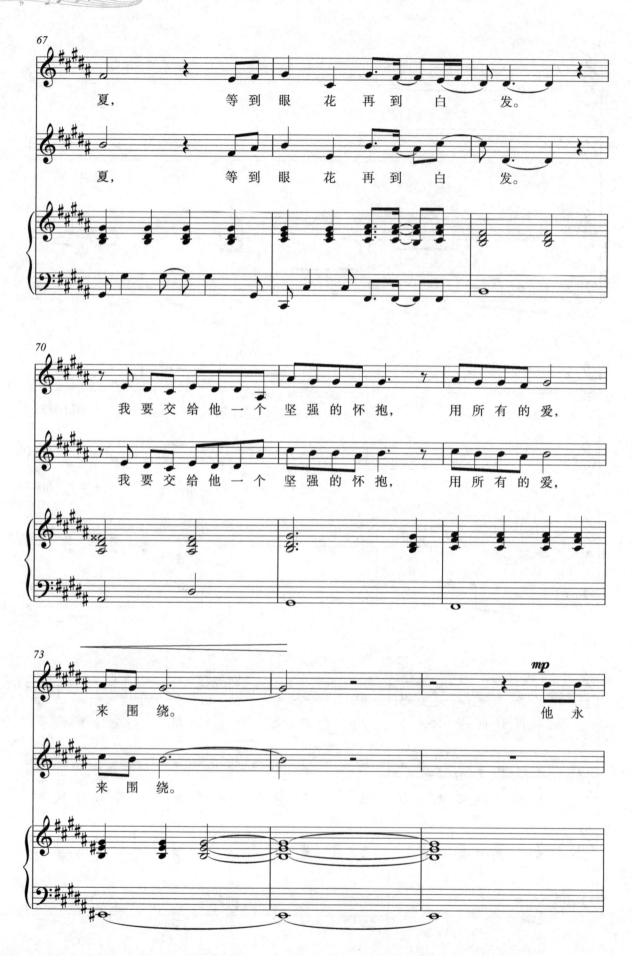

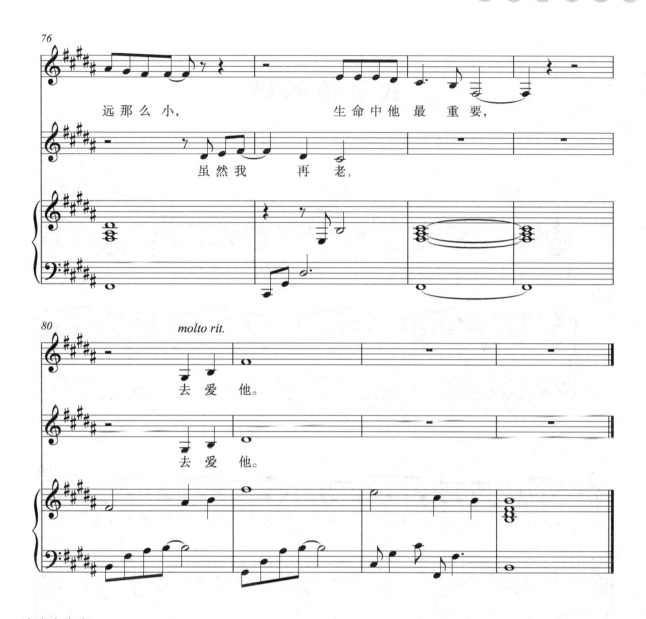

演唱提要

这是剧中记者与母亲雯娜在病房中的一个二重唱唱段。记者去医院探望被小强刺伤的雯娜,百感交集。作为雯娜的粉丝,记者忆起年幼时的小强与雯娜的母子情深,对比如今发生刺母的悲惨事件,她的内心既同情又难以接受。作为一名记者,她深感应以职业的使命感、正义感真实地报道社会现状,从而唤起大众的共鸣和警觉。另外,她既同情和心疼雯娜,也认为雯娜不该一味地溺爱孩子,从而酿成如今大错。而刚苏醒的雯娜得知儿子小强被抓后,焦急万分,担心小强的处境和未来。她认为小强一切的错误都源于她被迫抛弃儿子的行为,悔恨自己未能给予他良好的教育。这时,记者与母亲站在不同立场唱起了该唱段。

全曲可分为三段:第一段(1—28 小节)是记者和母亲各自讲述着自己对这次刺伤事件的态度和立场;第二段(29—61 小节)进一步阐述了两人不同的立场,并且都试图说服对方;第三段(62—83 小节)是高潮段落,情绪的爆发处。记者被雯娜所表现出的伟大母爱强烈感染,两人一同唱出天下母亲愿为子女牺牲一切的心声。

该唱段的演唱重点是准确定位两位人物的不同身份,并采用相应的语气和音色来演唱,进而把不同立场的层次关系表现出来。另外,要注意和声部分的音准及音色的协调。该唱段属于中级程度作品。

我是他妈妈

女声独唱

(g—d²)

梁芒 词
金培达 曲
吴少晖 钢琴编配

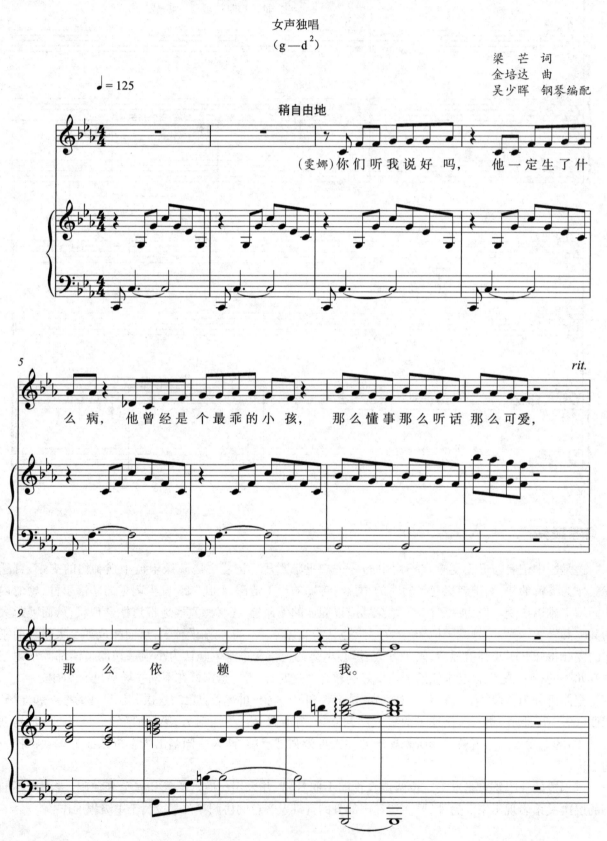

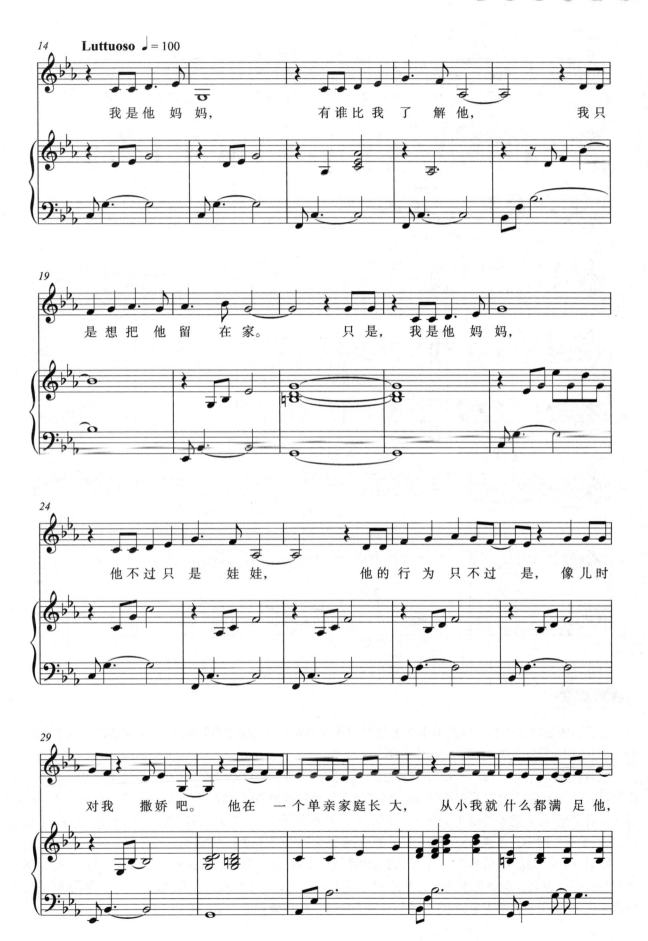

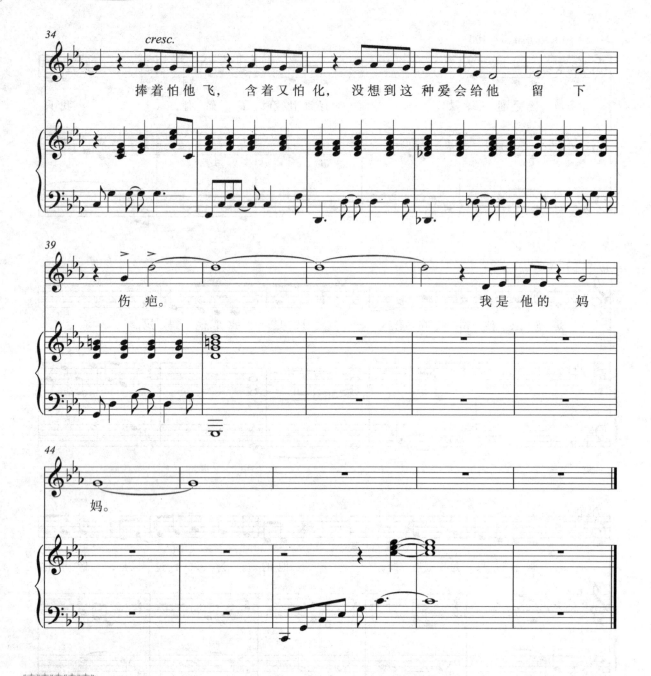

演唱提要

这是剧中雯娜在法庭上为儿子小强求情时感人至深的一个独唱唱段,该唱段让母亲的形象得到了升华,让爱的真谛——宽恕得到了完整的体现。

全曲分为两段:第一段(1—12小节)以述说解释为主,节奏可以略微自由一些,描述了母亲雯娜看着即将被审判的儿子,慌了神发疯似地跟法官、陪审团人员及所有参加庭讯的人苦苦求情;第二段(13—48小节)音乐节奏上板,母亲述说着跟儿子的点滴往事,她希望大家可以相信小强的错误行为不是有意为之,是情有可原的,是童年的不幸遭遇造成了如今叛逆的他,希望大家可以体谅他、宽恕他。

该唱段以叙述为主,情感直白、真挚,切勿矫揉做作,运用略带哭腔的方式演唱。最后一句"我是他的妈妈"是主题句,也是全曲最感人的爆发点,要唱得坚定不移,要告诉大家:"我是他妈妈,一切都是我的错,要判就判我,我要用自己的生命去守护儿子"。该唱段属于初中级程度作品。

我 的 罪

男声独唱
(d^1—g^2)

梁芒 词
金培达 曲
吴少晖 钢琴编配

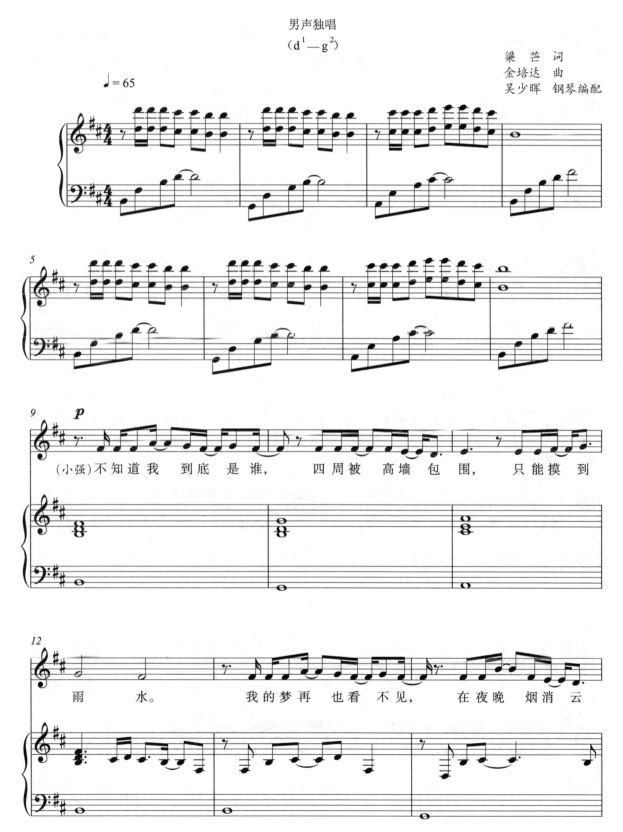

演唱提要

这是剧中小强的一个独唱唱段。小强被收押入狱后,在狱中回想起自己所做过的一切,后悔莫及。他想到母亲在法庭上为他求情时崩溃的举动,心痛难忍,渴望一切从头来过。

全曲分为两段:第一段(1—30小节)是对周围陌生环境的描写,并叙述了小强沦为囚犯后,面对恐怖、阴森的牢房,倍感无助与悲哀的心境,他无法相信自己会亲手刺伤母亲,心神恍惚;第二段(31—57小节)是第一段的变化再现,全曲的高潮段落,小强想到为他付出所有的母亲,悔恨不已。

唱段的开头以与自己对话的形式进行,用静静说话的方式来演唱。随后,情绪开始激动,强调逻辑重音和语气化的咬字来表达小强对于自己犯罪行为的追悔莫及。唱段的演唱难点,一是连线和弱起节奏要准确识谱演唱,细节处不可忽视;二是旋律大跳处的演唱要注意音准的准确、音色的统一以及情感的连贯;三是唱段中的三个语气词"哦"字的处理,要顺势而唱,根据情绪的发展去演绎,起到强化、延伸情感之效,不要刻意为之。该唱段属于中级程度作品。

妈妈再爱我一次

男声独唱
($^\flat$b—f²)

梁芒 词
金培达 曲
吴少晖 钢琴编配

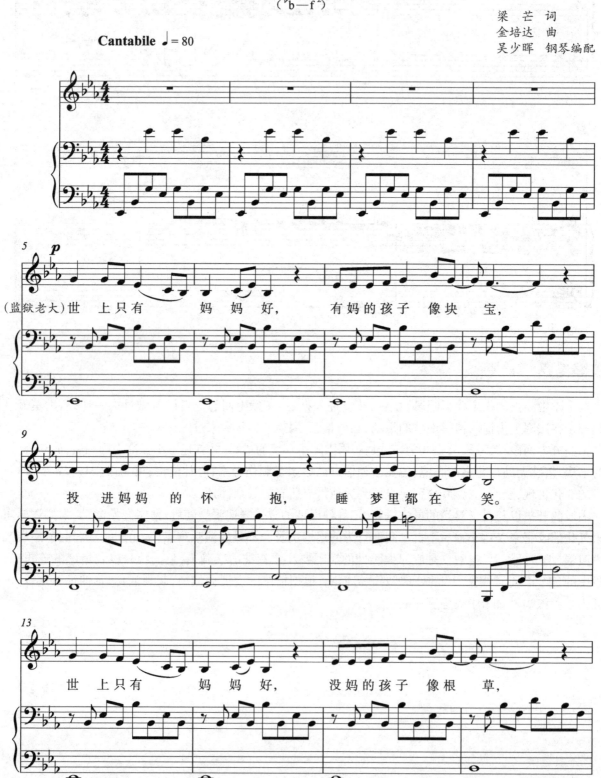

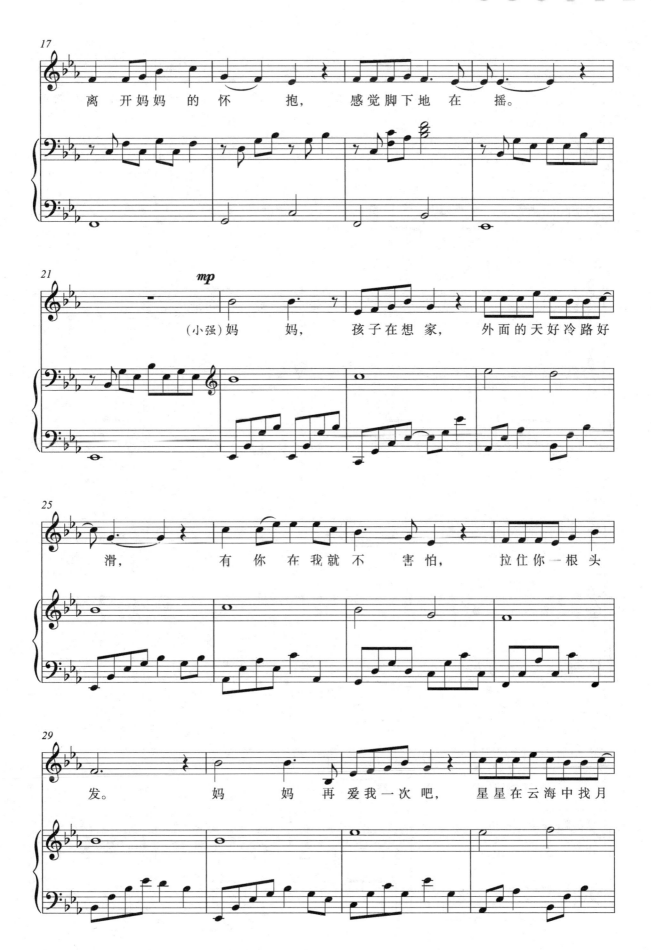

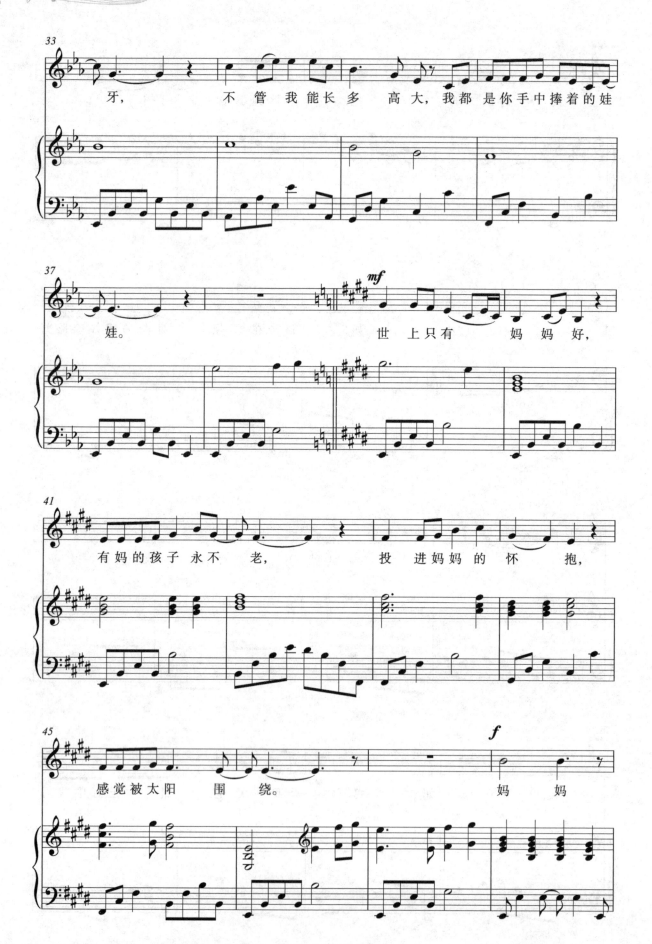

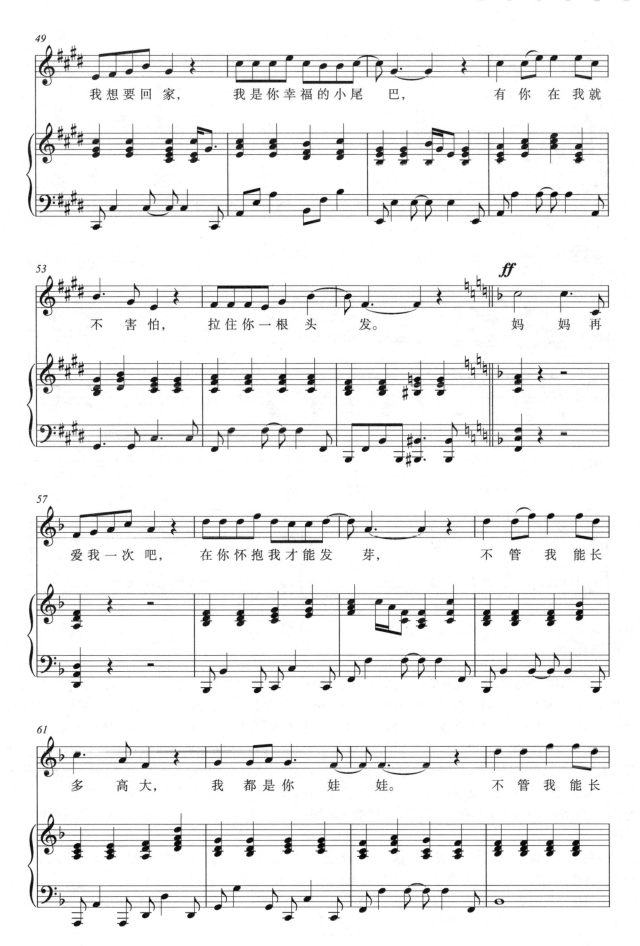

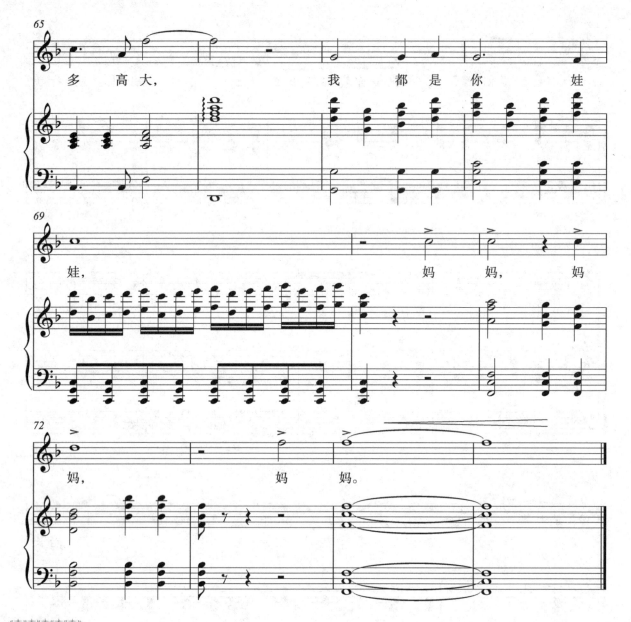

演唱提要

这是本剧的主题曲,是小强在监狱里的一个独唱唱段,感人至深。监狱老大发现小强入狱后从未看过母亲的来信很是疑惑,小强回答说愧于面对疼爱他的母亲,狱友们趁机奚落小强。监狱老大随即叙述了自己的入狱经历,忏悔自己愧对母亲的种种错误过往。这时,小强、监狱老大与狱友们一同唱起该唱段。

全曲分为三段:第一段(1—38 小节)开头是监狱老大的一小段引唱,他轻声道出对母亲浓浓的思念,随后小强述说着只要有妈妈在,任何困难都有信心去面对和克服;第二段(39—55 小节)音乐转调,狱友们作为伴唱一起加入,他们各自回忆着母亲们对自己的无私付出,母爱就像太阳般温暖着每个人的心扉,让人依恋;第三段(56—75 小节)音乐再次转调,情绪推向高潮,小强与狱友们一同呼喊着,渴望再次回到母亲的怀抱。

演唱时要把握三段间的层次发展和递进,音量、音色、情感都要相应变化,抽丝剥茧地体现小强他们对母爱的渴望和期盼。结尾处三个"妈妈"的演唱处理,要一个比一个唱得坚定,注意字头和语气,其中的休止节奏是情绪爆发前的沉淀和积聚,要做到声断情不断。最后高音区延长音 f^2 可用呐喊式的演唱,要有稳定气息作支撑,感情真挚且饱满。该唱段属于中级程度作品。